世界名畫家全集　何政廣主編

柯比意 Le Corbusier

何政廣◉主編、吳礽喻◉編譯

藝術家出版社

世界名畫家全集

現代建築與純粹主義大師

柯比意

Le Corbusier

何政廣●主編
吳礽喻●編譯

藝術家出版社

目 錄

前 言

　　柯比意（Le Corbusier, 1887-1965）是二十世紀現代建築史上重要而著名的建築家。從他遺留下來的創作全貌觀察，柯比意在建築以外，更作出許多繪畫、雕刻、素描，並提山都市計畫案、創作壁畫、掛氈、生產家具、發表大量文章。顯示他是一位傾心於藝術，充滿自由精神的藝術家。他一生留下的油彩畫更多達450幅，繪畫是他重要的創造源泉，也是實踐的場所。他說：「我的建築是透過繪畫的運河達到的。」

　　柯比意廣為人知的是他在建築上的成就，但是他在繪畫雕刻方面投注的心力，與在建築上的時間是不相上下。他一生中有32年，每天上午在畫室作畫與雕刻，到了下午才到建築事務所做設計。這種對繪畫藝術的熱愛一直持續到晚年。

　　柯比意原名查爾斯—艾杜亞·詹努勒（Charles-Edouard Jeanneret），1887年10月6日出生於瑞士的拉秀德豐，1965年8月27日在法國南部馬丁岬游泳時溺亡，享年77歲。法國為他舉行國葬，由文化部長馬柔主持葬禮，墓地在他晚年居所馬丁岬。

　　柯比意出生的瑞士小城拉秀德豐，位於崇山峻嶺的朱納地區，從18世紀以來即是世界最重要的鐘錶製造中心之一。這個城市曾遭受大火災，在18世紀進行大規模重建，規劃方式是方格式幾何圖形，布局非常單純，像棋盤式的設計，他對此印象深刻。工整的城市和嚴峻的山川，加上城市工業生產的核心是高度精確的鐘錶，這種因素對於青年時期的柯比意有相當的影響。他13歲小學畢業後，沒有上中學，而是跟從事手錶生產的父親學習錶面鑲嵌和雕刻工藝。後來到拉秀德豐市裝飾藝術學校學習。他的老師勒普拉特涅悉心教他藝術史、繪畫，尤其是當時流行的「新藝術」運動風格裝飾手法。柯比意後來稱他為一生中唯一的老師。當他念到第三年時，勒普拉特涅教他應去做一個建築家，而不是手工藝人。老師給他指出發展方向，更給他具體的建築項目去協助完成，使他得到機會學習建築。

　　從1907年到1911年，柯比意開始全心自學建築，參與各種建築項目，雲遊各國觀察研究和學習歐洲歷代建築結構和風格。在地中海一帶的旅遊給他帶來的影響最深刻。他從地中海地區和巴爾幹地區的民居建築，學習到如何運用簡單的幾何結構達到豐富的形式效果，以及如何在建築中合理運用採光，如何運用建築外部風格來豐富建築內部感受。這許多要素都在他後來的建築中不斷強烈表現出來。

　　柯比意在30歲時到了巴黎，翌年與畫家歐贊凡（Amédée Ozenfant）認識，介紹他瞭解當時流行的現代藝術。柯比意對於立體主義、純粹主義（Purism）非常感興趣。他與歐贊凡於1918年共同發表「純粹主義宣言」，純粹主義是從立體主義的基礎上發展出來的，主張純化「造型語言」的繪畫運動，摒棄所有過於複雜的立體結構細節，在繪畫上回復到最簡單、最單純的日常生活中見到的普通平常物件的幾何結構。柯比意的繪畫充份顯示了這種特徵。1920年他們認識了詩人保羅·德梅，一同出版具有前衛思想的刊物《新精神》，特別集中在藝術、文學和哲學思想的討論，他們在《新精神》雜誌撰寫一系列文章。當時柯比意尚用原名詹努勒，為了發表文章，他以建築的一個構件名稱自稱為「柯比意」，前面冠以法文冠詞「勒」，以後他就成為勒·柯比意。他的建築設計思想，就在這個時期開始成熟，反映在他發表於《新精神》系列文章，後來結集出版成《走向新建築》論文集。柯比意建立自己的機械美學觀點和理論系統，奠定了他畢生成就基礎。在此後45年的建築生涯中，他不斷講學、撰寫論文、出版專論，提出自己的現代建築思想理論，成為第二次世界大戰後整整兩代建築家的聖經。

　　柯比意的建築設計思想是非常複雜的，建築理論界長期以來進行反復研究，也成為爭議焦點。他正代表希望利用現代設計來避免社會革命，利用設計來創造美好社會的理想主義、烏托邦主義思想，是現代主義中非常典型的一位建築師。

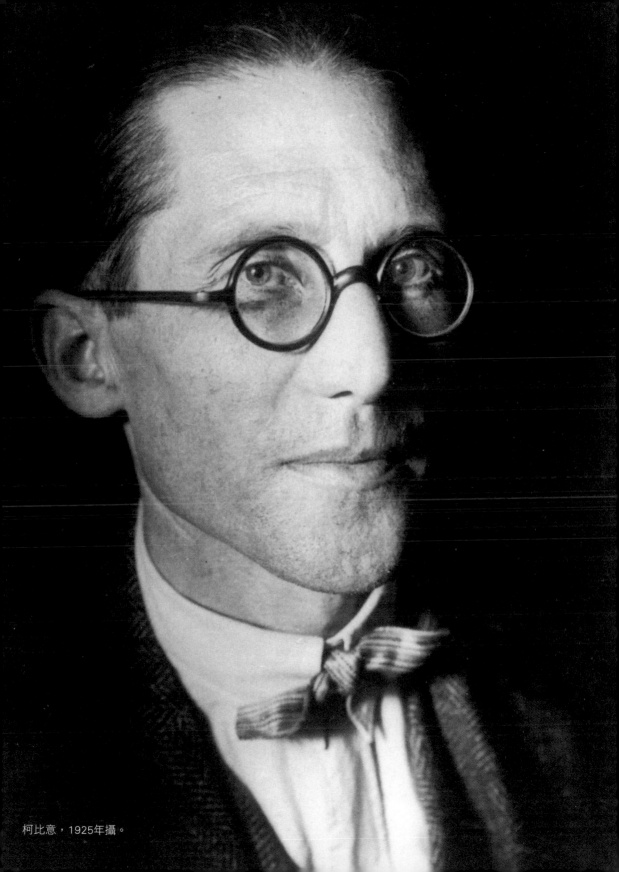

柯比意，1925年攝。

現代建築
與純粹主義藝術大師——
柯比意的藝術與哲學

　　柯比意堪稱現代建築的先師，年僅二十歲時便建造了第一棟房屋，過世後，仍有後人將他的建築藍圖加以實踐。莫約六十年的創作生涯中，柯比意在十二個國家總共建造了七十五座建築，參與了四十二個重要的都市規畫案，發表的作品各有特色，令人驚嘆。

　　在藝術創作上，柯比意從小便開始繪畫，一生從未中斷過，他留下了超過八千件素描、四百件油畫及攝影作品、四十四件雕塑，以及二十七件掛毯設計。這些繪畫創作最能表達他對於建築與都市計畫的創新想法，以及想法過程中的轉變。

　　柯比意對年輕一代的建築師影響甚鉅，包括歐美、拉丁美洲及日本皆有他的追隨者。他善用媒體宣導自己的理念，一生撰寫了三十四本書，累計起來超過七千頁，而這還不包括散見於報章雜誌裡上百篇文章。除了這些設計精良，發人省思的書籍之外，他也勤於到各地校園演講，留下的大量書信，除了商業往來的信件之外，其中私人信件就包括了六千五百封。

　　身處在航空與汽車運輸逐漸普及的時代，柯比意更是首批橫

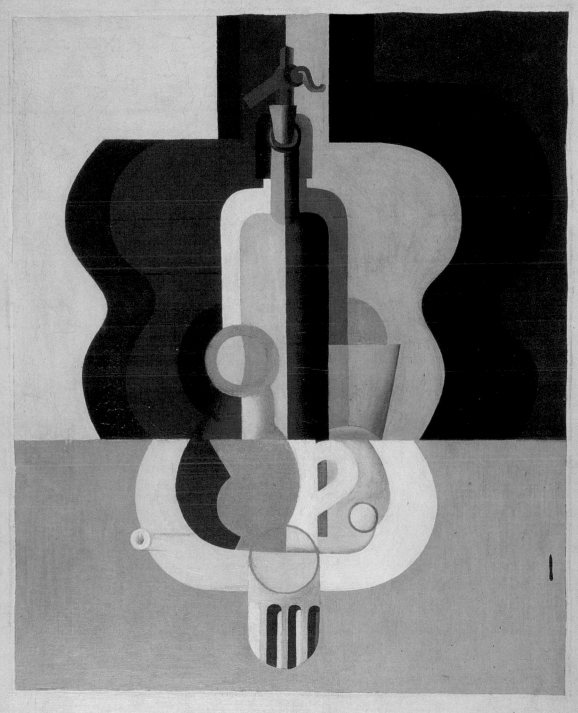

柯比意　**靜物**　1921　油彩畫布　100×81cm

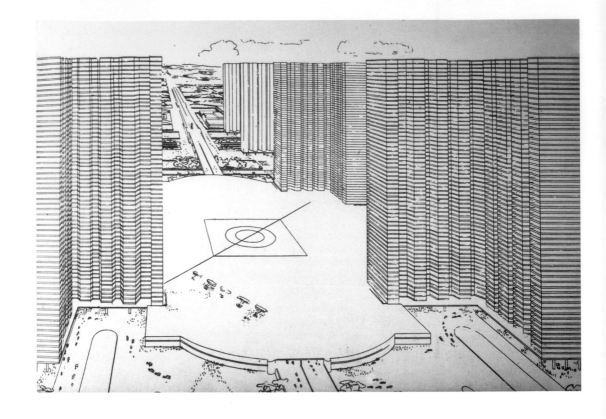

柯比意
三百萬人現代都市
1922

跨歐亞非版圖，操刀世界各地建案的名建築師。身為現代建築的代表人物，他無論到哪都是媒體的焦點，他的言論也頗有份量，時常引發爭議。

　　本書將扼要地介紹柯比意的一生，將他的建築及藝術創作按年代排序，其中穿插他在1948年所撰寫的創作自白，描寫他對藝術創作的嘗試及堅持，例如他為了讓畫布四周不被遮蓋起來，會用「懸浮式」的畫框，力求將正確的構圖比例保留下來。

　　在自白中，他也回顧了在建築、都市計劃案中所面對的新挑戰，並試圖平反一般人對他的誤解及負面批評，對於了解柯比意在建築領域欲追求及實踐的「精神」，以及他藝術哲學的面貌，開啟了瞭解之門。

　　柯比意在1948年說到：「建築環境的總體是三大獨立藝術集結的表現。總有一天，經過全體一致的努力，主要的藝術將會再一次團結起來：城市規畫和建築、雕塑以及繪畫。」這位觸角廣

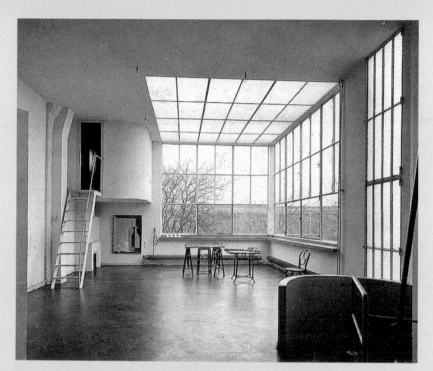

柯比意設計的**歐贊凡住
宅工作室** 室內一景
1922

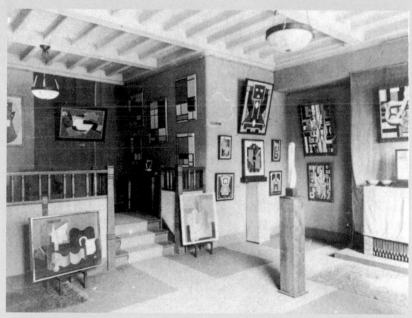

巴黎羅森柏格畫廊展出
柯比意的繪畫作品
1921

及各處的建築師、畫家所留下的作品,具其複雜度及獨特性,值
得重新回顧反思。

　　1950年後,柯比意創作了許多代表性的建築,包括「馬賽

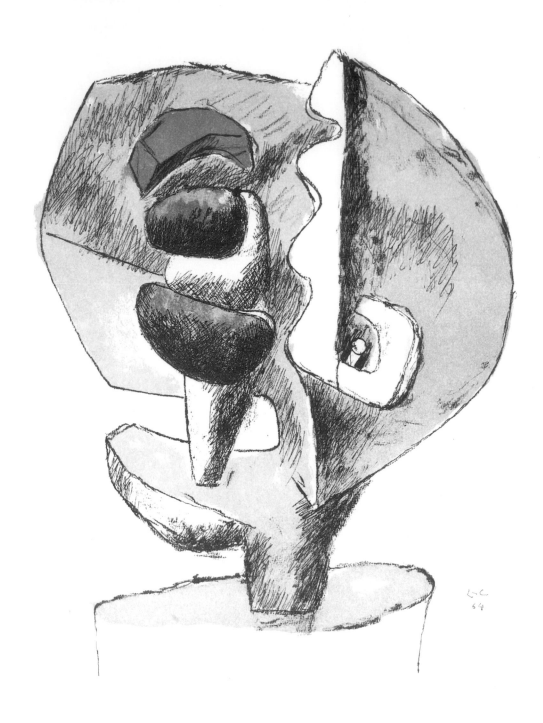

柯比意　雕塑習作　1964　石版畫　70.8×52cm
柯比意與木匠師傅薩維納（右頁下圖）

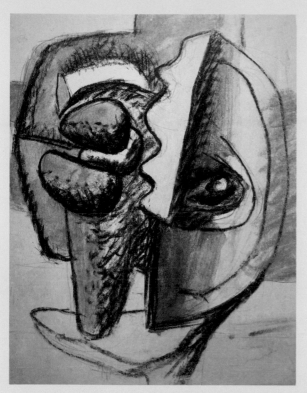

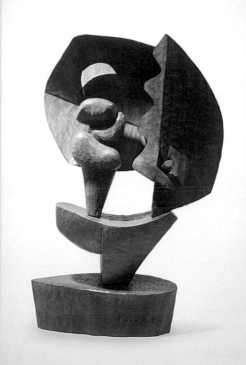

柯比意　**烏布造形**　約1940　粉彩畫紙

柯比意、薩維納　**巴奴爾吉**　1964　木雕
58×36cm　巴黎柯比意基金會藏

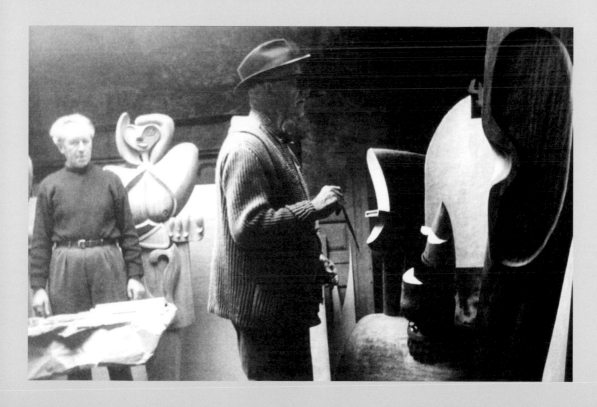

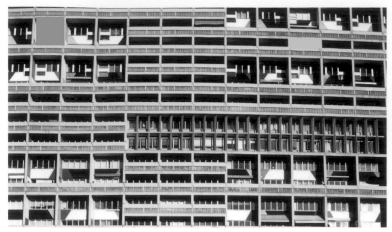
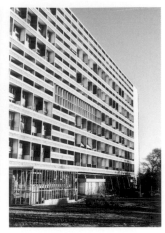

柯比意
集合住宅單元，柏林
建築外觀
1957-58　德國，柏林
（左上圖、右上圖）

圖見189頁

公寓」、「廊香教堂」、昌地迦都市規畫及「拉圖瑞特修道院」。《衛報》建築評論家強納森・格蘭西（Jonathan Glancey）表示，柯比意在馬丁岬興建的濱海小木屋是這些偉大建築的雛形及靈感來源。

　　這十二平方英呎小屋，是柯比意唯一一幢為自己設計的房屋，也是他晚年生活的縮影。六十歲的他，維持簡約的生活習慣，像是修行者一般，在人生最後的二十年中，獻給世人無數現代建築史上的瑰寶。

　　他興建小木屋的生活態度，反映這些建築之中：沉穩冷酷的質感、空間造形的可塑性使鋼筋混凝土的建築帶給人「精神性的震撼」，周邊環繞大片草地，代表這些建築除了自給自足的獨立性之外，也強調公共區域的重要性。這是一種異於傳統住宅及都市設計、強調提升社會底層人口生活品質、緊跟著現代化潮流腳步的建築型態。

　　然而許多人仍不了解柯比意的作品及價值，像是印度的「昌地迦」是唯一柯比意能夠實踐都市計畫想法的舞台，他在此興建了「議會堂」、「法院」、「秘書處」等

《廊香教堂》封面，1957年出版。

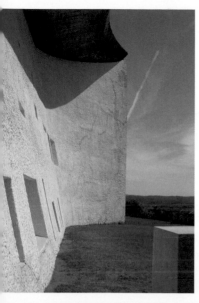
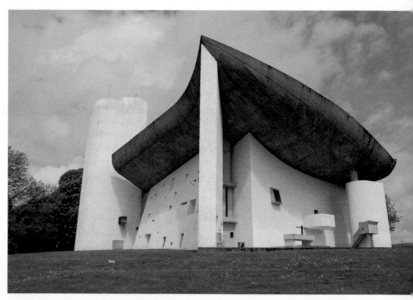
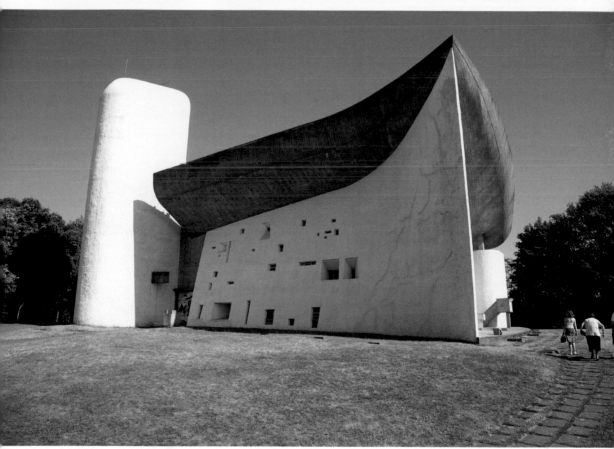

柯比意 **廊香教堂** 建築外觀 1950-1955 法國

建築，但是四十年的使用過後，這些建築的耗損卻沒有被當局修復，許多家具被丟棄，甚至有人盜取公共設施於國際藝術市場中拍賣：2010年，一個昌地迦道路上的人孔蓋以1萬5千英鎊的高價在英國拍賣公司中售出。許多原本被視為廢棄物的桌椅意外地讓歐洲藝術仲介謀取了豐厚利潤。

在考量這些作品金錢上的價值之外，是否需要重新思考柯比意的建築及想法，以裁定正確的修復、保存配套措施，讓這些建築能持續運作？

在本書最後則收錄了加藤道夫對於柯比意重要的「模矩」理論所撰寫的一篇文章，以及另一篇藝術家尼沃拉‧卡斯坦提諾（Nivola Costanino）回顧在紐約認識柯比意，並一同創作的經歷，這篇文章對於一代建築名師的行事風格與特色，多有生動有趣的描述，更能幫助貼近與柯比意的距離。

歐洲的旅行教室（1907-1912）

柯比意本名為查爾斯—艾杜亞‧詹努勒（Charles-Edouard Jeanneret），1887年生於瑞士的拉秀德豐（La Chaux-de Fonds）。該城以手錶製造工業為名，是瑞士法語區的第三大都市。

拉秀德豐的地理環境及歷史，是孕育柯比意專業個性及美學風格的關鍵。拉秀德豐座落於海拔一千公尺高的朱納山區（Swiss Jura），沙岩地質不只缺乏水源，也不利於耕作，環境十分嚴苛，故從十七世紀以來，此地便以出口高精密度的鐘錶工業為主。

十九世紀時，又因一場大火燒毀了拉秀德豐大部分的傳統建築，因此該地更從原本的「家庭工業」型態，轉型為馬克斯在《資本主義》中所形容的：一個「大型的鐘錶工廠」。新的建築設計及都市規劃，反映出該城製錶的工匠理性，有效率的生活態度。

柯比意的父親及曾祖父也是鐘錶匠師，耳濡目染之下，柯比意小時候就畫得一手精巧的素描。十四歲時進入畫家勒普拉特涅（Charles L'Eplattenier）所開設的美術學校，研習版畫及雕刻相

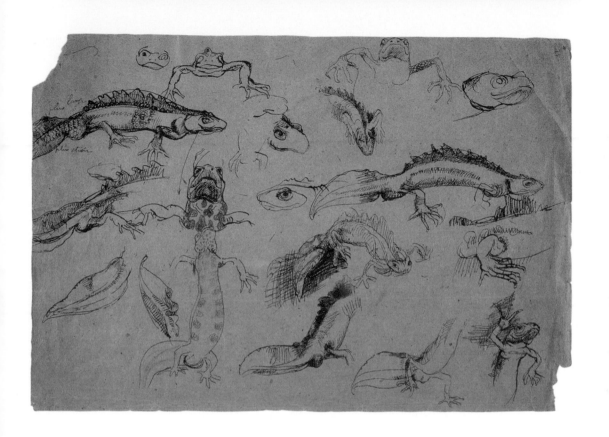

柯比意　**蜥蜴習作**
約1902
墨水鉛筆褐色紙
25×36cm
東京森美術館藏

關課程。

　　勒普拉特涅受到英國「藝術與工藝」運動思潮的影響，十分崇尚羅斯金（John Ruskin）將藝術融入工藝的理念。柯比意和這位師長維持了長久的關係，時常互相通信，後來甚至出版了一本書信集。

圖見18頁

　　柯比意獨具創意的設計草圖，使他年紀輕輕就以一隻懷錶獲得都靈裝飾展的大獎，建立了自信。但柯比意有一隻眼睛的視力急劇惡化，對於雕刻精細並昂貴的鐘錶愈感吃力，在家人與導師的鼓勵之下，遂走上建築的道路。他所獨立設計的第一幢建

圖見21頁

築「詹努勒─貝瑞別墅」（Villa Jeanneret-Perret）便坐落於拉秀德豐。

　　為了增廣見聞，他也走出小城，自此歐洲及中東地區便成了他的教室。1907至12年間，他走訪了不同的城市，各有其文化、民俗或工業特色。首先是義大利的托斯卡尼、比薩、西耶

納（Siena）及翡冷翠等地，他畫了許多建築的水彩習作。他對於建築細節的裝飾觀察入微，也希望能解讀出「石之語言」。

下一個落腳處則是維也納及巴黎，在巴黎工作的「新藝術」海報設計師格拉賽（Eugéne Grasset）介紹柯比意給新銳建築設計師貝瑞（Auguste Perret）認識。當時貝瑞正著手「鋼筋混凝土」的實驗性建築。貝瑞看到柯比意的繪畫時，認為他很有才華，便雇用他在巴黎工作十五個月。柯比意因此協助貝瑞興建了歐蘭大教堂（Oran Cathedral），並設計巴黎市中心的「蘇拉狩獵小屋」（La Saulot hunting lodge）。

在巴黎的這段期間，他住在一個小閣樓裡，閱讀的書包括了尼采的《查拉圖斯特拉如是說》、歷史哲學家雷南（Ernest Renan）所寫的《耶穌傳》，這些書籍的共通點是構想了一個先知為主角，並闡揚預言者的存在，這種文體後來也影響了柯比意寫作的風格，尼采的名句「成為你所是」（Become who you are）也成了他的座右銘。

柯比意在美術學校中所雕刻的懷錶作品，材質：金、銀、不鏽鋼、鑽石，1906年製。（左上圖）

柯比意　**印度裝飾圖騰**
1905　水彩畫紙
（上圖）

柯比意　**幾何裝飾習作**
1905　水彩畫紙
（上圖）

柯比意　**幾何裝飾習作**
1905　水彩畫紙
（右上圖）

　　1910年，柯比意回到了拉秀德豐，導師勒普拉特涅請他前往德國研究裝飾及工業藝術的新發展，並撰寫一篇題為《城市構築》的論文，旨在評判小城保守的觀念及設計。因此柯比意又踏上了旅程，前往德國首都柏林，接觸當地著名的建築師貝倫斯（Peter Behrens）、泰西諾（Heinrich Tessenow）的建築作品，其一為現代建築名師格羅畢斯（Walter Gropius）、凡德羅（Mies van der Rohe）等人合作的對象，另一位則設計反傳統建築、倡導改革及機械化的新古典主義建築師，兩者皆為柯比意留下深刻的印象。

　　但這趟旅程對他更有關鍵性影響的是，認識了居住在慕尼黑的作家威廉・里特（William Ritter），他幫助柯比意了解日耳曼與拉丁文化的差異，並鼓勵柯比意到更遠的地方旅行，促成了他的「東方巡禮」。

　　1911年，二十三歲的柯比意到了布拉格，並深入塞爾維亞、保加利亞，以素描的方式記錄了許多偏遠地區的建築，後續則造訪了土耳其的「君士坦丁堡」及雅典的「衛城」，兩地的建築古蹟帶給他極大的震撼，是這趟旅程最大的收穫。

　　土耳其曾是奧圖曼帝國的首都，獨特的建築形式令柯比意深深著迷。他在觀賞天際線時，發覺各色建築的剪影相映成趣，所

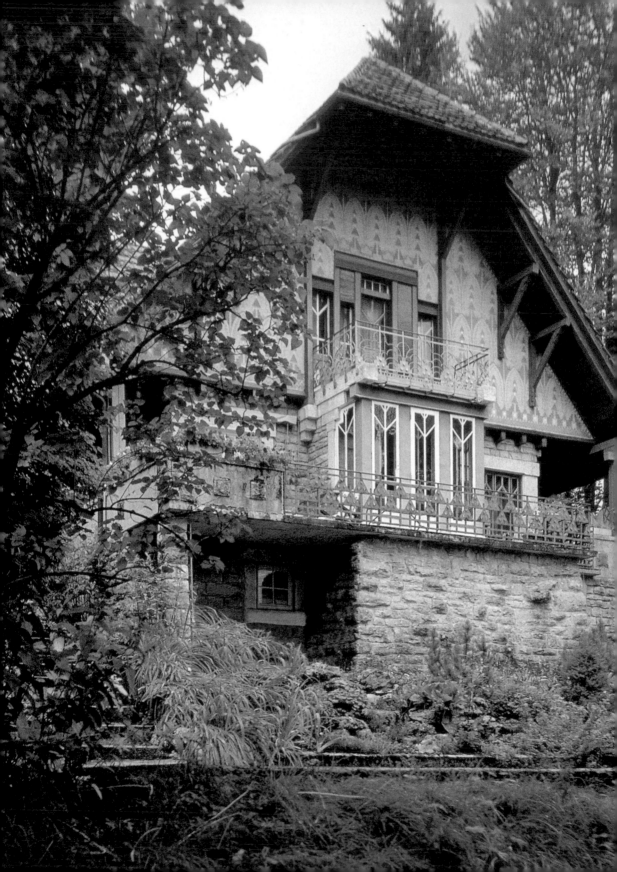

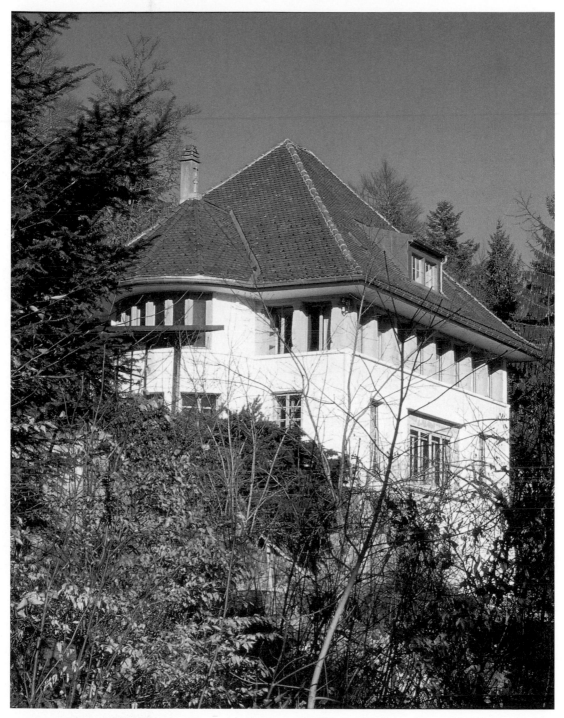

柯比意　**詹努勒一貝瑞別墅**　建築外觀　1912　瑞士，拉秀德豐

柯比意　**法雷別墅**　建築外觀　1906-1907　瑞士，拉秀德豐（左頁圖）　　　21

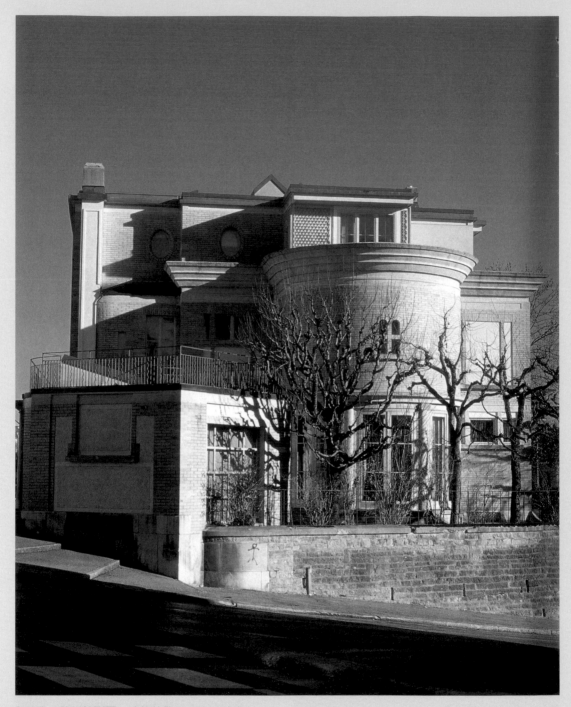

柯比意　**許沃柏別墅**　建築外觀　1916　瑞士

柯比意　《城市構築》
插畫　1915

柯比意　《城市構築》
插畫：羅馬的都市計劃
1915

以他所畫的素描有許多都是興建在陡坡上的房子，突顯地形與建築構成的另一種趣味。在雅典衛城的經驗，柯比意在晚年的時候仍會提起。

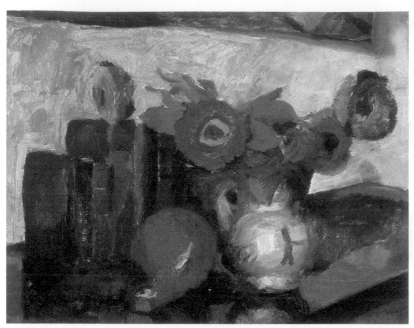

柯比意　**花卉與書籍**
約1917　油彩畫布
27×35cm
巴黎柯比意基金會藏

柯比意
十字架前的聖殤
約1917　油彩畫布
32×40cm
巴黎柯比意基金會藏

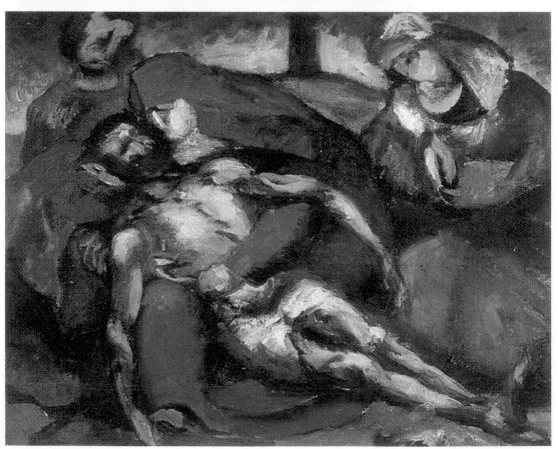

柯比意　**藍色背景前的女子與貝殼**　1918　油彩畫布
40×32cm　巴黎柯比意基金會藏

柯比意　**屋頂上看巴黎**　約1917　油彩畫布
46×38cm　巴黎柯比意基金會藏

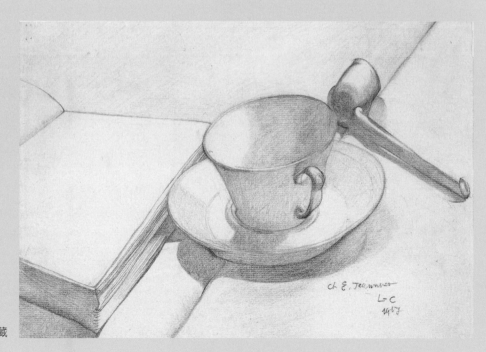

柯比意
菸斗及瓷杯
1917
鉛筆畫紙
24×31.5cm
東京森美術館藏

柯比意
保加利亞：一棟房子的室內
1911 鉛筆畫紙 12.5×16.5cm
東京森美術館藏（左上圖）

柯比意
伊斯坦堡：蘇里萊曼清真寺
約1911 鉛筆畫紙 12.5×17.5cm
東京森美術館藏（右上圖）

柯比意 **伊斯坦堡：設有壁龕的住家**
1911 鉛筆畫紙 11×20cm
東京森美術館藏

柯比意
伊斯坦堡：佩拉塔（Tower of Pera）
911 鉛筆畫紙 19.3×12.2cm
東京森美術館藏（左圖）

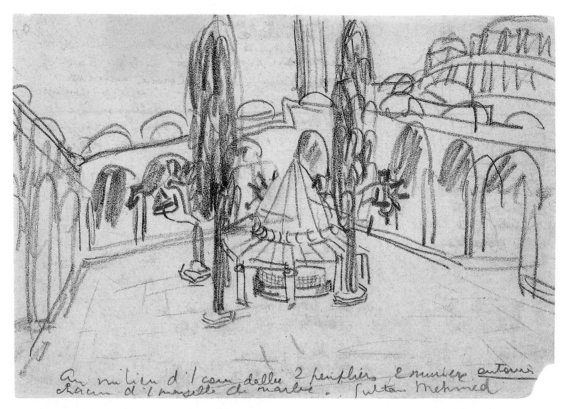

Au milieu d'l'corn dalle 2 peupliers, l'muriez autour chacun d'l'maselle du marbre. Sultan Mehmed

柯比意　**伊斯坦堡：修道院的中庭**　1911
鉛筆畫紙　11.5×19cm　東京森美術館藏

柯比意　**伊斯坦堡：魯斯特帕夏清真寺**　1911
鉛筆畫紙　11×20cm　東京森美術館藏

柯比意
**伊斯坦堡：蘇丹謝理姆
清真寺**　約1911
鉛筆蠟筆畫紙
13×18.5cm
東京森美術館藏（上圖）

　　回到拉秀德豐之後，柯比意在當地的報紙上發表關於「東方巡禮」的文章。包括他對不同的城市、紀念性建築的觀察，以及人與建築互動的關係。之後柯比意彙編了一套都市、建築及造形的百科，在後續的繪畫及建案中，以一種跳脫窠臼的方式，靈活地運用這些知識，創造出自己獨樹一格的建築與美學視野。

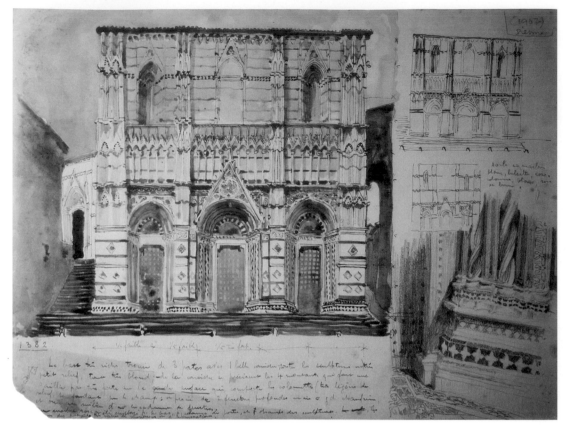

柯比意所創作的建築素描

《雅典憲章》

　　第四屆的「國際現代建築會議」在1933年舉行，討論議題為「功能性都市」，為期一個禮拜，舉辦的地點很特別，是在法國與雅典之間安排一艘郵輪，讓會議在船上舉行。柯比意為這次論壇的主要籌畫人，並促成了《雅典憲章》的發表，這是一份關於城市規劃理論和方法的文件，曾一度被奉為重建都市的典範，對建築學有重大影響。

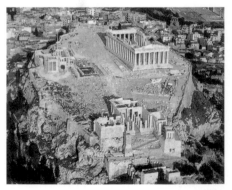

雅典衛城空照圖

　　柯比意為論壇發表一段演說，其中他提到1911年「東方巡禮」以及「雅典衛城」對他的影響，收錄在1948年於紐約出版的《空間的新世界》：

柯比意
從帕德嫩神殿望向雅典
1911　水彩紙板
13×21.5cm

柯比意　**龐貝**　1911
（下圖）

柯比意於雅典衛城，
1911年九月攝。
（右下圖）

　　二十四歲的時候我曾到雅典旅行，在雅典衛城整整待了二十一天，不斷地吸收這個偉大的遺跡所教導我的課題。在這二十一天裡面，我問自己：「我能做什麼？」離開之際，我已被探索真實的重擔給壓垮，我獲得了一個想法，知道真實是無法被削減的，那股力量之強大是不可取代的。

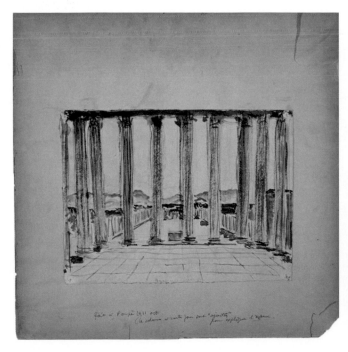

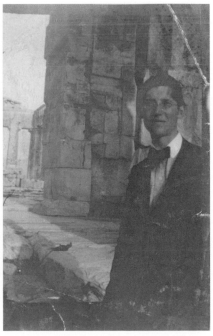

我知道自己還沒完全成熟，生命正在眼前展開，雅典衛城給我上了一課，成為我人格發展基礎的一部分。

有雅典衛城的形象深深烙印在我心裡，我所做的作品保持著真實、忠誠、專一的特質：我一直試著去創造平衡、體貼人性的作品。

真實的力量讓我成了一個主角，讓我勇於提出計畫，試圖改變建立許久的體制。因此我被稱為革命者。當我回到西歐，發現學院裡所教導的簡直是在衛城的面前撒謊，學院被怠惰所蒙騙。我學到如何反思，以及打破砂鍋問到底的執著精神。

雅典衛城使我成了一個反叛者。

我心確信：「記得那清晰、潔淨、簡約，甚至殘暴的帕德嫩神殿。它是見證堅韌力量及純粹的紀念碑。」

在巴黎尋找新的精神（1913-1920）

第一次世界大戰後，巴黎有部分區域遭到損毀，因此，考量戰後重建的效率，1914年柯比意與工程師杜布瓦（Max du Bois）研發了「多米諾」（Dom-ino）住宅系統。

「多米諾」的名稱是由拉丁字的「房屋」（domus）及「創新」（innovation）所組成，建築的形態通常是以L或U字型的方式排列，就像骨牌一樣。建築的形式很簡單，以水泥樑柱興建，因此外觀的設計及隔間的安排更自由。

除了研發「多米諾」住宅系統，接下來兩年內，柯比意也撰寫了一些關於法國現代建築的文章，並且收集大量與都市規畫及花園建造相關的書籍、圖片。但《城市構築》及《法國－日耳曼》兩本書終就沒有完成，導致柯比意一度對自己的寫作能力灰心。

幸好，他很快地突破了瓶頸。1917年，柯比意定居巴黎，決心闖出一番名號。起先，他扮演了建築師與思想家的雙重角色，難以找到工作使他開始質疑戰後的社會運動，和「改革派」的雇主關係也較為密切。此時完成的建案只有一座位在波爾多的葡萄

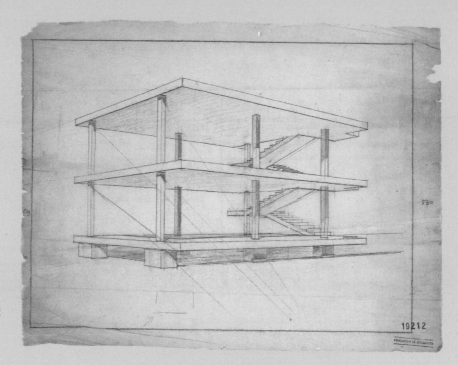

柯比意 **多米諾系統**
透視圖（結構體）
1914

園水塔。

後來經由前雇主貝瑞的介紹，柯比意認識了畫家歐贊凡（Amédée Ozenfant），歐贊凡肯定柯比意的繪畫天分，並鼓勵他創作。1918年時，柯比意已經累積了足夠的創作，於是和歐贊凡一起辦了一場畫展，地點選在巴黎湯瑪斯畫廊。

隨展覽兩人還出版了《立體派以後》（Après le Cubisme）的宣言，他們在書中寫道：「日常生活中最常見的物品，最能讓人不費吹灰之力地一眼認出。一般人不會因為感到不熟悉而去忽略它，因此它們是最好的創作元素。」他們的觀念被稱為「純粹主義」藝術。兩人還將雅典式建築與現代的工廠做一比較，衍生純粹主義概念的通用性。

1920年，柯比意、歐贊凡和達達主義的倡導者保羅・德梅（Paul Dermée）出版了《新精神》雜誌，佐以淺明有趣的插

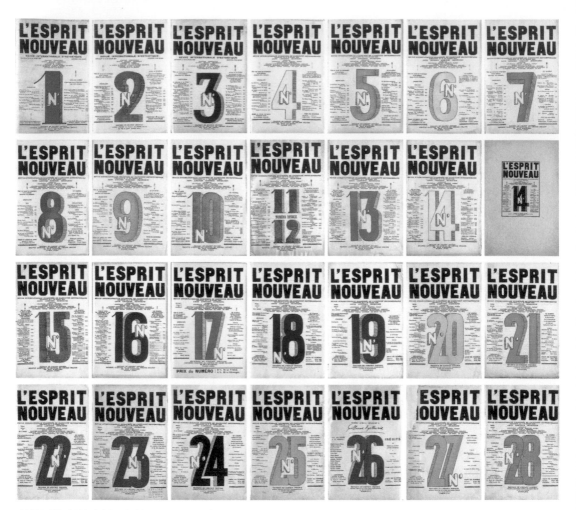

《**新精神**》雜誌的封面設計，1920至24年。

柯比意：空間的新世界

　　《新精神》雜誌出版以來，雖然廣受世界各地建築學系的學生相互傳閱，在英、德、南美等地都可見這本雜誌的蹤跡，但是保守人士對雜誌則是嗤之以鼻，並間接影響到後續都市計畫案的進行，以下是柯比意在1948年於《空間的新世界》的描述：

　　「專家及學院派的建築師，並沒有對我出版的前三本《新精神》雜誌（1920年）手下留情，包括我的文章《給建築師們的三個提醒》、《盲目的雙眼》，以及最後結束這個階段的文章及演講《羅馬的一課》、《計畫的幻覺》及《精神的純粹創造》讓他們論定我為麻煩製造者，不論我的書在國外發行，就像是免費為法國出口文化品牌兼打廣告一樣，他們回到習慣的生活方式，不再閱讀這個議題了。」

　　「他們反而會閱讀像是毛克萊（Camille Mauclair）在《費加洛》雜誌上反對現代建築的文章，而這些文章符合傳統產業工會的木匠、石匠、磚匠、瓦匠的期望。但是他批評我時所引用的文章卻是從瑞士鄉村的小報得來的，另外一位撰寫論文批評我的建築師德桑格（M. Alexandre de Senger）也是從另一個名不見經傳的小城市來的，他出版了《建築的危機》之後，緊接著又出了第二本書《激進共產主義的屠城木馬》。」

　　「別驚訝他們所倡導的現代建築陰謀論的影響力！許多地方欣然接受他們的說法，所以在1928年後的一年之內，全國各地的建築機構都大略知道了這件事。恰巧這些文章又在最關鍵的時刻再被提起，舉例來説，

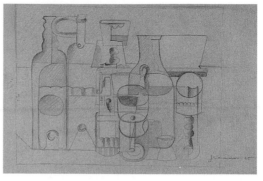

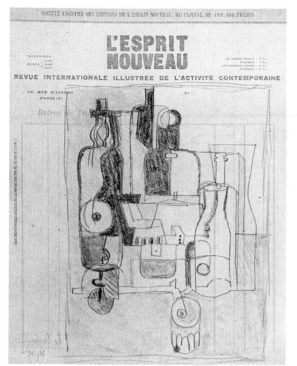

柯比意 《新精神》習作
1925 彩色鉛筆
27×21cm

柯比意 《新精神》靜物畫
1925 鉛筆畫紙
20.3×33cm
東京森美術館藏
（右上圖）

畫，宣揚他們的理念、探討國際當代時事及經營一個評論的平台。

柯比意在擔任雜誌編輯之前，仍用本名「艾德華・詹努勒」簽署他所設計的建築，但在這本雜誌中，他開始採用「柯比意」（Le Corbusier）這個筆名，或許是為了要榮耀祖先「勒柯布西耶」（Lecorbésier），也可能師法畫家佛庫尼耶（Le Fauconnier）而命名。

直至1925年，《新精神》雜誌共出版了二十八期雜誌，對於政治時勢，藝術及科學發展多有著墨，也發表了無數篇關於現代建築的文章。

柯比意的畫作自1919年以降，充滿了一種標新立

1942年當我從阿爾及利亞返回法國的路上：當天上午，阿爾及利亞國議會原本招集了專家，準備通過我為他們設計的都市計畫案時。」

「舉例來說，我擔任了《新精神》雜誌的主編，而如果你仔細閱讀文章中的句子，像是：『我們已經有太多的偉人。平庸反而比較討喜。天空及彩虹不及機械來得可愛，因為它們並不精準。我們必須拋棄歷史及卓越藝術、建築的陳舊包袱。詛咒那些教授、歷史學家、莎士比亞、哥德、華格納、貝多芬！』這些句子或許會讓一個人狹隘地定義這本刊物的定位。」

「年輕的朋友，其實抒發這些不滿而改變了感官氣氛並不是件壞事，但是最好還是要了解這樣的文字會帶來的後果。一個禮拜之後，阿爾及利亞國議會聽信了審查委員們負面的評論報告，因此拒絕了都市規畫的設計。」

雖然政府機關在委託柯比意進行建案時，因為《新精神》雜誌及其他輿論的影響而打退堂鼓，但是柯比意還是順利地用雜誌，及1925年於巴黎裝飾博覽會的「新精神展覽館」順利擄獲目光，並取得一些私人建案的委託。

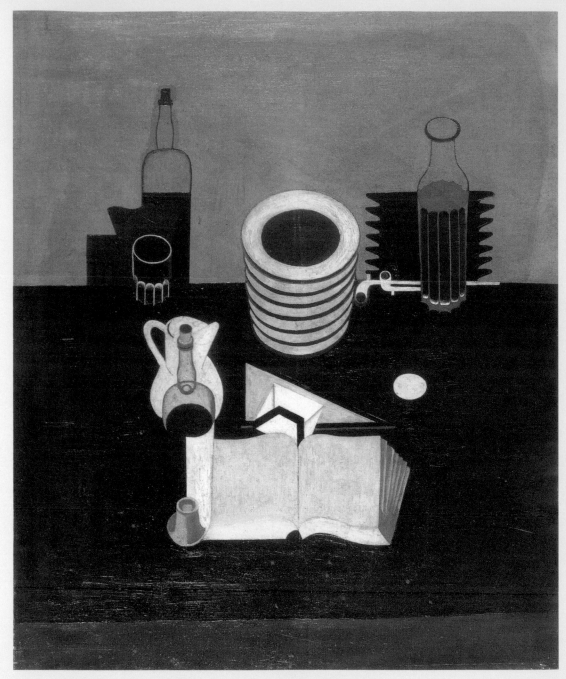

柯比意　**靜物與蛋**　1919　油彩畫布　100×81cm　巴黎柯比意基金會藏

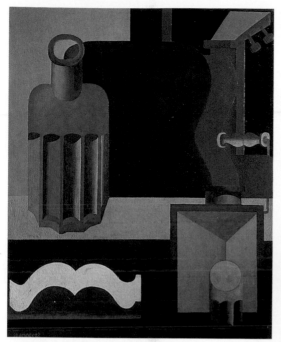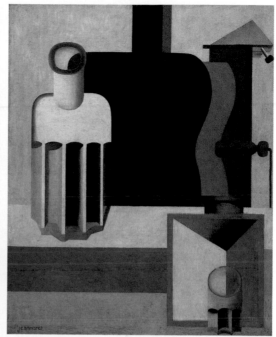

柯比意　**垂直的吉他 I**　1920
油彩畫布　100×81cm
巴黎柯比意基金會藏（左上圖）

柯比意　**垂直的吉他 II**　1920
油彩畫布　100×81cm
巴黎柯比意基金會藏（右上圖）

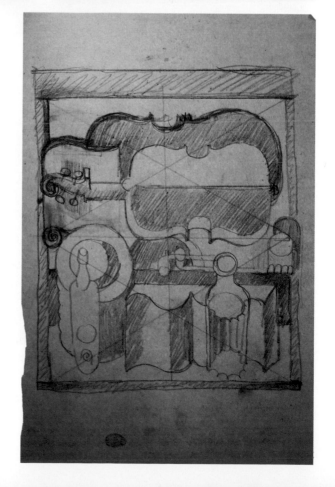

柯比意　**小提琴、書籍、瓶子及一疊盤子**
約1920　鉛筆描圖紙

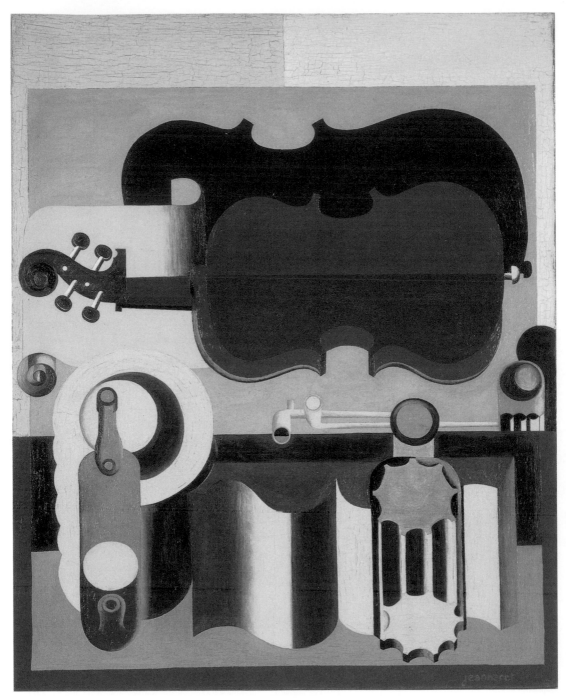

柯比意　**紅色的小提琴與靜物**　1920　油彩畫布　100×81cm　東京森美術館藏

柯比意　**吉他與瓶子**
1922　彩色鉛筆

柯比意　**吉他與瓶子**
1924　彩色鉛筆
21×27cm

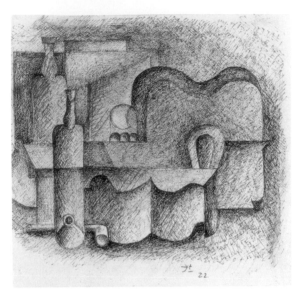

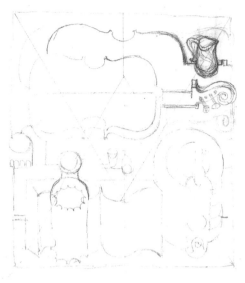

柯比意　**瓶子與靜物**　1922　鉛筆彩色墨水畫紙　柯比意　**靜物**　1922　鉛筆　18×16cm
21×21cm　東京森美術館藏

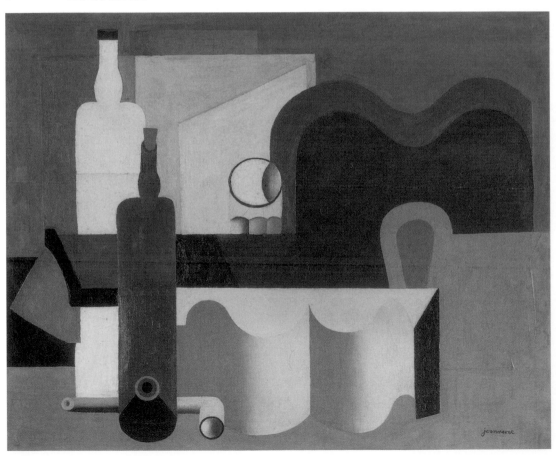

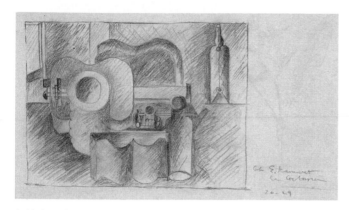

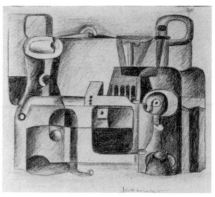

柯比意　**吉他及吉他盒**　約1920-29
色鉛筆畫紙　25×42cm
東京森美術館藏

柯比意　**兩枚瓶子**（粉紅色的背景）
1921-23　鉛筆畫紙　25.4×20.3cm
東京森美術館藏

柯比意　靜物　1922　油彩畫布　65×81cm　巴黎龐畢度美術館藏（左頁下圖）

柯比意　**數個瓶子**　1923/60　石版畫　68×87.5cm

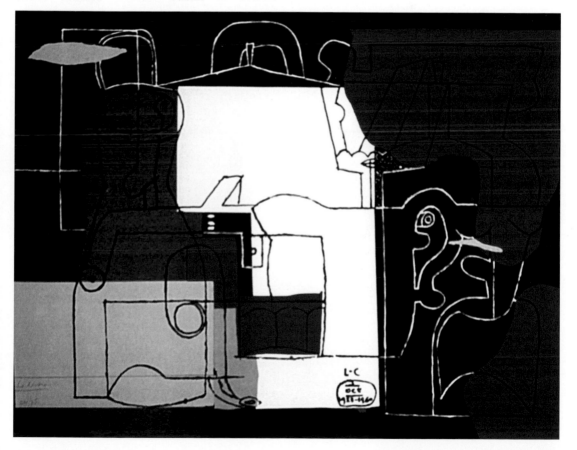

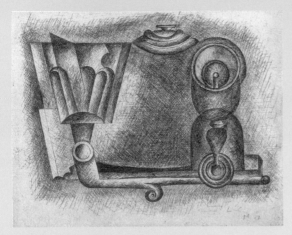

柯比意 **靜物與菸斗** 1922 鋼筆紙板
35×43cm 東京森美術館藏

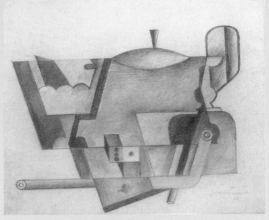

柯比意 **清晰的靜物** 1922 色鉛筆粉彩炭筆畫紙
21×21cm 東京森美術館藏

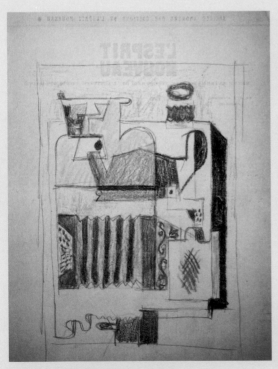

柯比意 **瓶子茶壺手風琴** 約1923
鉛筆粉彩於《新精神》信紙

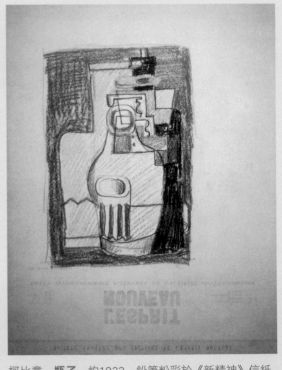

柯比意 **瓶子** 約1923 鉛筆粉彩於《新精神》信紙

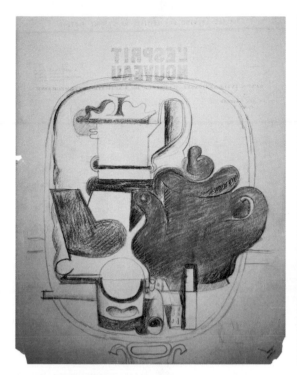

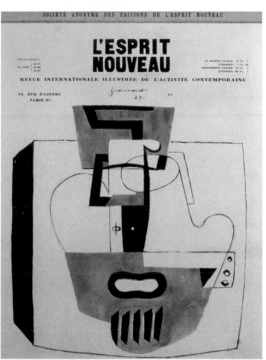

柯比意　**兩只茶壺**　約1927
鉛筆粉彩於《新精神》信紙

柯比意　**靜物習作**　1927

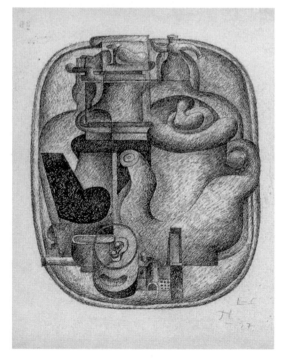

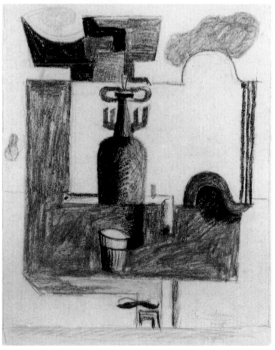

柯比意　**水瓶與靜物**　1927　鋼筆畫紙
20.5×25cm　東京森美術館藏

柯比意　**無題**　1928　彩色鉛筆　27×21cm

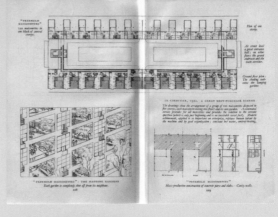

柯比意　《走向新建築》書影，1923年出版。

柯比意大膽地將雅典神廟與法國Delage汽車相比較，認為大理石所蘊含的美，是雕塑工匠及機械工具所共同創造出來的。（左上圖）

柯比意不斷強調古羅馬在「規格化」上的遠見，在書中他提到：「當時羅馬的經濟有著征服全世界的雄心大志。策略、招募、立法：秉持著規律的精神。為了經營一個大型的商業場所，必需要採用一些基本、簡單、不可忽略的規格。」（左下圖）

柯比意在書中提出「集合式住宅」的概念。（右上圖）

異的「新精神」風格。在歐贊凡的引介之下，他認識了藝術家格里斯（Juan Gris）、勒澤（Fernand Léger）、李普西茲（Jacques Lipchitz），並參加重要收藏家康威勒（Daniel-Henry Kahnweiler）、威廉‧伍德（Wilhelm Uhde）等人的藝術品拍賣會。柯比意受瑞士銀行家拉侯煦（Raoul La Roche）的委託，在拍賣會上購得不少「立體派」作品。

　　不滿於前衛藝術對機械、速度一昧的崇拜，戰後藝術家們傾向於回歸古典及傳統藝術之美。反應戰後的這股潮流，柯比意與歐贊凡希望以更單純、簡潔的主題作畫。

　　同於「立體派」，運用日常生活物品為題材，但是不將藝術與其分隔開來，或是只將這些物件做為畫中的點綴，他們認為這

「**新精神**」展覽館外觀 1925　巴黎（右頁圖）

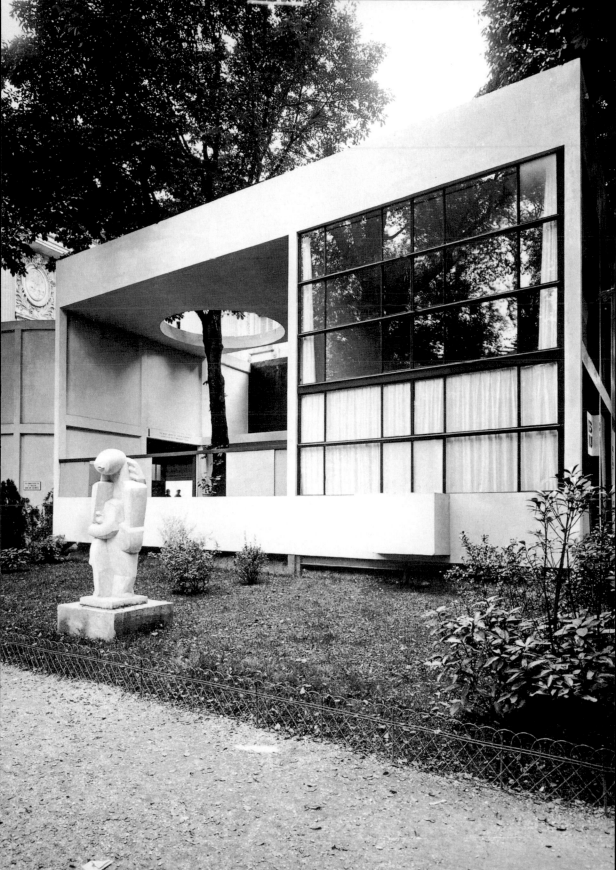

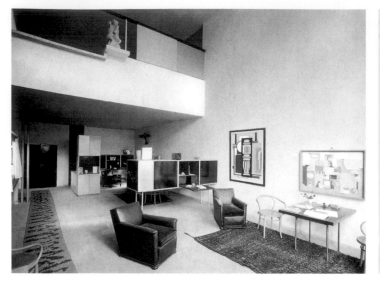

「**新精神**」展覽館內部記錄照片　　　　　　　　　　　　1925年巴黎裝飾藝術暨現代工業博覽會海報

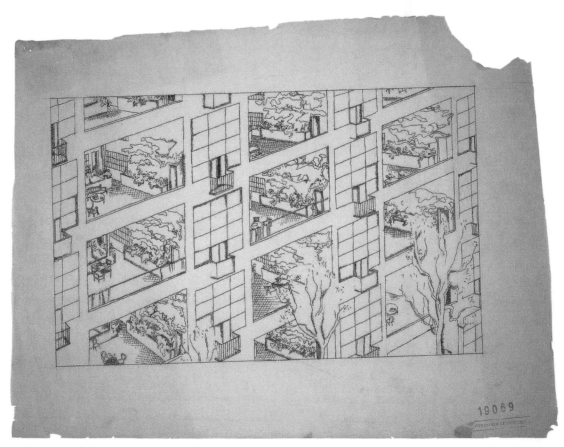

「**集合住宅計畫案**」透視圖（空中庭園）　年代未詳　鋼筆描圖紙　41.7×53.6cm　巴黎柯比意基金會藏

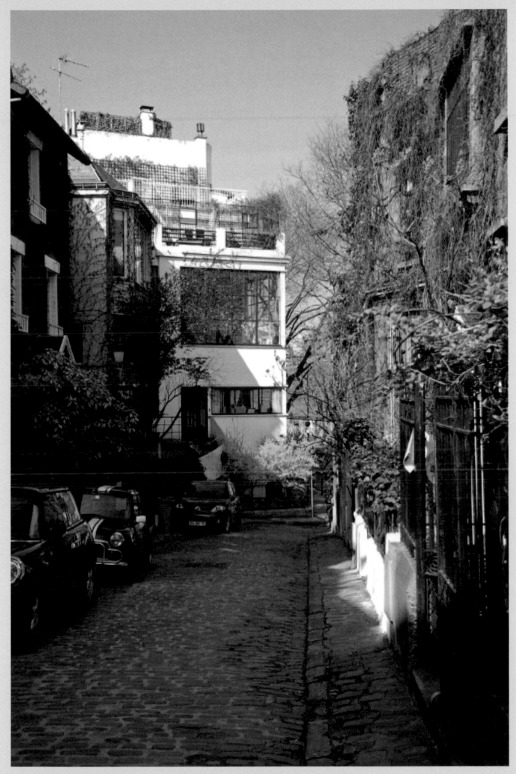

柯比意　**歐贊凡住宅工作室**　1922-1924　巴黎　位於巴黎巷內的歐贊凡住家

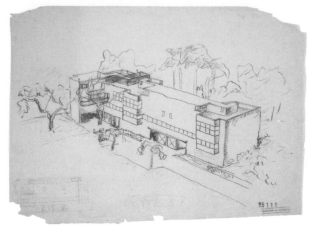

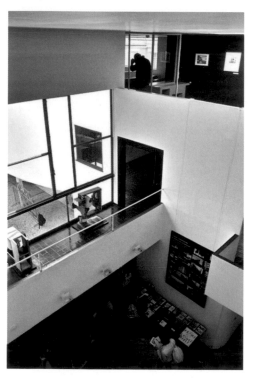

些物件本身的美需要被突顯，其造形特色需要被運用，才能構成一種新的繪畫。因此他們將不同造形的物件分類：充滿豐盈曲線的玻璃杯、酒瓶、碗盤、吉他或煙斗，陪襯著有俐落直角的書籍，或是正方體的骰子，成就平穩、層次豐富的繪畫。這些畫「有機地安排了」機械化時代的產物，但是運用古希臘傳統的配色，有著溫暖調合的感覺。

柯比意　**拉侯煦暨江奈瑞別墅**（現為柯比意基金會所在地）
室內設計草圖
1923-1925　巴黎
（左上圖）

柯比意　**拉侯煦暨江奈瑞別墅**　1923-1925
充滿現代感的家具及落地窗設計（左下圖）

柯比意　**拉侯煦暨江奈瑞別墅**　設計草圖
（右上圖）

　　《新精神》的讀者遍布全球，而柯比意後來也將雜誌的文章出版成冊。像是1923年的《走向新建築》、1925年的《都市學》、《今日的裝飾藝術》以及和歐贊凡合著的《現代繪畫》。最後一期第二十九號的《新精神》雜誌，也在1926年重新以《現代建築年鑑》的面貌出版。

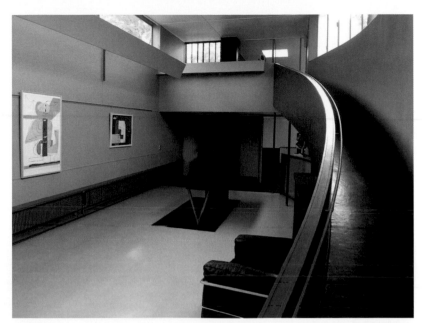

柯比意
拉侯煦暨江奈瑞別墅
展覽間坡道設計
1923-1925　巴黎

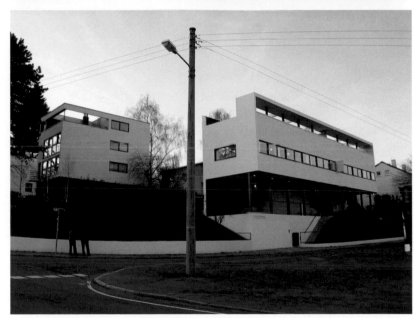

柯比意　**白屋社區**
建築外觀（今為展示館）
1926-1927
德國，斯圖加特

　　《走向新建築》意在建立起機械與藝術間的連結，後來被翻譯成德文及英文，讀者不局限於建築界人士。柯比意大膽地將雅典神廟與法國Delage汽車相比較，認為大理石所蘊含的美，是雕塑工匠及機械工具所共同創造出來的。而柯比意提醒新一代的建築

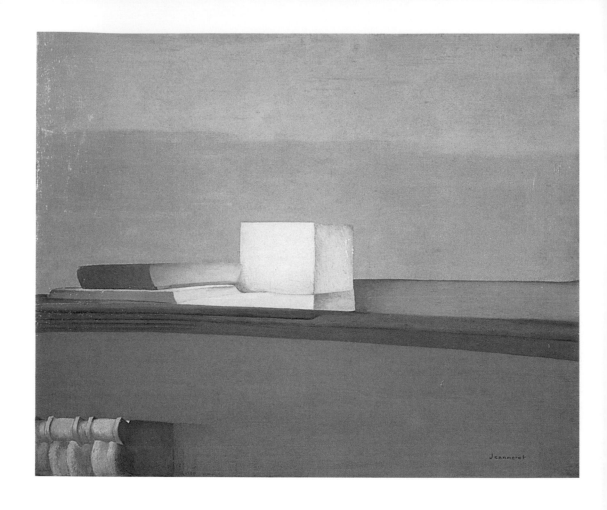

師，平面圖的重要性，那就是它能打開「雙眼看不見的」內部機械，例如：飛機、汽車、船隻，及其所能承載的表面與容量。

　　另一方面，《走向新建築》也不斷強調歷史及「羅馬古城」的重要性，因為古羅馬「統一了規格」，因此連巴黎羅浮宮也以同樣的規格為基礎，從古至今保留了連貫性。

柯比意　**暖爐**　1918
油彩畫布　60×73cm
巴黎柯比意基金會藏

柯比意的創作自白
原收錄於1948年紐約於出版的《空間的新世界》（New World of Space）

　　我的第一幅畫是在我三十一歲時所作的，那是1918年的秋

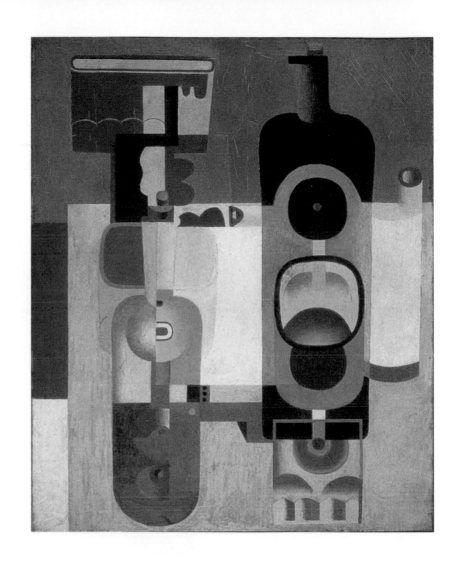

柯比意　**兩枚瓶子**
1926　油彩畫布
100×81cm
巴黎柯比意基金會藏

天。小時候我常著迷於觀察家中大桌的光影。在十三歲的時候，我進入美術學校就讀。那時簽了一份合約，成為雕刻鐘錶外殼的見習生，但在十七歲的時候我決定轉換跑道，興建了我的第一棟房子。

　　（十九歲時到了）義大利、（二十歲時）巴黎，然後在二十三歲我開始了學生旅行，一只背包，從布拉格到小亞細亞的布魯沙（Broussa）、雅典及羅馬——這段經驗後來讓我抽離了所有學校教導的規則。我開始覺得在學校所做的功課和（情感所唯一仰賴的）現實相差太遠了。所以我後來自己研習了電腦計算及

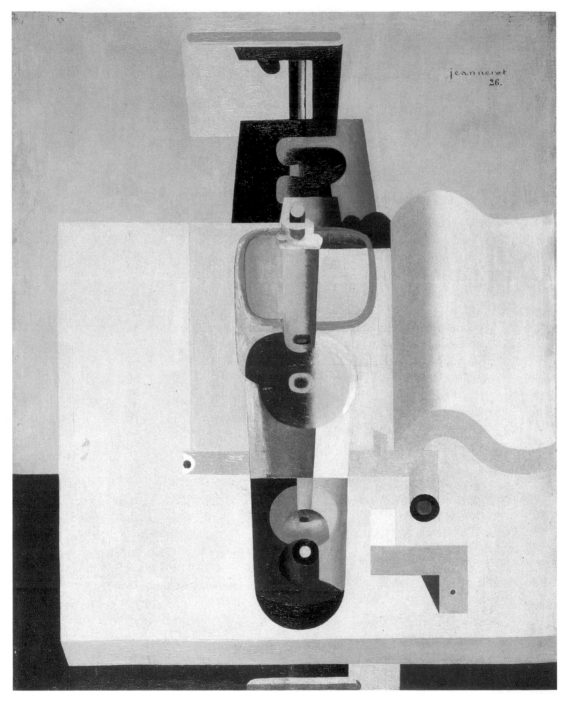

柯比意　**瓶子與書籍**　1926　油彩畫布　100×81cm

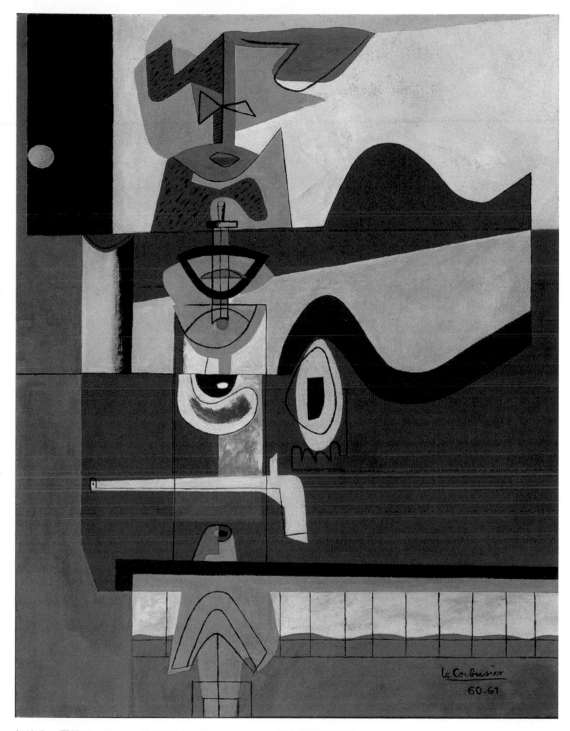

柯比意　**圖騰Ⅲ**　1961　油彩紙板　63.5×49.5cm　東京森美術館藏

材料學的知識。

我認知到生命是殘酷的：所謂的「真實」並不是有價的東西，而是評斷的最終成果。「評斷」是一個人所能進行最神聖的行為，也是存在的意義：在你觀察，且測量過後，去讚美、去評斷。

以現實生活為例，我曾經是一家建築公司的領導者，公司位在巴黎右岸的商業區，當時我們有意進一步研發（建築方面的）技術。在這之中我體會到，藝術所涵蓋的比其他事物更廣泛和深刻，而藝術也是能使一個人健全的補劑。

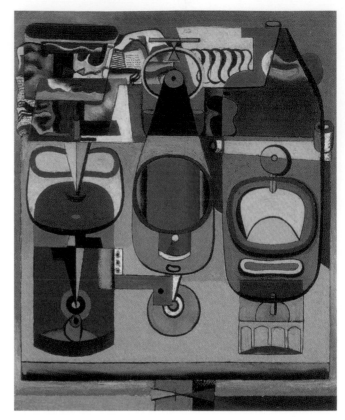

我們的世界從孕育了機械化時代之後，至今仍處在生產陣痛之中，正視這個問題，我認為達成和諧與平衡是當下首要的目標。大自然、人類和星球體系：這些是考量的元素，也是互相面對的力量。這就像是開了一扇窗，然後一個人從好奇到發現，導致了發明。

「微笑，清朗而且美麗的」，是一個詩人描述天空的詞彙，他暗示了事情的狀態，那是與悲傷、黑暗及醜陋的狀態相反的，但自從機械時代開始已經過一個世紀了，後述的形容詞，以及各種混亂、災難仍在我們的摩登世界隨處可見。

1919年，我們創辦了《新精神》雜誌，試著打開那扇窗，迎向微笑，清朗而且美麗的天空。

建築包含一種整體的文化，建築也宣示了一個時代的精神。但是疑惑、學院派，以及建築體的缺乏，製造了令人消沉的空洞。要掌握現代世界，並且將其提升至機械文明時代美好的前景，需要不可置信的巨大力量，那是趟可行的冒險旅程，開放給

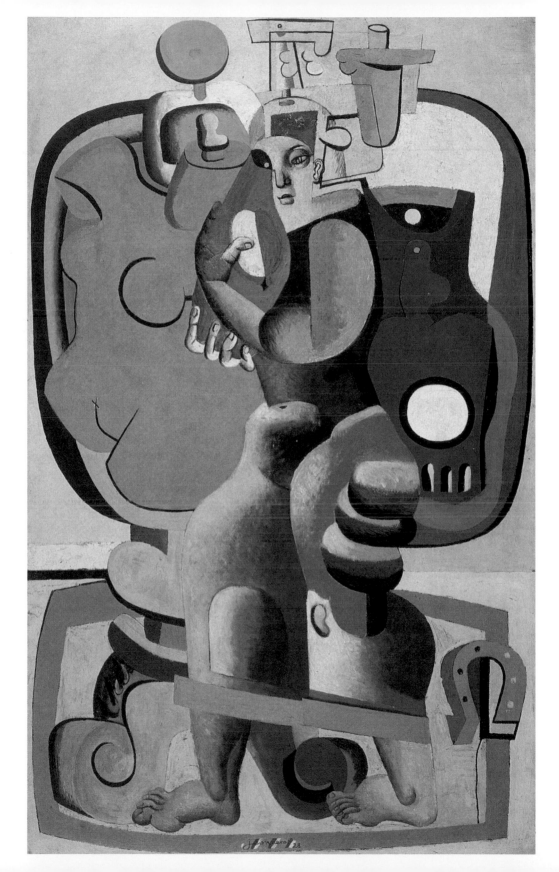

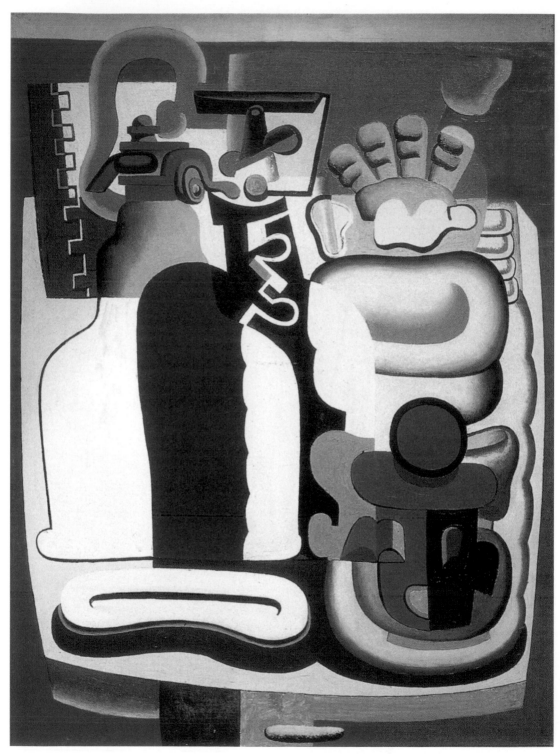

柯比意　**靜物與虹吸管**　1928　油彩畫布　130×97cm　巴黎柯比意基金會藏

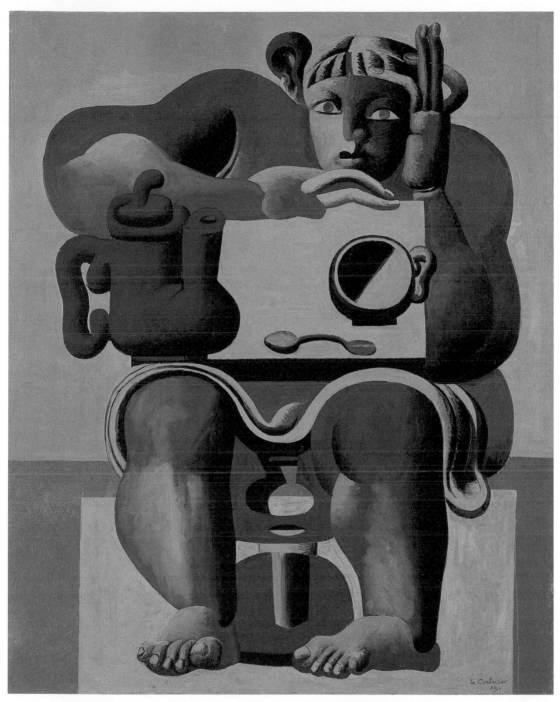

柯比意　**桌子旁的女子**　1929　油彩畫布　100×80cm　東京森美術館藏

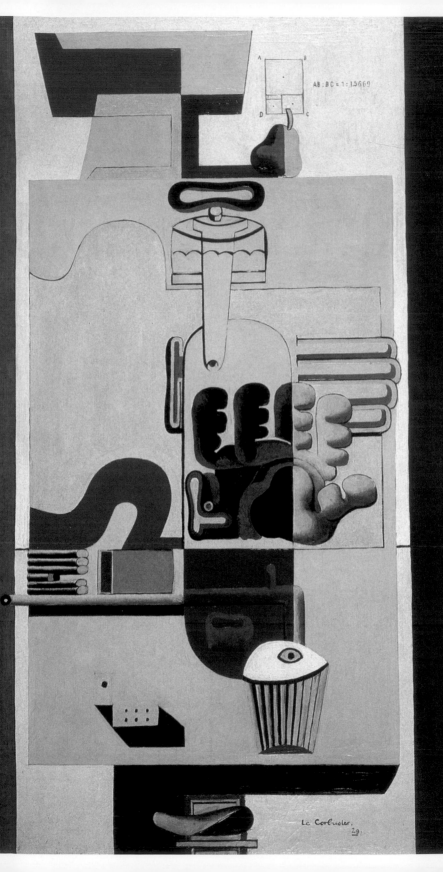

柯比意　**聖敘爾皮斯（巴黎）**　1929

柯比意　**有一個梨子的構圖**　1929（左頁圖）

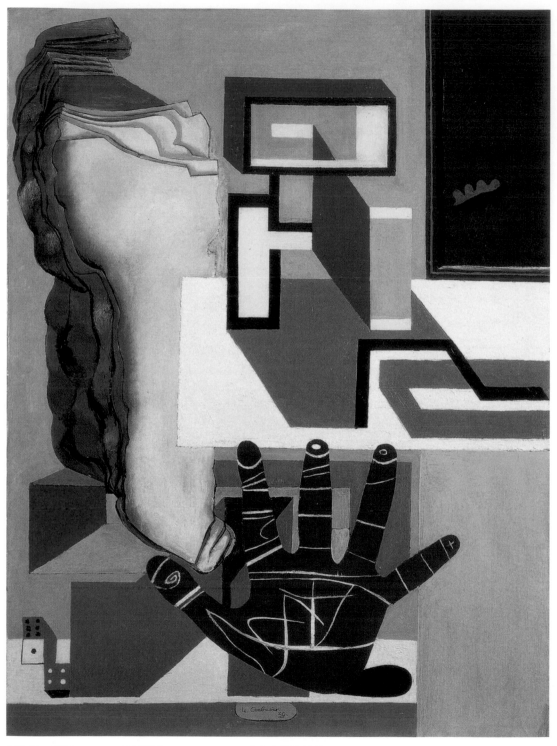

柯比意　**手相**　1930　油彩畫布　130×97cm　東京森美術館藏

柯比意　**鳥與月亮的構成**　1929　油彩畫布　146×89cm　1929（右頁圖）

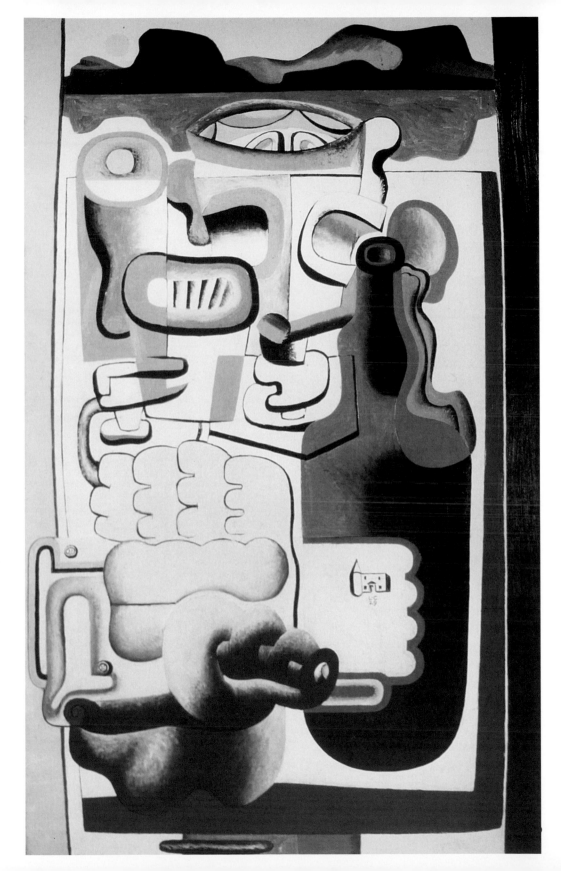

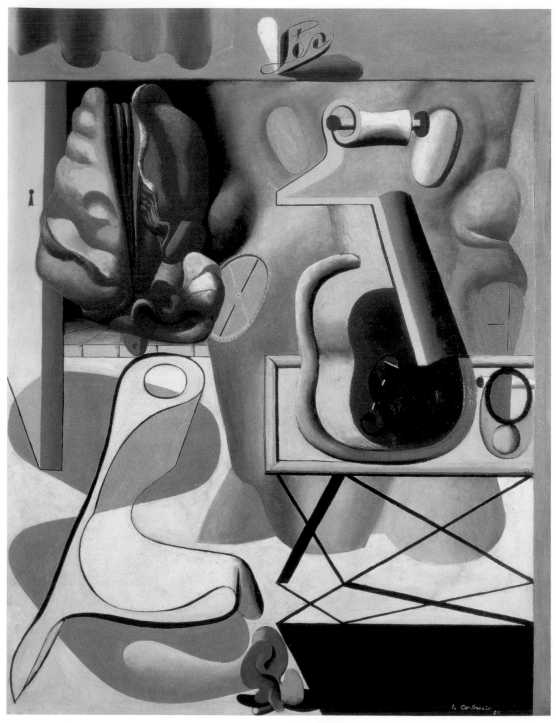

柯比意　**利亞**　1931　油彩畫布　146×114cm　東京大成建設藏

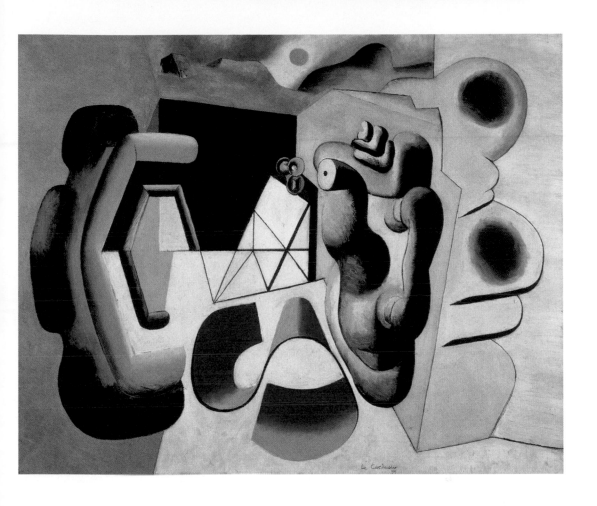

柯比意　**微妙的調和**
1931　油彩畫布
81×100cm
東京森美術館藏

那些準備好承受風險的人。

　　人類、大自然、星球體系：正是那些令我們深不可測的法則的核心，我們以科學及數學運算掌握存在於事物之中的規則。但是潛在的情感：痛苦或快樂，我們只能盡其所能地去掌控周遭環境的比例，讓他們維持在最舒適的黃金比例。

　　取之不盡、用之不竭的黃金比例。所有事物都能夠套用這個比例：維度、光線、距離、色彩、輪廓、或是整體的造形結構。任何人都有權利表達那股無法壓抑的慾望，將一切改造成最傑出的，無論那是在畫布上、建築，或是城市中的色彩都能因此而得到提升。

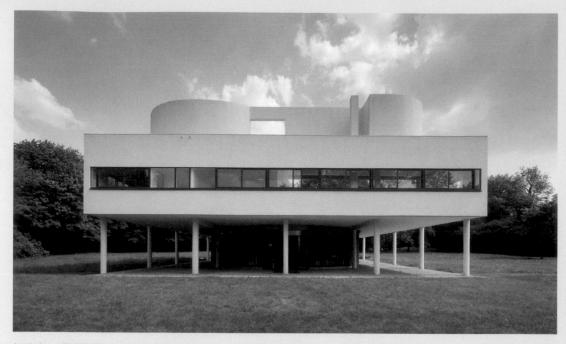

柯比意　**薩瓦別墅**　建築外觀　1928-1931　法國，普瓦西

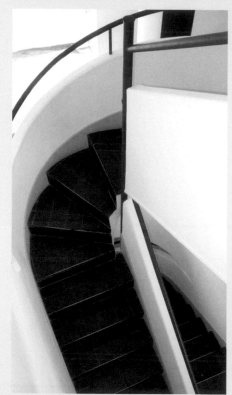

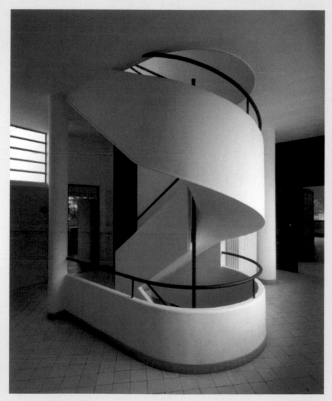

薩瓦別墅　迴旋梯

薩瓦別墅　迴旋梯

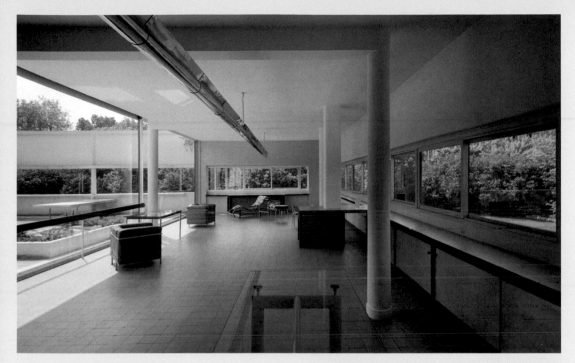

柯比意　**薩瓦別墅**　頂樓室內

柯比意　**薩瓦別墅**　二樓設計草圖

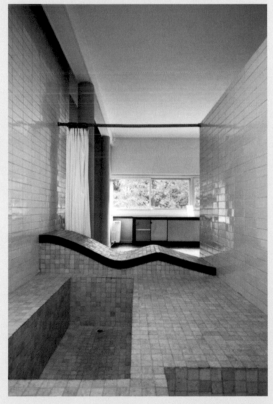

二樓水池

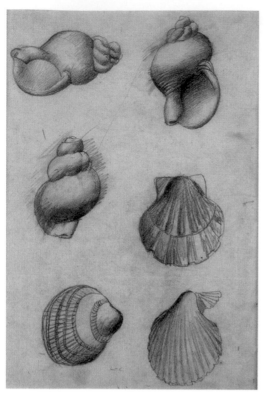

藝術定位

　　我的第一幅畫沒有任何「指導方針」。第二幅畫也一樣。但開始創作第三幅作品時，我不覺得自己有權力再忽略，該整理那些我所蒐集的、各種詩的元素，無論那是正面圖、平面圖、橫截面圖或是一張畫。

　　我的第一場繪畫及素描展，是1918年末在巴黎的湯瑪斯（Thomas）藝廊舉行的。

　　第二場，比較重要的展覽是1921年一月在杜瑞（Druet）畫廊舉行的。其中的一幅畫（我的第七幅作品）已經被紐約現代美術館收藏，幾乎其他的都在巴黎的拉侯煦收藏中。但你們可知道，我的第一幅畫曾被評論家稱之為「盥洗室繪畫」，而第一幢建築被貼上「裸體主義」的標籤？

柯比意　**貝殼**
年代未詳　鉛筆畫紙
23.5×34cm
東京森美術館藏（左上圖）

柯比意　**貝殼**
1930年代　鉛筆畫紙
36.5×27cm（右上圖）

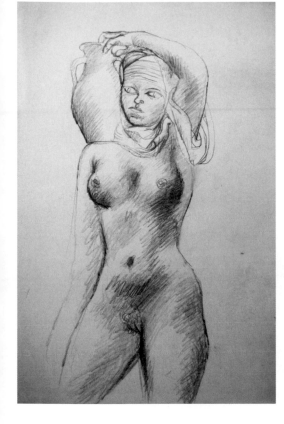 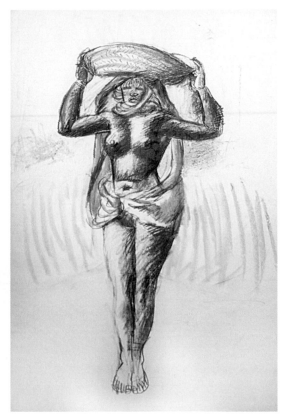

柯比意　**左肩扛著陶瓶
的阿拉伯女子**
（明信片臨摹）
1931年後　鉛筆畫紙
31×21cm（左上圖）

柯比意　**頭上頂著藍子
的黑人婦女**　年代未詳
鉛筆彩色鉛筆畫紙
31×21cm（右上圖）

　　後來，1922年我在巴黎的獨立沙龍展出了我的第一幅大型
畫作，接續而來的第二幅大型作品是在1923年所作的。羅森柏
格（Léonce Rosenberg）經營的現代奮力畫廊（l'Effort Moderne）
因此也舉辦了一場大展。

　　曾經有七年的時間，我只能夠挪出星期六下午以及星期日的
時間畫畫，一整年每個禮拜持續地畫。有二十五年的時間，每個禮
拜日固定是我繪畫的時間，然後一天天累積起我的繪畫產量。後來
直到戰爭之前，我都能夠每天在早上八點至下午一點之間作畫。

　　1923年，我決定不再安排公開展出畫作。因為我出版了一本
新書《走向新建築》，集結了《新精神》雜誌中關於都市規畫和
建築相關的文章，剛發行不久便引來了不少爭議。

　　我仍用原名「詹努勒」來為畫作簽名；而我的建築案則

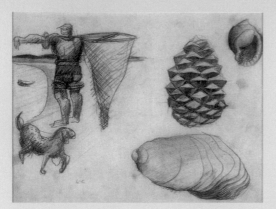

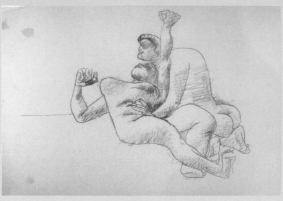

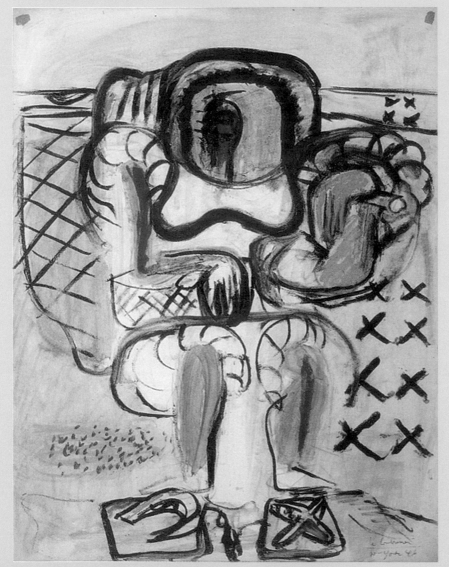

柯比意
漁夫、狗與貝殼
年代未詳
鉛筆蠟筆畫紙
25.5×33.2cm
東京森美術館藏
（左上圖）

柯比意　　**裸體的情侶**
約1930　鋼筆畫紙
（右上圖）

柯比意　　**牡蠣漁夫**
約1932　粉彩畫紙

柯比意　**面具與松果**
約1930
鉛筆粉彩畫紙

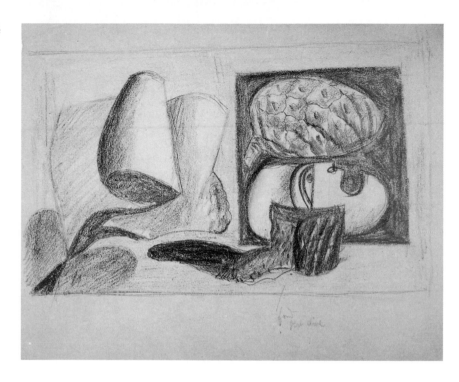

柯比意　**三名女子**
約1933　鋼筆水彩

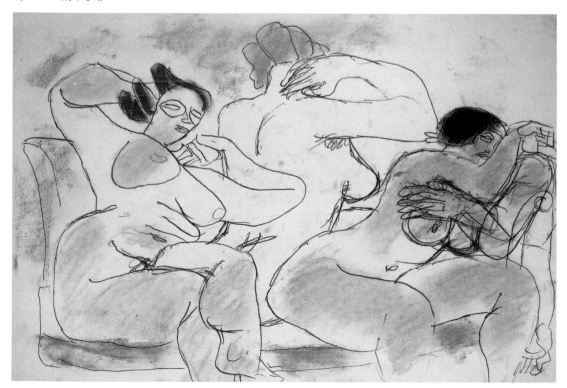

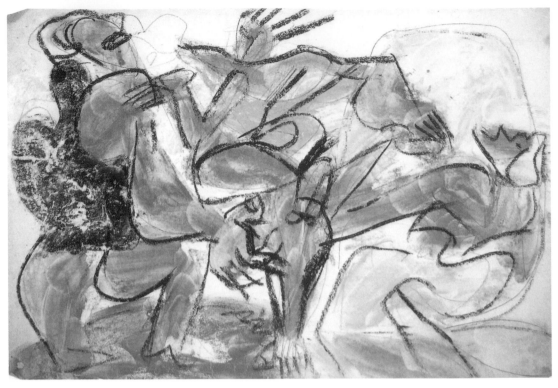

柯比意　**三名女子**　約1939　粉彩畫紙

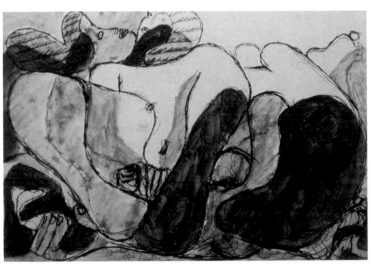

柯比意　**兩名女子**　1936　水彩畫紙

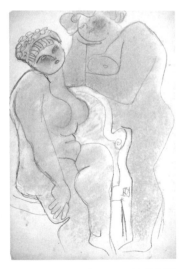

柯比意　**兩名女子**　約1932　粉彩畫紙

柯比意　**兩名浴女，維澤萊**　1939　水彩畫紙（右頁左上圖）
柯比意　**兩名浴女**　約1930-42　水彩畫紙（右頁右上圖）
柯比意　**粉紅女郎**　1932/61　石版畫　68.5×98.5cm（右頁下圖）

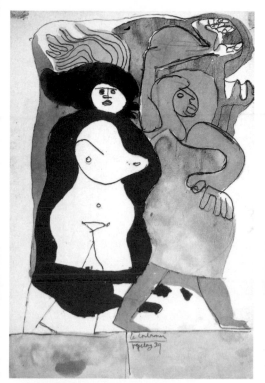

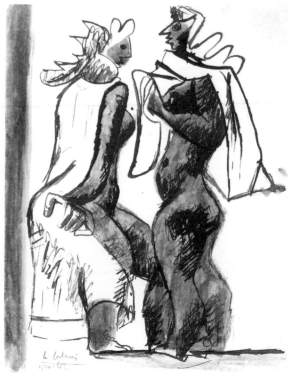

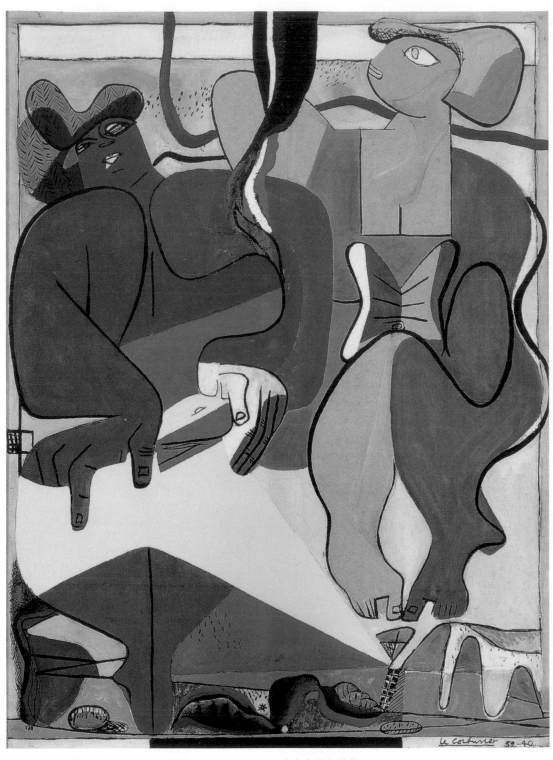

柯比意　**舞者與彩旗**　1940　油彩畫布　130×97cm　東京森美術館藏

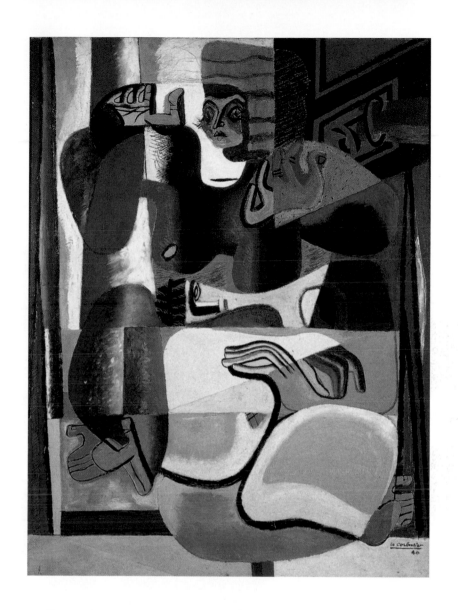

柯比意　**恐懼浮現**
1940　油彩畫布
130×97cm
巴黎柯比意基金會藏

用「柯比意」為名設計。那幾年思想的衝擊極度強烈，我採用很
簡單的主題（拉侯煦別墅、其他建築案例，或是畫布上的玻璃瓶
罐），試著找到肯定的答案。

「一個能夠建築的畫家！」……

「一個能夠畫的建築師！」……

「如工程師那般的心靈！」……

「詩人（是一個侮辱）……畫家！」……

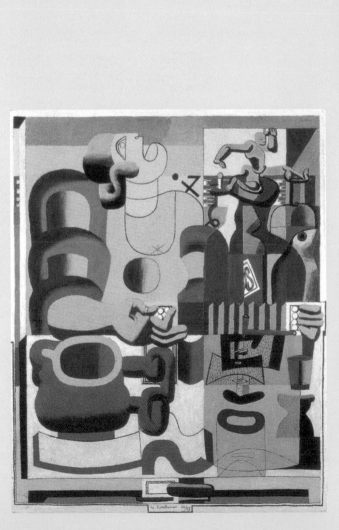

柯比意
女性風琴手與奧林匹克田徑手
1932　油彩畫布

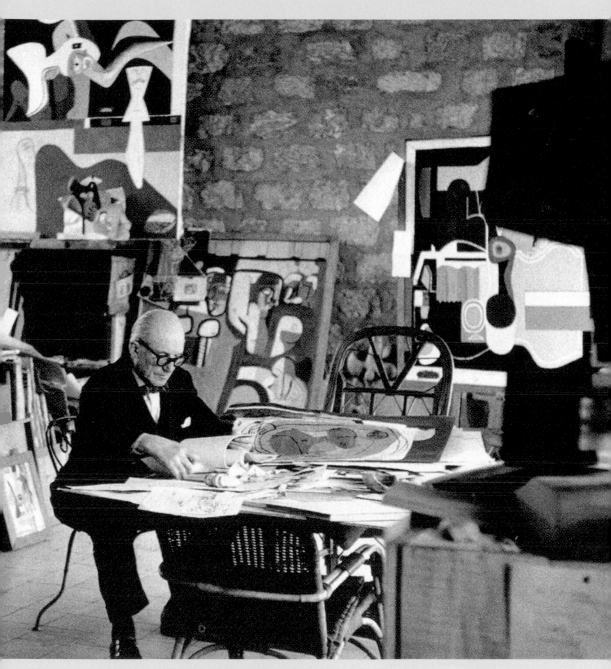

柯比意於巴黎的工作室，1961年攝。

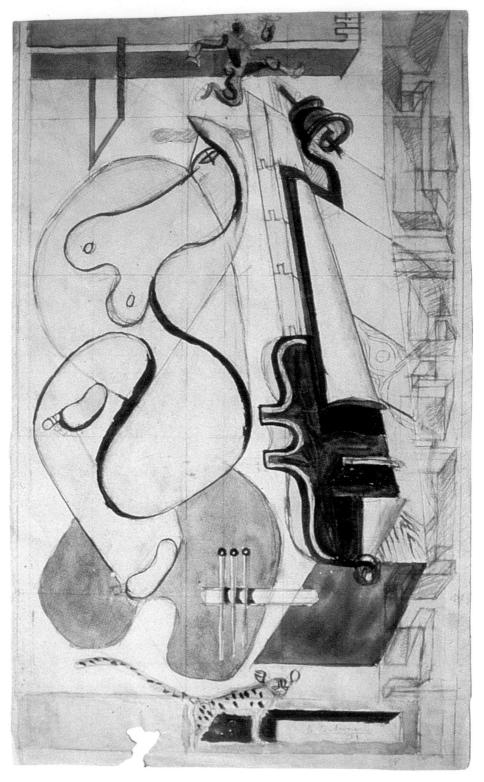

柯比意
舞者和小豹習作
1931
水彩鉛筆畫紙

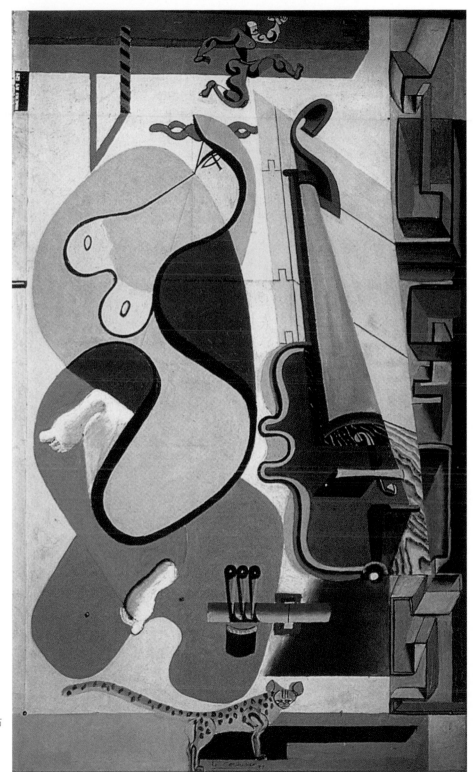

柯比意
舞者和小豹
1932　油彩畫布
146×89cm
巴黎柯比意
基金會藏

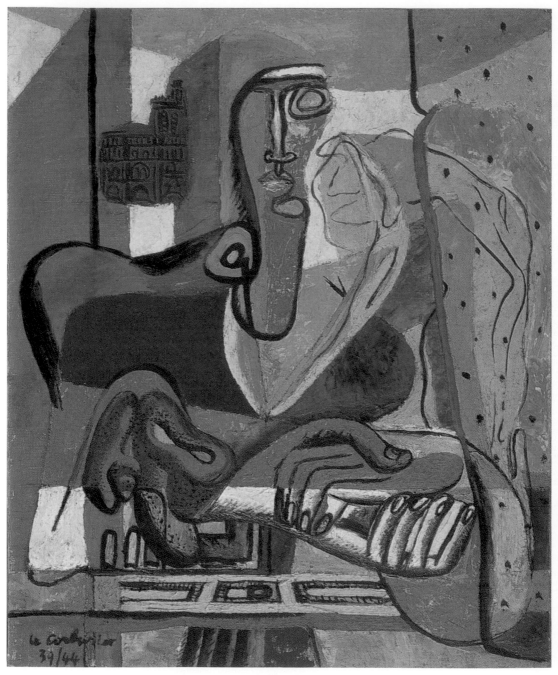

柯比意　**二樓的守護天使（伊鳳）**　1939-44　油彩畫布　73×60　巴黎柯比意基金會藏

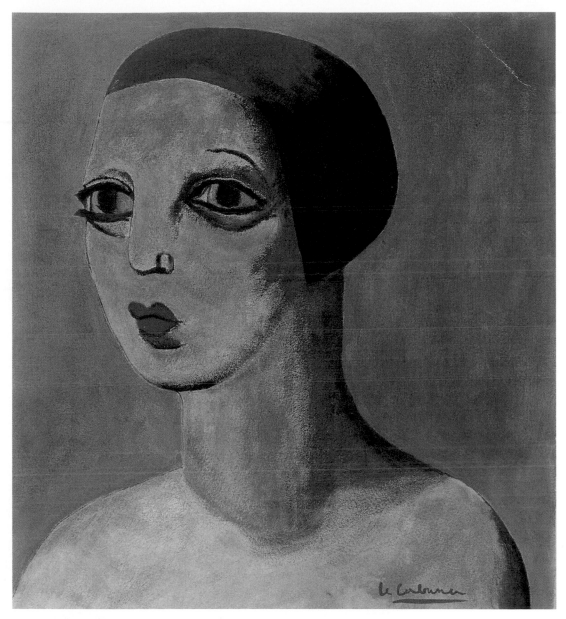

柯比意　**妻子伊鳳肖像**　1930年代　油彩紙板　32.5×29.5cm　東京森美術館藏

柯比意　《阿爾及利亞之詩》封面
1951（左上圖）

柯比意　《直角之詩》封面　1955
石版畫　47.4×36.5cm（中圖）

《耐心研究工作室》封面　1960年出版
（右圖）

柯比意　《直角之詩》內頁1至19幅
1955　石版畫　47.4×36.5cm
（下圖）

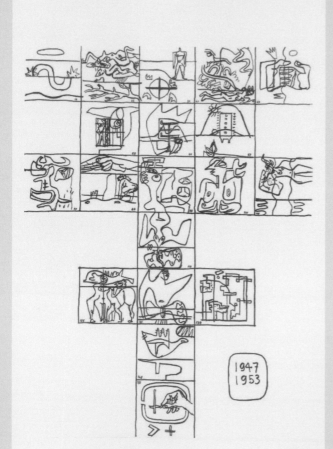

柯比意　《直角之詩》
內頁配置草圖

或剛開始的時候：一個革命性的「布爾什維克（Bolshevik）社會主義者！」⋯⋯

然後從1933年開始：「納粹」或「共產主義者」，隨便你怎麼稱呼。

打從一開始，我的畫就是以「直角」構成的：它是一種「造形的表現」及「思想的態度」，兩者皆以原味呈現。在這樣的慣性之下，很簡單就找到了對的比例；運用線條系統幫助凝聚注意力的習俗自古以來便存在著，甚至在古希臘數學家畢達哥拉

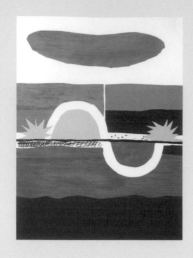

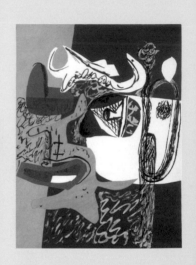

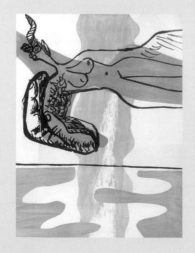
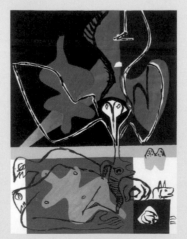
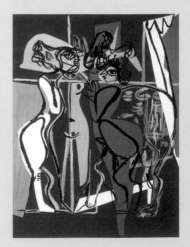

 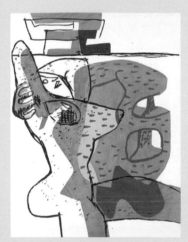 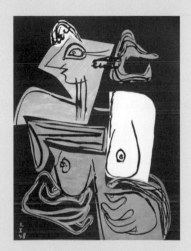

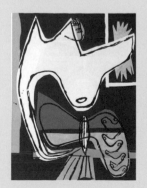 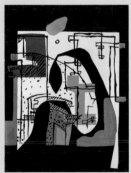 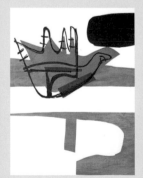 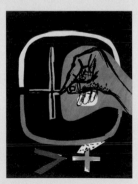

柯比意　《直角之詩》內頁1至19幅　1955　石版畫　47.4×36.5cm

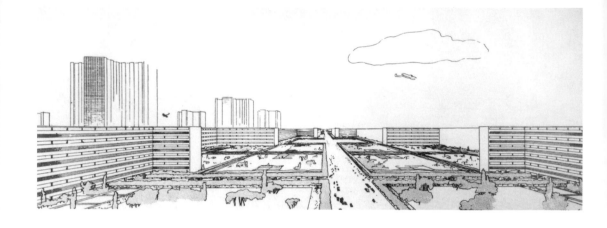

斯（Pythagoras）出現之前。

　　直角及線條為藝術作品帶來了組織性，無論是在製作、思想或是精神的層面上。但是這個手法、習俗及精神已經失傳了將近兩個世紀。在我們的世代裡，只有機械技師培養了這種將注意力凝聚起來的習慣，放任其他詩人們的個性毫無條理、毫無紀律。

　　能將東西做好的領域才是藝術的領域，天才的傑出是因為他令人詫異地掌控了絕對的精確度。將近十五年的時間，將數學、幾何置入我的作品已成為日常訓練的一部份，它能變得很簡單，也很隨性。眼及手成為了專家，我用直覺就能將事物置入對的比例之中，但也需要不斷地確認它們的確已經在對的位置上。

　　在進行這些實驗的同時，我發現了「色彩的鍵盤」，一個讓任何人都能找到適合自己、潛居在身心靈中的自然色彩的簡單輔助工具。

城市問題的溫床（1921-1945）

　　柯比意的建築活動在1920年代朝兩方向發展。一方面，他持續了1914年研發的「多米諾住宅」的概念，倡導平價的現代建築。另一方面，柯比意在巴黎世界博覽會所設立的「新精神」展區，也為他吸引了一群非傳統、富有的商人，要求他在特定的地點量身打造私人豪宅。

圓形的臉、太陽神與美杜莎

建築的音響效果

完璧的生物學：嫩芽

四的功能性

阿斯科羅（Ascoral）

建築與都市計畫

住居

樹的習作

奧蘭斯

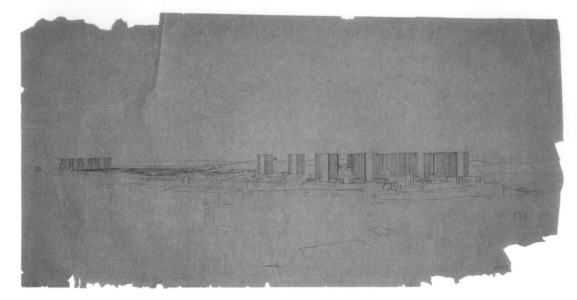

柯比意 **光輝的都市**
透視圖（三百萬人的現
代都市） 1930

柯比意在建築上創新大膽的作風，使他逐漸被奉為改革派、
突破傳統的都市計畫者。當時傳統的歐洲都市規畫者希望以「調
劑」的方式解決都市化產生的問題，而柯比意認
為唯有「手術」的方式才能根除問題之源。他
不吝於推出大膽的都市設計概念，但在實際執行
上，他仍會逐步修正，在數量及尺度上採取切合
實際的規畫。

柯比意的設計概念完整地收錄在他的著作
中，例如：《都市學》一書承襲了《走向新建
築》的標語，革除「迴廊式」的街道安排，便是
其中一項宣言。有了這些「宣言」，柯比意開始
在歐洲各地舉辦講座，而這些旅程也常為他招來
新的委託案。

蘇聯政府曾在1930年詢問柯比意的看法，請
他提供讓休閒設施平均分散各處的規畫方案。因
此柯比意在都市計畫的藍圖中，新加入了工業
區，使市中心與住宅區清楚地畫分開來。在柯比
意的規畫下，住宅區是充滿綠地的「綠城市」，

都市計劃草稿：都市排除了迴廊式的街道設
計後，原本被建築物遮蔽的天空變得寬廣起
來。

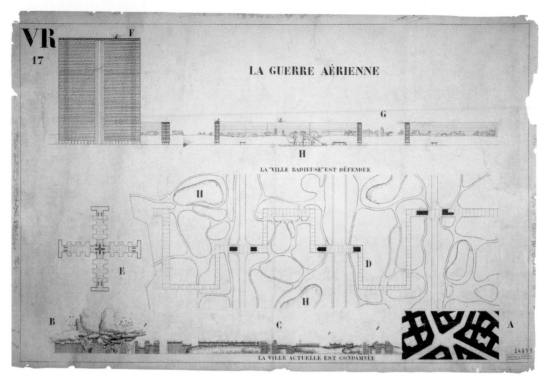

柯比意　**光輝的都市**　立面、平面圖（空中戰爭）

柯比意　**光輝的都市**　配置圖（三百萬人的現代都市）

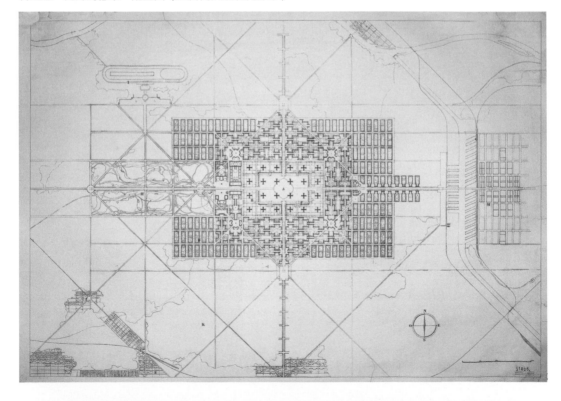

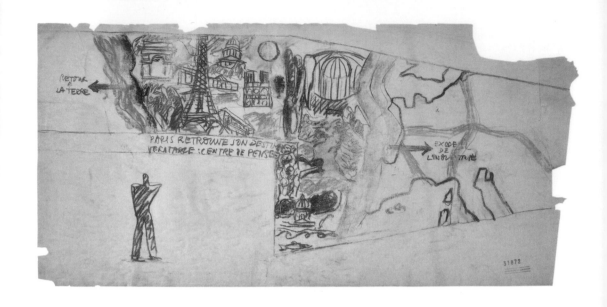

而這一套計畫後來又被稱為「光輝的都市」。

　　1929年秋季前往南美洲演講的經驗，使柯比意對都市及地景的印象完全改變，這也反映在他的藍圖中。不同以往從街上觀看翡冷翠及羅馬，從飛機上鳥瞰一座城市之美，使柯比意愛上了乘坐飛機的感覺。他甚至在1935年在倫敦以英語出版一本關於飛行的繪本《飛行器》，也因而搭乘飛機的次數也更加頻繁。從空中鳥瞰南美洲的全景及河流山巒，柯比意用這樣的印象畫下了阿根廷、巴西、烏拉圭，阿爾及利亞等國首都的計畫藍圖。

　　值得一提的是，這些計畫、書籍及講演活動，不免因當時柯比意所處的社交圈所影響。柯比意原來對科技、工業產品就有濃厚興趣，加上身邊有許多以「科技及工業至上」觀點的雇主及決策者，他們常抱持理性治理、集權統治的態度，因此也影響了柯比意都市規畫的手法。

　　柯比意不斷地遊說「當權者」邁出激進的一步：「動員」土地，也就是以徵收、剝奪所有權，或是拆除地上建物的方式進行都市更新。在1928至31年間，他為蘇聯設計的五年都市更新計畫，再再確立了他具企圖心的「現代化策略」。

柯比意　**光輝的都市**
設計草圖

《飛行器》，1935年出版。

柯比意　**阿爾及利亞都市計畫案**　設計草圖
1930-42

柯比意　**阿爾及利亞都市計畫案**　模型
1930-42

在莫斯科計畫案被駁回後，柯比意將同樣的策略套用在阿爾及利亞的「Plan Obus」都市計畫，並且在《Plans》、《Prélude》兩本雜誌上宣導自己的理念。在他眼中，歐洲是被夾困在「美國化」及「激進共產化」兩極之間的典型範例。而繼「多米諾住宅」以降，「線性的工業城市」將會成為柯比意最後一個理論，對建築學及都市計畫都有重要的影響，他也會將這些未實現的都市計畫理念在1945年集結成冊，以《人類的三大建設》一書出版。

1945年後，柯比意不再追求大型的都市計畫案，如果這些計畫真的實踐了，對於世界各大城市的面貌將會有無法抹滅的影響。此時的私人的委託案雖然不多，但柯比意能掌握每個空間，一一實現了不同的空間規畫。

另外，德國軍隊逐步占領法國，柯比意試著遊說維希政府採納他的想

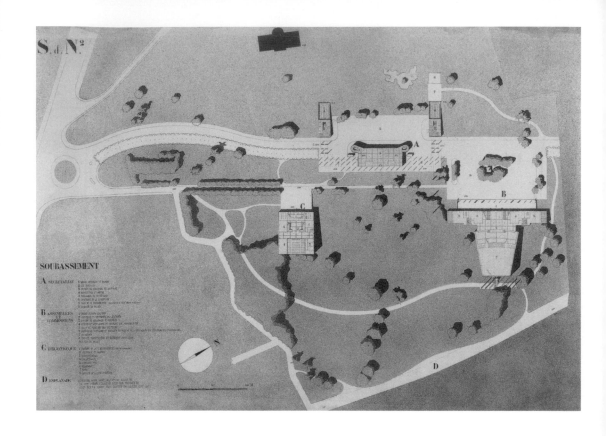

法。他也成功地在1943年發表《雅典憲章》，這是一本關於功能性都市規劃的手冊。之後他加入了抵抗軍的智囊團，為如何在戰後重建一個新國家貢獻想法。

柯比意：都市計畫與藝術想法

　　1933或34年的某天，在蘇黎世大學的百年校慶上，我獲頒了一個數學哲學的榮譽學位，因為在某種程度上我讓數學得以在生活的藝術中找到實踐的空間。

　　1927年，我和聲音物理學家合作，在日內瓦的一個競圖比賽公開了一個大禮堂的設計圖，所有的元素都經過了嚴格的數學計算。1933年，蘇聯原本要興建的皇宮大禮堂（可惜最後沒有興建完成）可以達到所有四千個位子每一處的聲音品質，無論遠或近，都一樣好的理想狀態。在那次的設計圖中，有一種將所有元

le musée tri-parties

3 nef parallèls

coupe sur nef

a = objet
b = temps
c = lieu
d = entrepôt

素緊密結合的團結感，近乎開啟了一種永恆的空間感，一種愉快的和諧因此而存在著。

　　這種團結感在所有領域中都是極為重要的，但有時卻會被輕忽。舉個例來說，有很長的一段時間「畫框」的問題曾深深的困擾著我。有些人或許會說「畫框一點也不重要」，另一些人則喜歡將最大膽的現代繪畫裱上老舊的、義大利或西班牙式的雕花銅鑲畫框。（很明顯地，不怎麼大膽的畫匠同樣也這麼做！）我察覺到，首先，裱框師傅從不吝於將畫作四邊各半寸或更大的空間都遮蓋起來。大致上畫家根本不在意這些東西，甚至更不會察

ENTRÉE SALLE B

27244

覺。

　　最後我在1938年時終於找到夢寐以求、完美配合的畫框：它用寬厚各兩寸的木材製成，質地均勻，畫布可以從前方嵌入，四邊吻合。這樣才能清楚看見畫作的邊緣，也能欣賞它正確的數學比例與幾何造形，而不再是被裱框師傅修改後的錯誤比例。

　　早期的題材（十年的繪畫期間）是：瓶子、玻璃和盤子。針對如此赤裸、貧瘠的題材，你需要想破了腦袋才能去創造一種能夠讓人感到煥然一新的造形交響曲。球體、圓錐體、圓柱體：塞尚所倡導的構成元素。運用這些基本的元素、有限的題材，以及能讓所有東西都活了起來的色彩，情感或許就能從畫布上跳躍出來。

　　如果你成為一位畫家，你會讓什麼東西出現在畫布上？光影與景色，無數小時的滿足與痛苦，清朗或陰鬱的天空，房屋與山巒，海洋與潟湖，太陽與月亮，都在一幅畫中。除了潛意識裡所有感性或嚴肅的吶喊，那裡還包含了一切你所能想像的……。但無論如何，一畫既出，無論是否會被看見，都乘載著獨特的信息。畫中有一個世界或一幢建築，都市計畫也是如此。看見作品

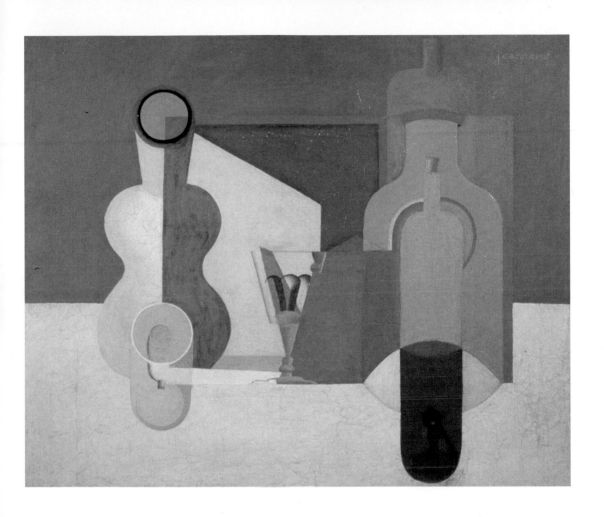

柯比意　**橘子酒酒瓶**
1922　油彩畫布
81×100cm

的深度，然後提出問題。

　　探索，你便會獲得。

　　球體、圓錐體、圓柱體：現代建築，從水泥的固化塑造，到與切合的鋼鐵及玻璃造形相結合，一切緩緩地組織成一曲交響樂。造形元素彼此共鳴，團結且融為一體：一幢房子在天空的襯托之下形成一個純粹的造形，輔助的柱子不只扮演了解決問題的多功能角色，也是優雅的圓柱體。

　　1925年，在（巴黎裝飾藝術國際博覽會的）「新精神」展館中，我們跳脫了一般的規則，避免展出過於裝飾性的作品，而著重於呈現「隱含詩意的物件」——在海岸邊拾起的鵝卵石、實驗室的器皿、在風管裡使用的飛機模型、貝殼、木削、動物的骨

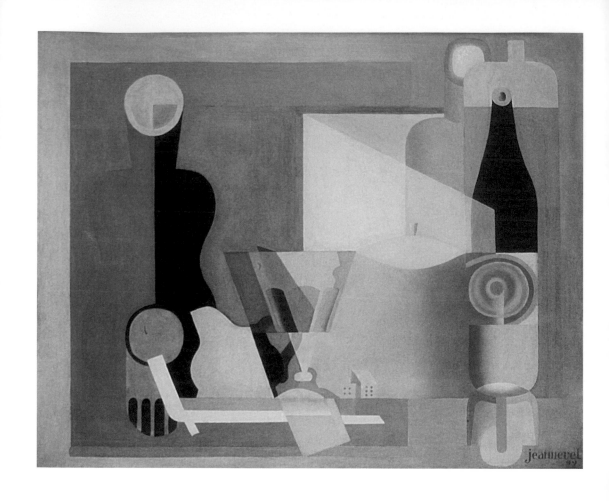

柯比意
淺白色的靜物與檯燈
1922　油彩畫布
81×100cm

頭、樹木的根……。從1928年開始，我開始採納人體形態做為主題。除了隱含詩意的物件之外，你也可能看見「人體」的身影。

　　剛開始我的作品是以厚塗的顏料堆疊而成，自然的色彩：赭黃色、群青色、白與黑色。我們曾說：「如果你希望添加黑色，使用你白色的顏料；如果你希望添加白色，使用黑色的顏料……」代表在過去純黑及純白色對我們而言是屬於不自然的視覺色。很快地，鎘黃色、英國綠、鈷藍色、朱紅色、茜草色有如神來一筆，參入了它們的豐腴或是拆解的力量。一幅畫是一場真正的戰役。

　　我的畫布大約長寬各四十至六十五寸，它們是大幅作品。這些作品為後來的大型壁畫打下基礎，壁畫的作用和這些畫作的目

南傑瑟－寇利街24號
公寓（**柯比意工作室**）
1931-34　巴黎
（右頁圖）

柯比意工作室　室內設計草圖

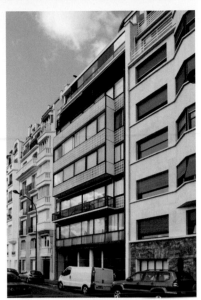

柯比意工作室　公寓建築外觀

柯比意工作室　私人居家的屋頂

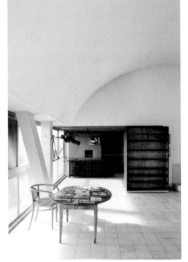

柯比意工作室　起居室

柯比意工作室　斷面圖（居住層）

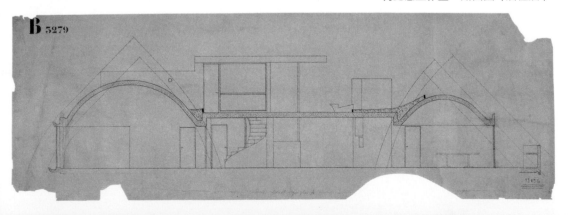

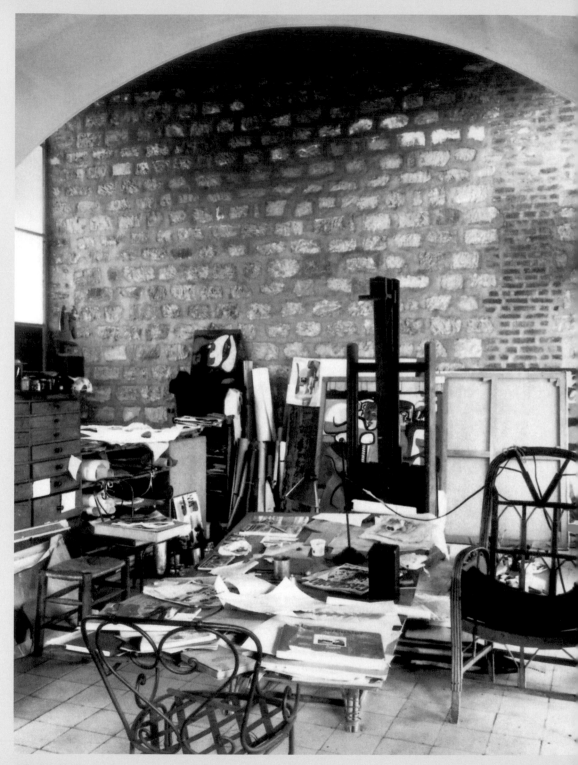

柯比意工作室　畫室

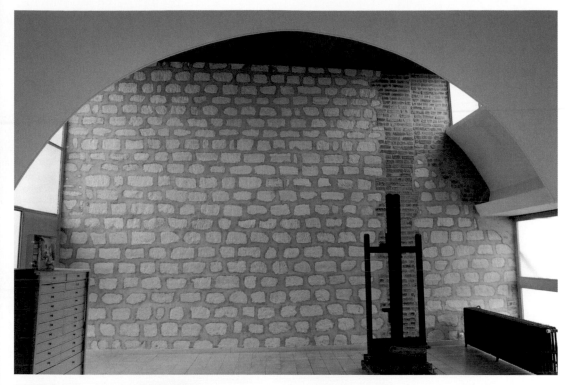

柯比意工作室　畫室（模擬實景建造）

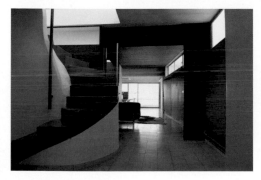

柯比意工作室　迴旋梯

柯比意工作室　柯比意的畫架及椅子

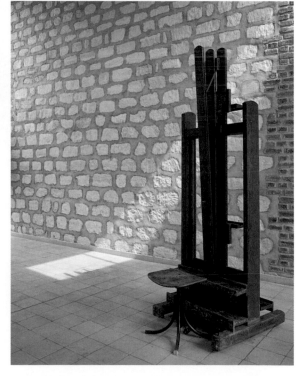

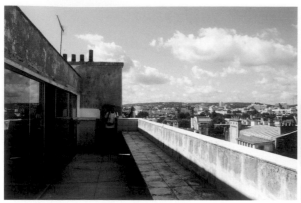

柯比意工作室　從公寓頂樓眺望的景色

柯比意工作室　從公寓頂樓眺望的景色

柯比意工作室　頂樓遮雨棚

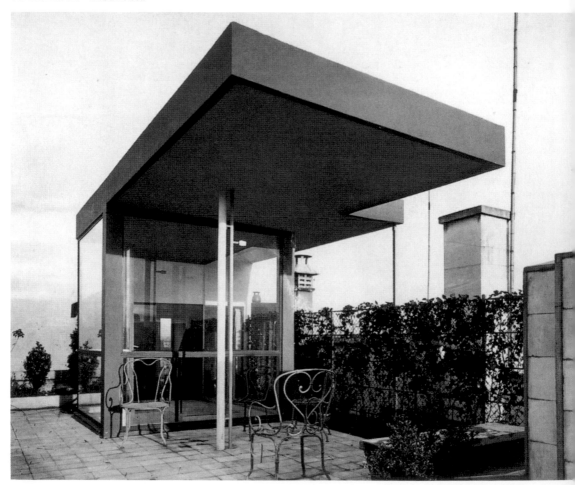

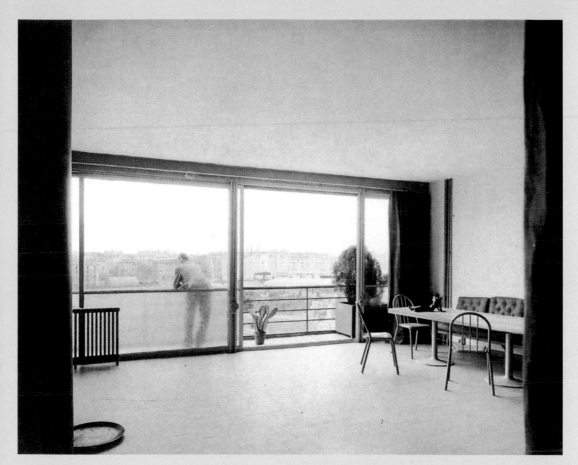

柯比意於窗外眺望景色

　　自從戰爭以來，我就讓屋頂的花園自由生長：玫瑰花叢已經變成了大朵的薔薇，風和蜜蜂帶來了種子，一個小迷宮就此而生；無花果、薰衣草蔓延了開來，草地也長長了。風和陽光掌握了花園的構成，半人造、半自然……

　　　　　　　　　　　　　　　　　　　　　　　　　　　　　　　　　　　　　　　——柯比意自述

標一樣，是為了讓牆面充滿生命力。事實上，我創作了不少壁畫恰巧印證了這點！

　　戰爭開始，接著戰敗。沒有人買得起顏料或畫布。然後戰勝者稱我們的藝術為「頹廢」。因此我在小木塊上畫畫，有時大約是手掌的大小。我想就算是這樣的小作品也能成大器，並且更能在空間的安排上展現出它的優點。

　　我在朋友家中做過一些壁畫──他們借我牆壁，我給他們一件作品。除了表達將建築與繪畫結合的強烈欲望之外，有趣的事發生了，在戰爭中房子被摧毀了，但有畫的牆壁卻毫髮無傷：1939年八月，我在蔚藍海岸（Côte d'Azur）度

柯比意　**靜物**　1952
水彩墨拼貼
21×34cm

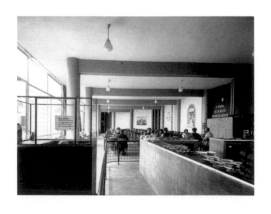

柯比意　**榮民之家**
公共空間：餐廳區域
（左圖）

柯比意　**榮民之家**
建築外觀　1929-1933
巴黎（右頁圖）

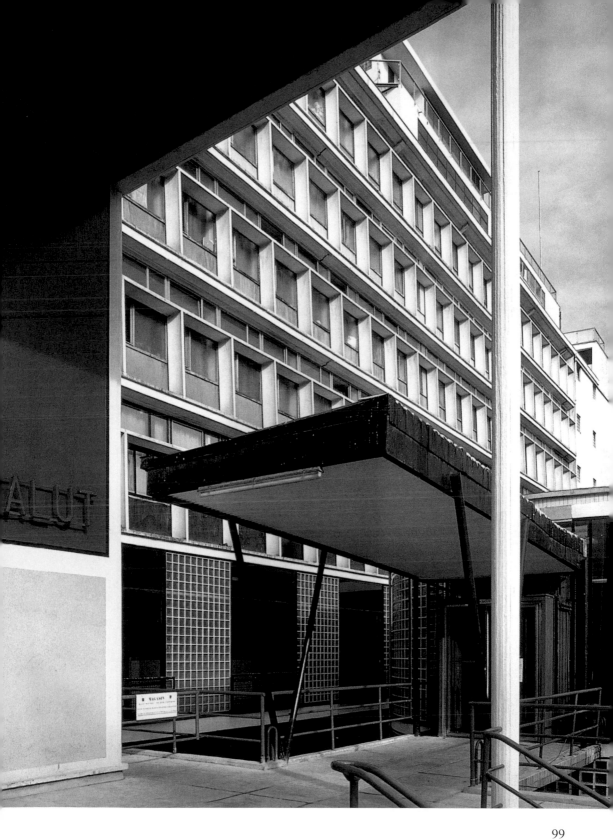

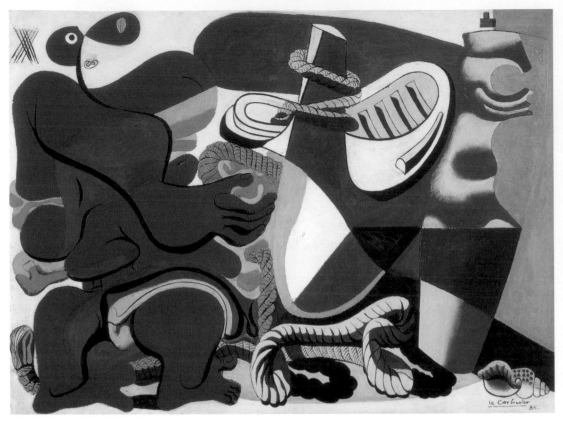

柯比意　**浴女與小船**　1934　油彩畫布　97×130cm　東京森美術館藏

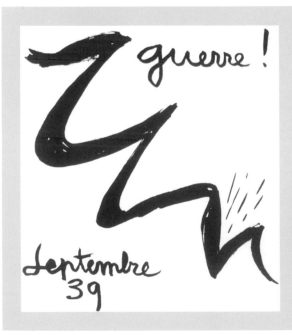

柯比意　**戰爭！九月**　1939

　　剛開始，是八個月的「假戰」（phony war），然後忽然龍捲風來了！驅逐！接下來的四年是逐漸的思想崩壞。

　　不再有肉、牛奶或是紅酒——沒有生命的維他命。

　　也沒有畫布、顏料或是繪畫的材料。

　　有人盡一切的力量保有理智及精神。

　　新的世界絕對會比想像中變化更大。

　　都市規劃的想法是被所有人漠視的。

　　建築在世界的各個角落甦醒。

　　各門主要藝術的結合，唯有在最新的形態中才能完整呈現：舊的模型已經出現裂痕了！

　　1940年五、六月，崩壞！

　　1940年六月十一日，驅逐……

　　　　　　——柯比意《空間新世界》，1948

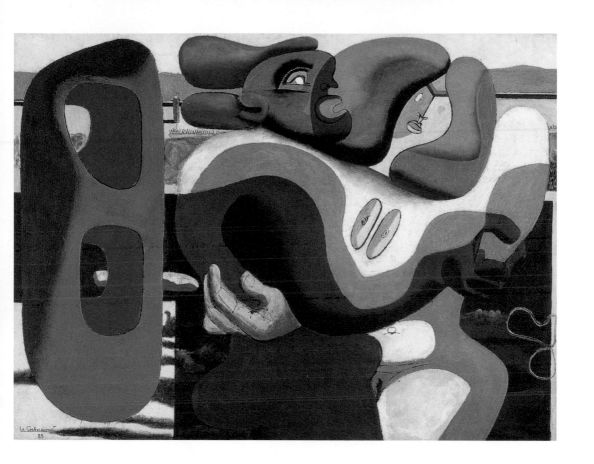

柯比意
海岸邊的兩女子
1935　油彩畫布
9／×130cm
東京森美術館藏

假，在那我完成了近半打的壁畫。1942年，義大利軍隊站占領了
那個村莊，後來是德軍、波蘭軍；諾曼地大空降後，美軍及法軍
也來了。白色的牆壁上滿是塗鴉及鑽孔，只留下彩色的壁畫部分
未被波及。

成熟期的驚喜（1946-1965）

　　六十歲以後，柯比意將生活的重心轉移至藝術創作上。此時
他已是家喻戶曉的建築師，因為地位的提升，所以像紐約的聯合
國總部興建案，就是由他所構想，由年輕建築師所興建的。

　　但他覺得一種權力似乎被剝奪了，像是回到叢林中生活般。
他也認為歐洲的重建是失敗的，因為沒有地方採納他的都市計
畫案。雖然50年代之後，英國各地出現了師法柯比意設計的住

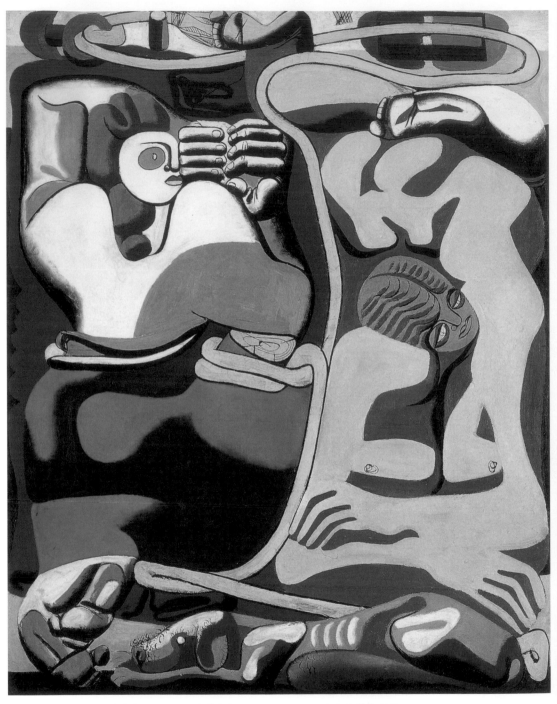

柯比意　**兩女子，繩子與狗**　1935　油彩畫布　162×130cm　東京森美術館藏

柯比意　**燈塔靜物與黃色公園的構成**　1937　油彩畫布　146×97cm　東京森美術館藏（右頁圖）

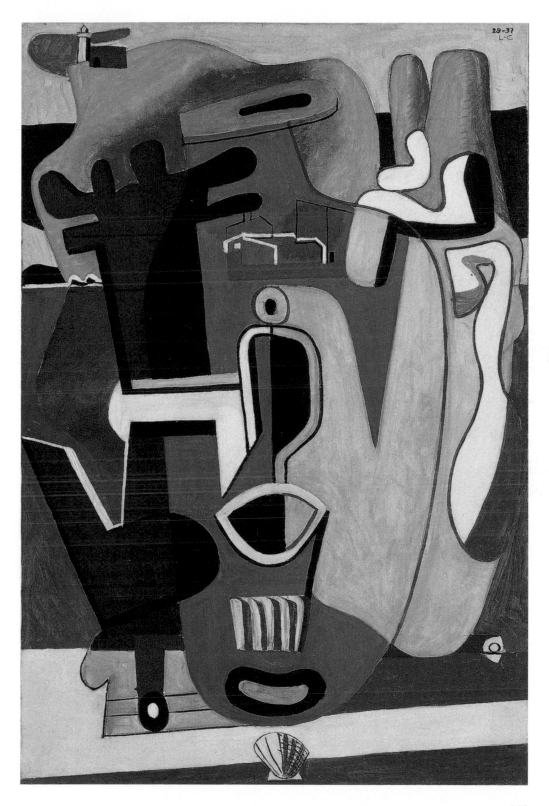

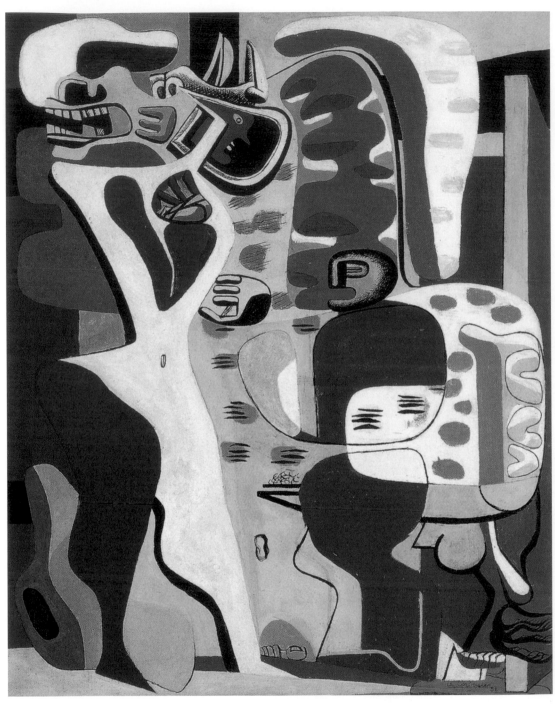

柯比意　**威脅**　1938　油彩畫布　162×130cm　東京森美術館藏

柯比意　**擁抱**I　1938　油彩畫布　45.8×32.5cm　東京森美術館藏（右頁圖）

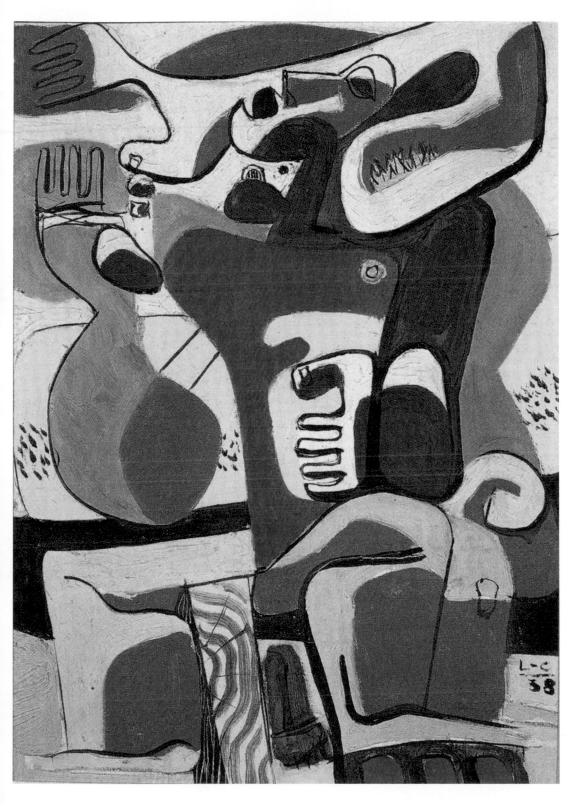

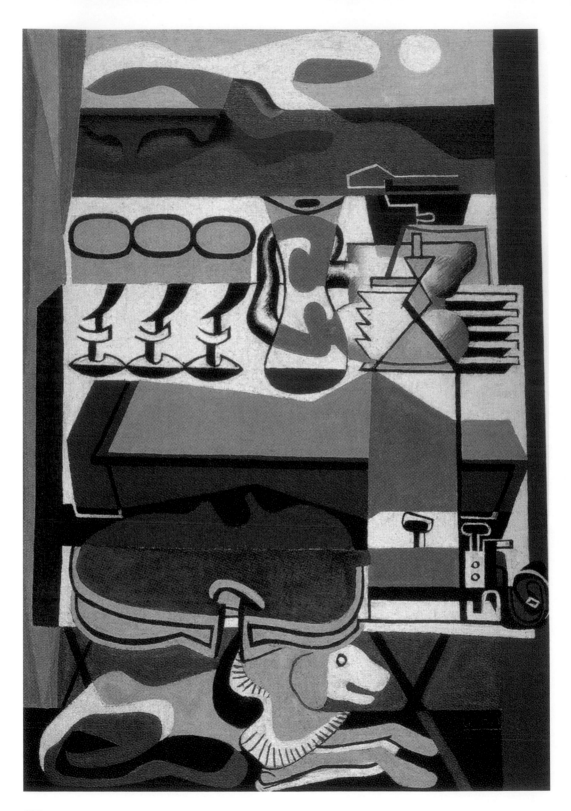

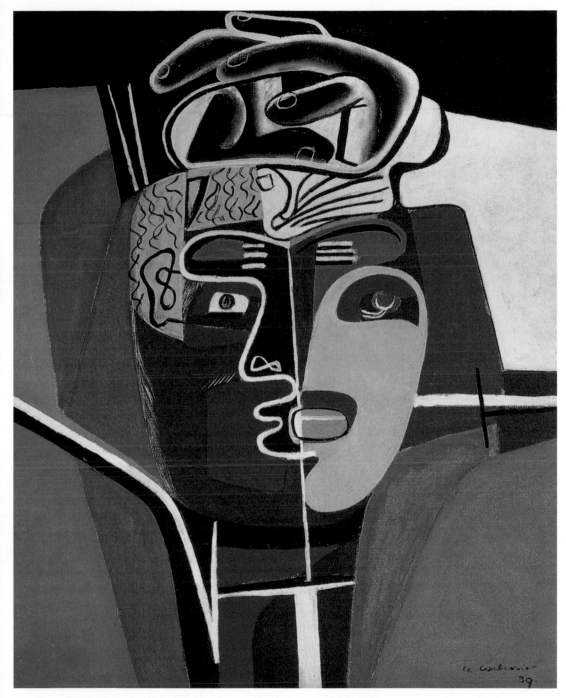

柯比意　**頭與雙手交叉**　1939　油彩畫布　100×81cm　東京森美術館藏

柯比意　**餐前酒、桌子與狗的構成**　1927-38　油彩畫布　130×89cm　巴黎柯比意基金會藏（左頁圖）

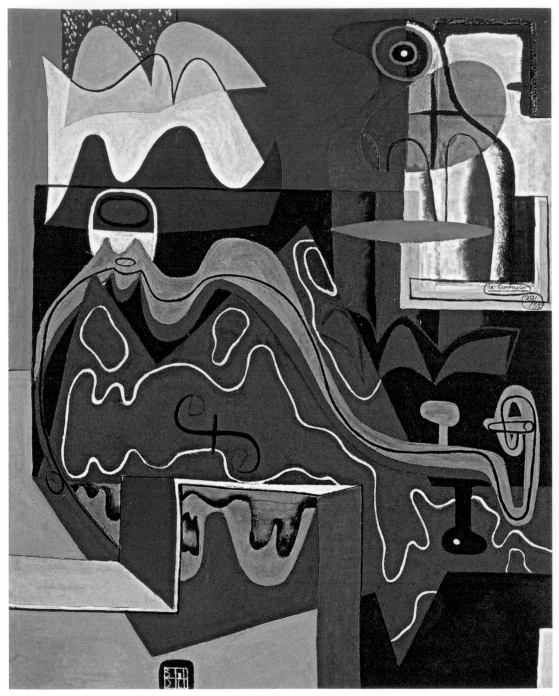

柯比意　**變形的小提琴**　1920-52　油彩畫布　162×130cm　東京森美術館藏

柯比意　**雙人像**（壁畫習作）　約1940　粉彩畫紙（右頁上圖）
柯比意　**雙人像**（壁畫習作）　約1940　粉彩畫紙（右頁下圖）

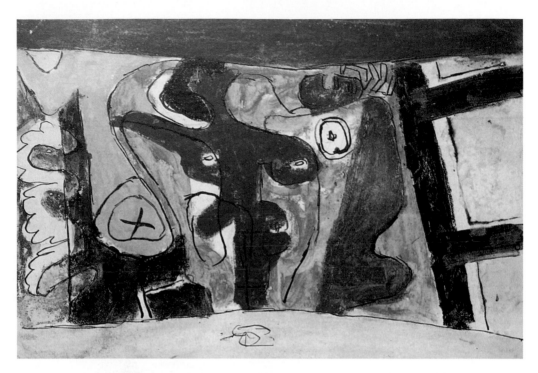

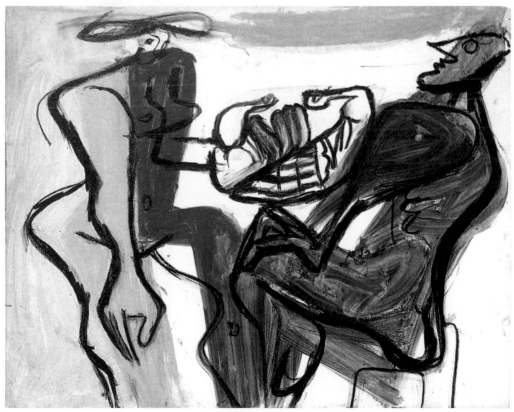

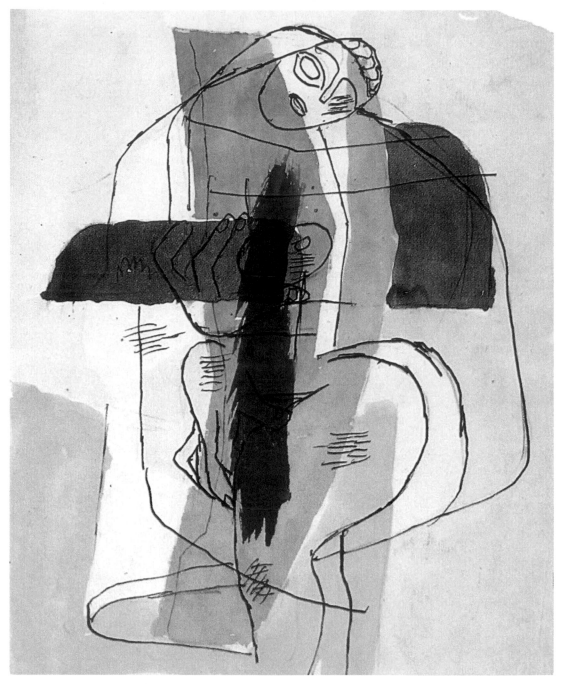

柯比意　**女子**　約1940　鋼筆水彩畫紙

柯比意　**房間裡的兩名女子**　1940　水彩畫紙（右頁上圖）
柯比意　**公牛牛頭**（壁畫習作）　1940　鋼筆水彩畫紙（右頁下圖）

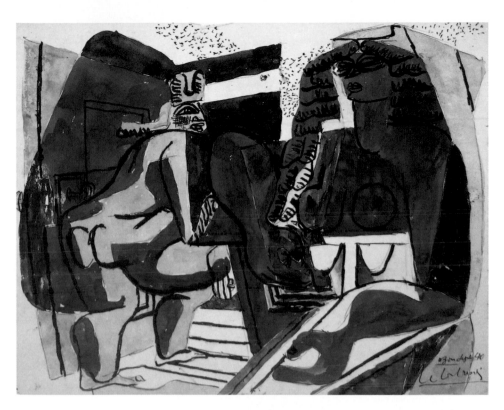

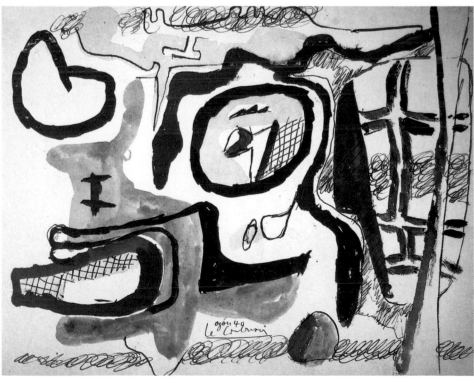

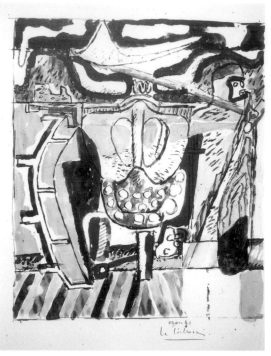

柯比意　**牛角圖騰**　1940　水彩畫紙

柯比意　**圖象（女子與蠟燭）**　約1942　鉛筆畫紙

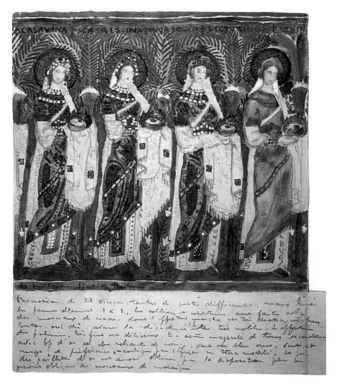

柯比意　**女人與繩子紙板**　1947
（右頁圖）

柯比意　**聖女隊伍**　年代未詳
鉛筆水彩金箔畫紙　25.3×22.6cm
巴黎柯比意基金會藏

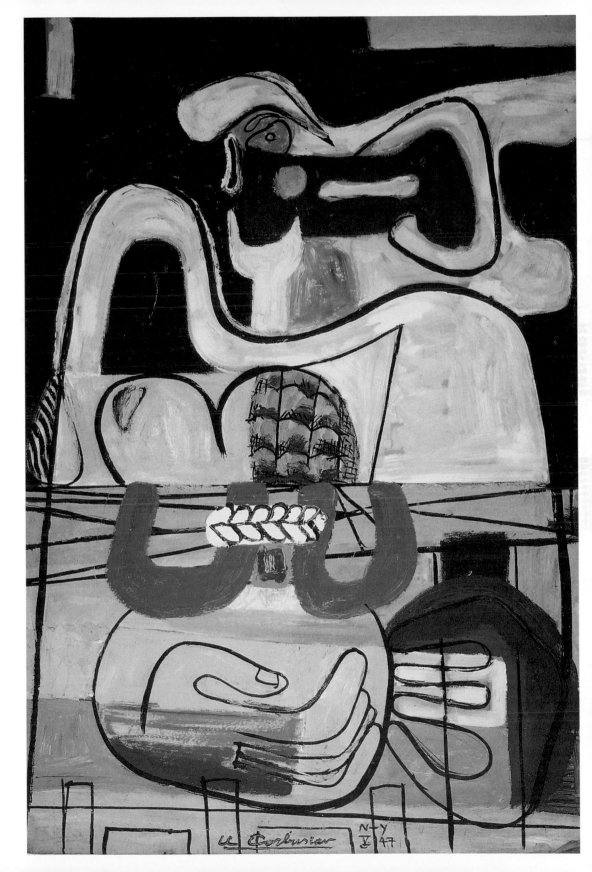

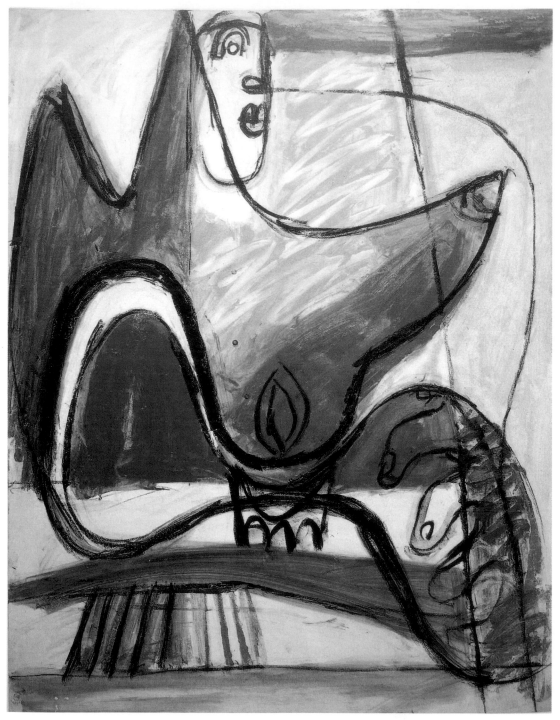

柯比意　**圖象（女子與蠟燭）**　約1946　粉彩畫紙

柯比意　**持蠟燭女子與雙人像**　約1946　粉彩畫紙（右頁上圖）
柯比意　**持蠟燭女子與雙人像**　約1946　粉彩畫紙（右頁下圖）

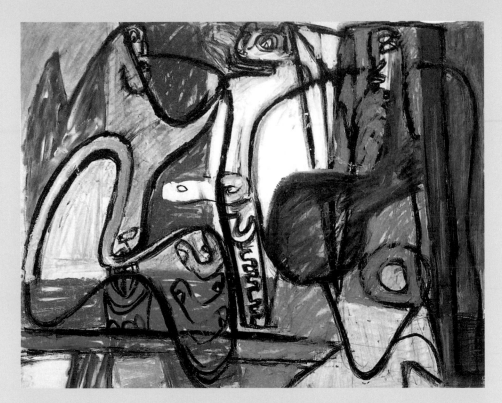

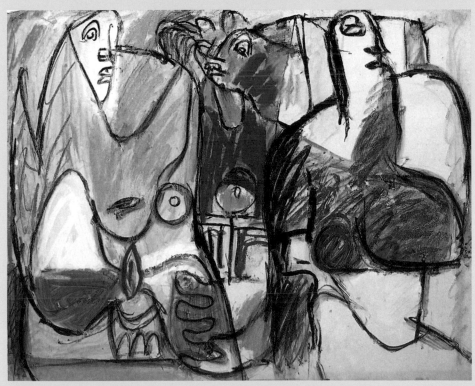

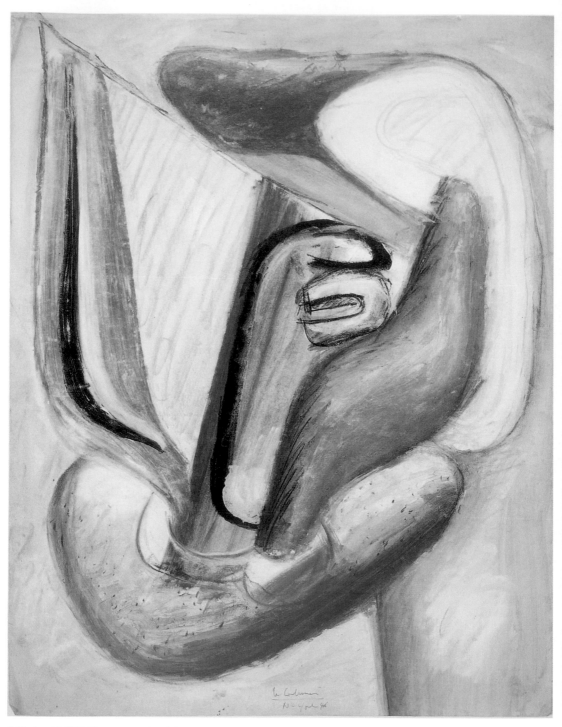

柯比意　**聽覺造形**　1946　粉彩畫紙

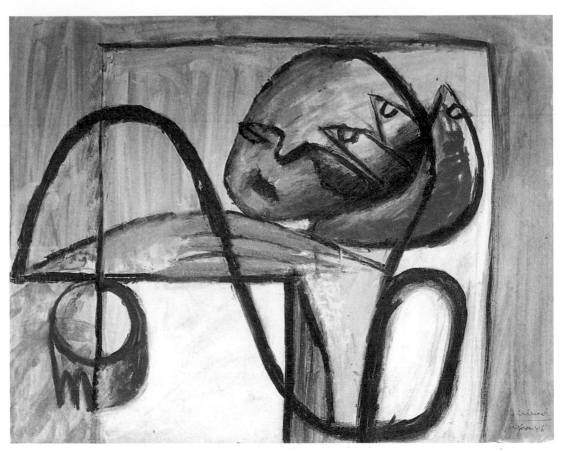

柯比意　**頭與S型曲線**
1946　粉彩畫紙

柯比意　**線條習作**
1946

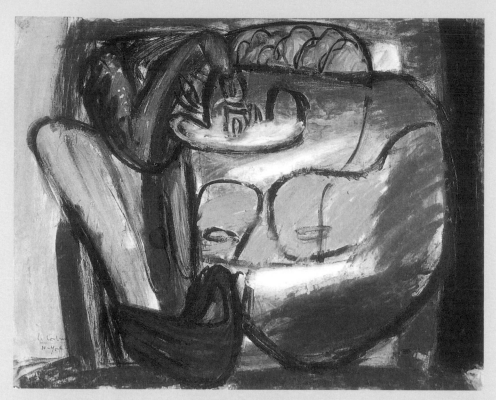

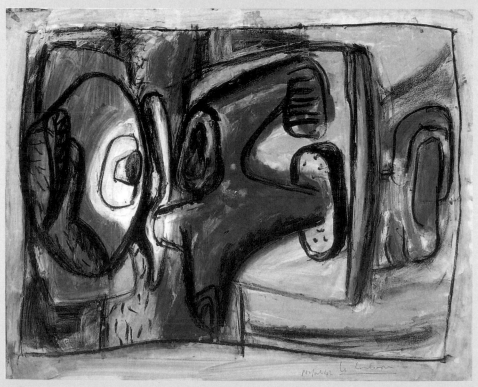

118

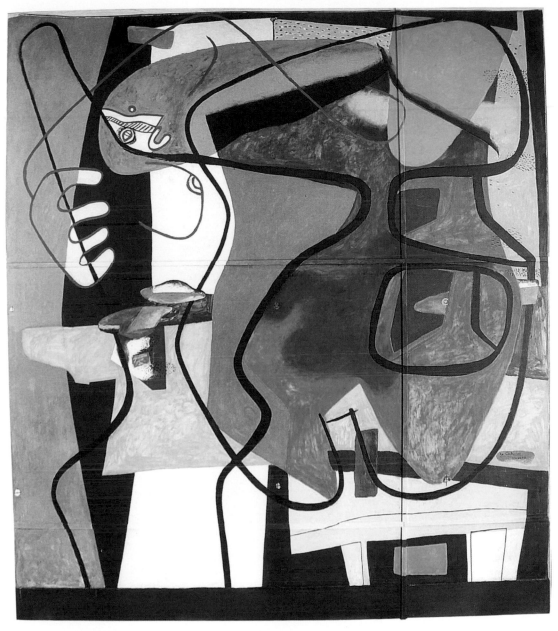

柯比意　**女子與貝殼Ⅳ**　1948　油彩纖維版（四個版塊拼湊）　382×350cm　柯比意建築事務所的壁畫

柯比意　**擁抱雙人像**　1946　粉彩畫紙（左頁上圖）
柯比意　**聽覺造形**　1947　水粉畫畫紙（左頁下圖）

宅，但是唯一真正由柯比意操刀的是法國「馬賽公寓」（Marseille）——這是柯比意完成的首座「居住系統」，而這個構想從1922年便開始被實驗，到二十年後才有機會獲得執行。

認識了布列塔尼的木匠師傅薩維納（Joseph Savina）之後，柯比意1946年開始創作木雕，1948年設計了紡織掛毯。探討如何將建築、雕塑以及繪畫藝術結合，並逐漸將創作的重心從「機械性的美」轉移至如何創造一種「無法言喻的空間之美」。

柯比意也推展出一套「黃金模矩」的理論，將人體工學及黃金比例做為所有設計的基礎。除此之外，他所出版的書籍《巴黎的命運》、《耐心研究工作室》、《直角之詩》也不再採用宣言口吻，而是一本本精緻的設計品，以自白及輕鬆淺顯的方式來傳達他的理念。

著名的廊香教堂（Norte Dame du Haut, Ronchamp），是柯比意1951至55年間設計的，並在之後的Jaoul住宅建案時使用類似的空間規畫，這一系列新設計打破了一般人對他設計純白、過於理想化的固有印象。

印度獨立後的第一位總理尼赫魯（Jawaharlal Nehru），邀請柯比意為北部的昌地迦（Chandigarh）做都市規畫，讓他首次有了從無到有興建一個城市的機會。同時，柯比意在印度的旁遮普（Punjab）與阿默達巴德（Ahmedabad）兩地分別還有公家機關與兩幢私人住宅的建案，其中都妥善運用了印度的氣候及色彩做為設計的一部分。

除此之外，委託的興建案遠及日本及美國，柯比意不僅在1959年興建東京西洋美術館，1969年興建哈佛卡本特視覺藝術中心（Carpenter Center for the Visual Arts）之外，也養成每個夏天到地中海度假的習慣，他在法國東南部海岸的馬丁岬（Roquebrune-Cap-Martin）搭蓋了一座小木屋，在那過著有如隱士般的生活。

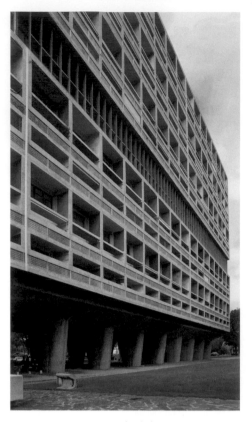

柯比意
集合住宅單元，馬賽公寓 建築外觀
1946-1952
法國，馬賽

柯比意
**集合住宅單元，馬賽公
寓** 建築體外觀

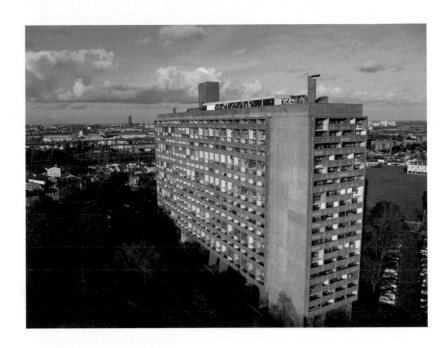

柯比意
**集合住宅單元，馬賽公
寓** 建築外觀

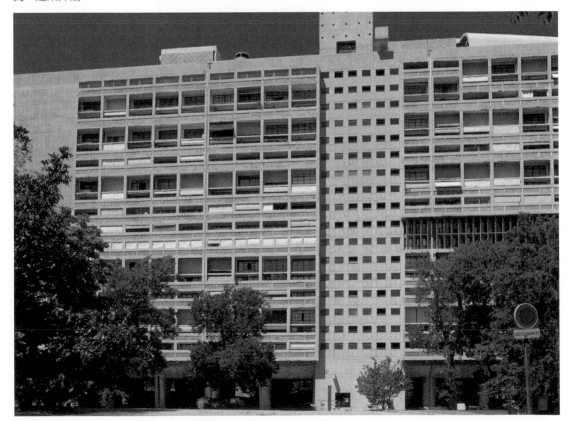

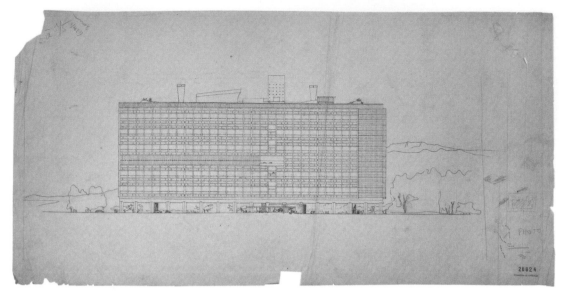

柯比意　**集合住宅單元，馬賽公寓**　立面圖（西側）

柯比意　**集合住宅單元，馬賽公寓**　素描（托兒所窗外景觀）

柯比意　**集合住宅單元，馬賽公寓**　住宅單元透視圖（包括室內陳設）

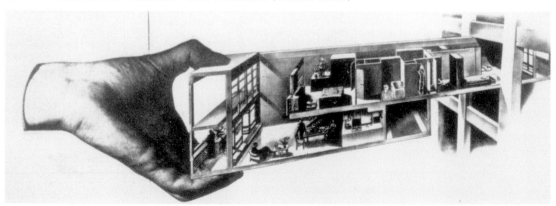

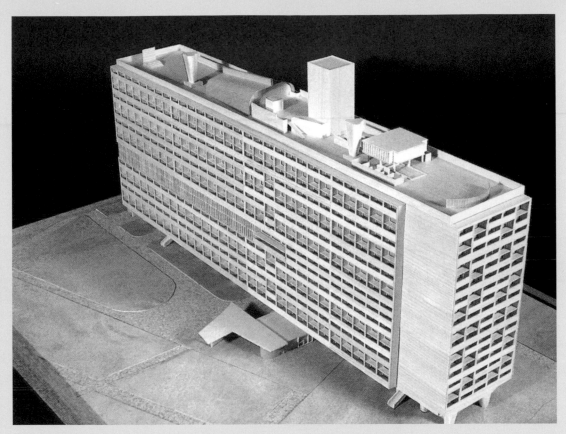

柯比意　**集合住宅單元，馬賽公寓**　建築模型

柯比意　**集合住宅單元，馬賽公寓**　斷面圖

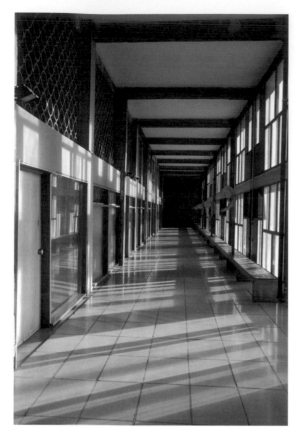

柯比意　**集合住宅單元，馬賽公寓**　住宅間寬敞的公共走廊

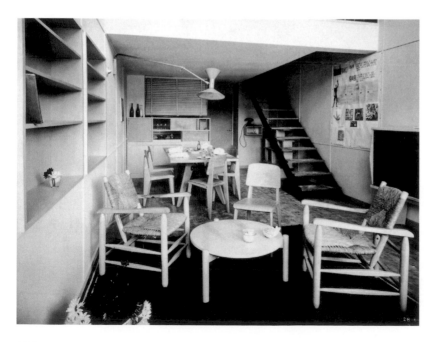

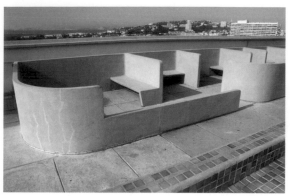

柯比意　**集合住宅單元，馬賽公寓**　屋頂　　柯比意　**集合住宅單元，馬賽公寓**　屋頂

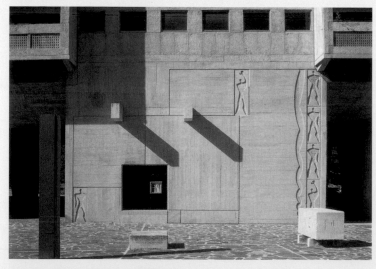

柯比意　**集合住宅單元，馬賽公寓**　地面樑柱及壁面裝飾

「當我迫切地感覺到需要為真實的精神發聲時，那並不是因為不安全感的驅使，相反地，那是因為澎湃的情感使我不能自已。不能因為我對於裝飾藝術抱有疑惑，就說我是那種冷酷的人。雖然裝飾可能是工匠精心製造的，但我的常識不讓我溺愛那種虛華的作品，它們在我身邊尖叫或發出細碎聲響、在不斷更替的氣氛鐘仍固執地留在同一處，讓我不知所措，一天二十四小時已經不夠用了，但它們仍從我身上奪走寶貴時間。我宣告自己有權力遠離那些沒有功能、多餘且不必要的作品。」

——柯比意，1948

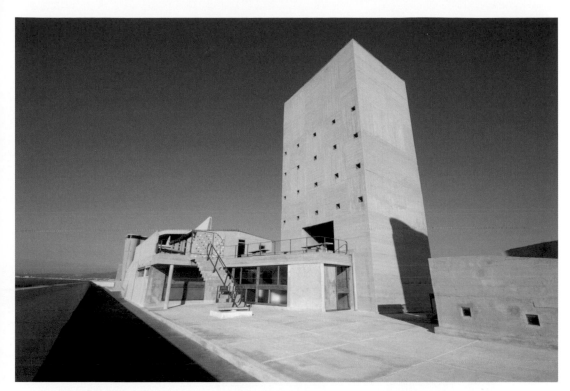

柯比意　**集合住宅單元，馬賽公寓**　屋頂（上圖、下圖）

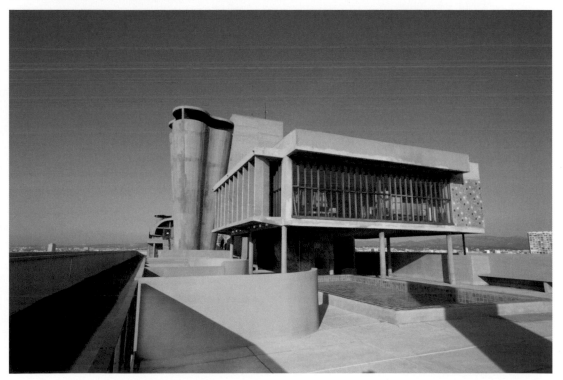

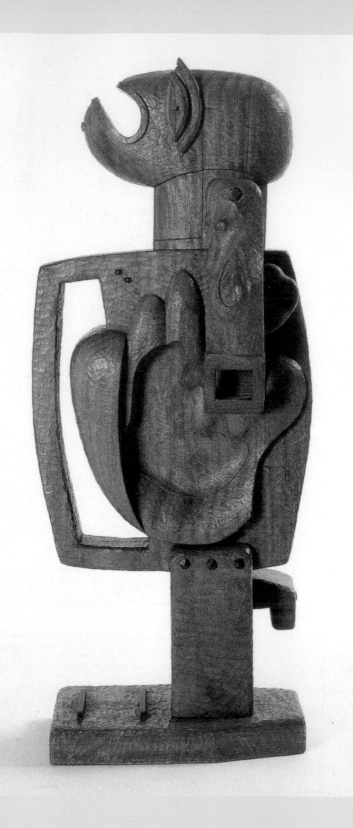

柯比意與雕塑作品，
1954年攝。
（右頁圖）

柯比意、薩維納
圖騰
1950　木雕金屬
122×50×43cm
東京森美術館藏

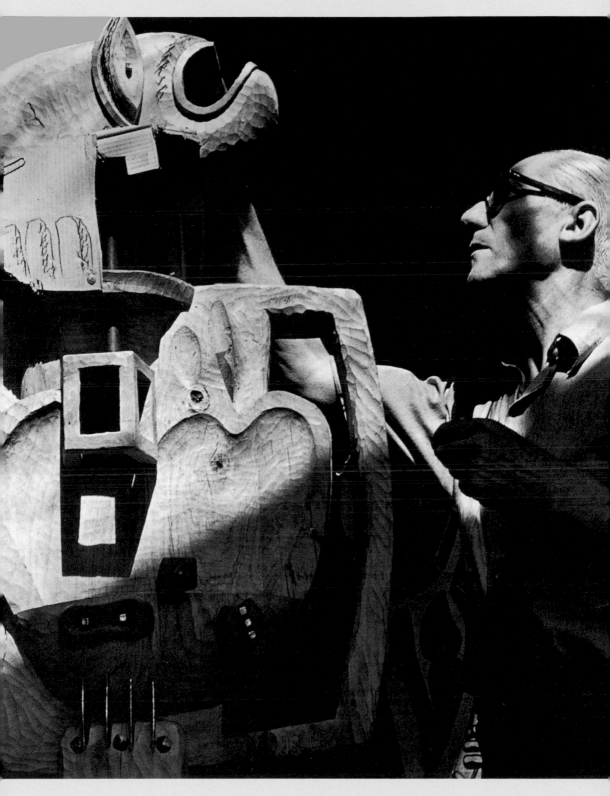

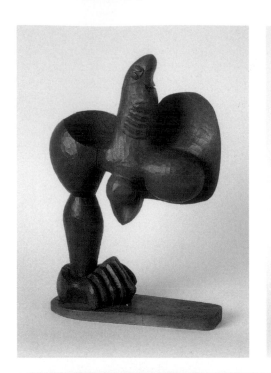

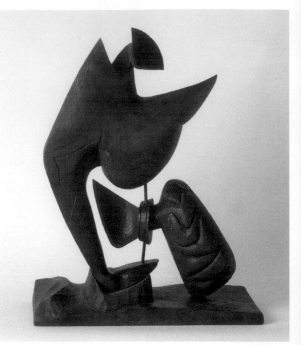

柯比意　**女子與麻雀**　1957　羊毛紡織掛毯　220×223cm　東京森美術館藏

柯比意、薩維納　**無題**　1947-51　木雕　51×32cm　巴黎柯比意基金會藏（左頁左上圖）
柯比意、薩維納　**圖象**　1953　木雕　67×53cm　巴黎柯比意基金會藏（左頁右上圖）
柯比意　**夜的足跡**　年代未詳　羊毛紡織掛毯　226×298cm　東京森美術館藏（左頁右下圖）

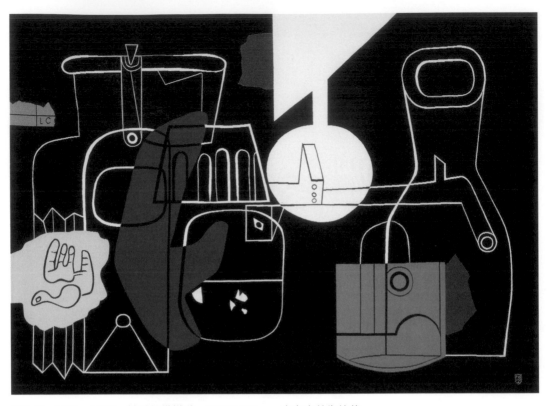

柯比意　**靜物**　1965　羊毛紡織掛毯　220×310cm　東京森美術館藏

柯比意　**紅色床上的裸女**　年代未詳　羊毛紡織掛毯　226×360cm　東京森美術館藏

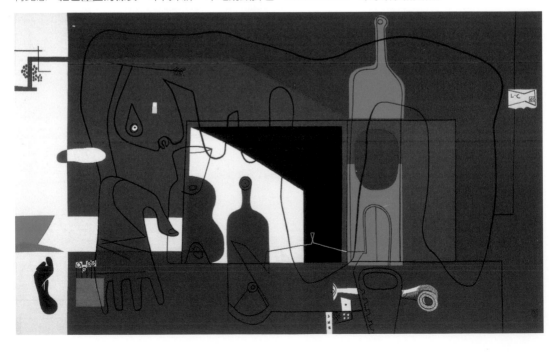

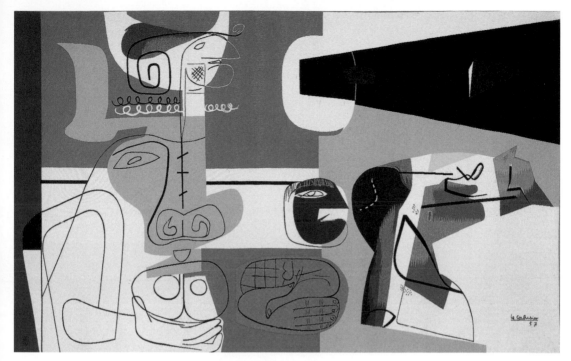

柯比意　**奇妙的島及公牛**　年代未詳　羊毛紡織掛毯　226×360cm　東京森美術館藏

柯比意　**存在Ⅱ**　年代未詳　羊毛紡織掛毯　280×480cm　東京森美術館藏

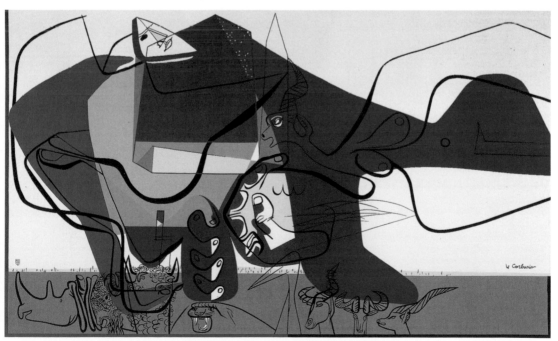

柯比意為昌地迦議會堂入口鐵門設計的**琺瑯壁畫草圖**　1962　鉛筆色紙曬圖　50×65cm　1962
巴黎柯比意基金會藏

柯比意　**昌地迦議會堂紡織**
掛毯設計草圖　1960年代
巴黎柯比意基金會藏

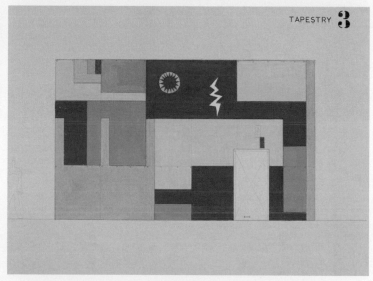

柯比意　**昌地迦議會堂紡織**
掛毯設計草圖　1960年代
巴黎柯比意基金會藏

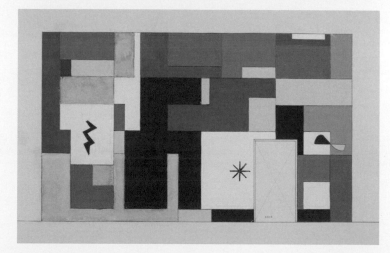

柯比意　**昌地迦議會堂紡織**
掛毯設計草圖　1960年代
巴黎柯比意基金會藏

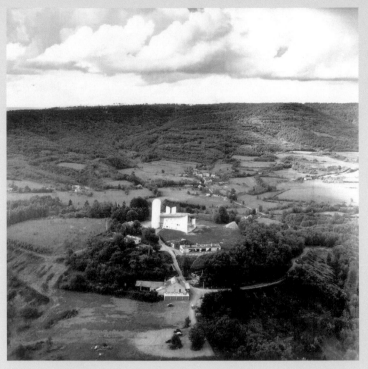

柯比意　**廊香教堂**　遠景　1950-1955　法國

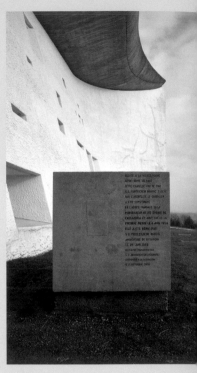

柯比意　**廊香教堂**　建築外觀
1950-1955　法國

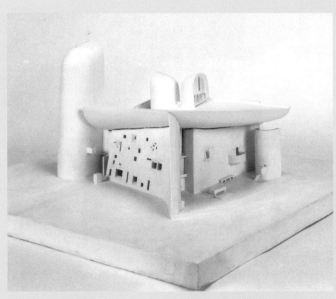

柯比意　**廊香教堂**　模型　1950-1955　法國

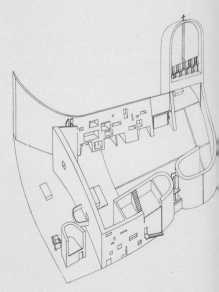

柯比意　**廊香教堂**　立體斷面圖
1950-1955　法國

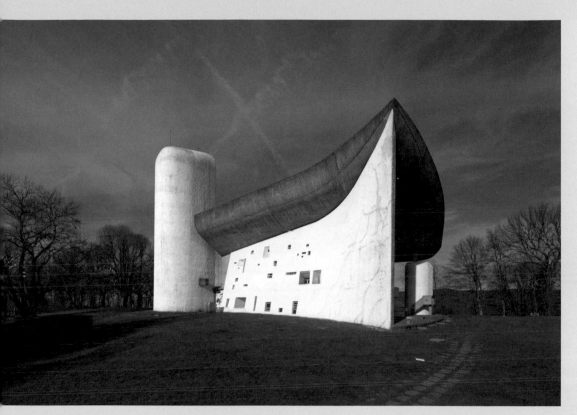

柯比意　**廊香教堂**　建築外觀　1950-1955　法國

柯比意　**廊香教堂**　草圖　1950-1955　法國

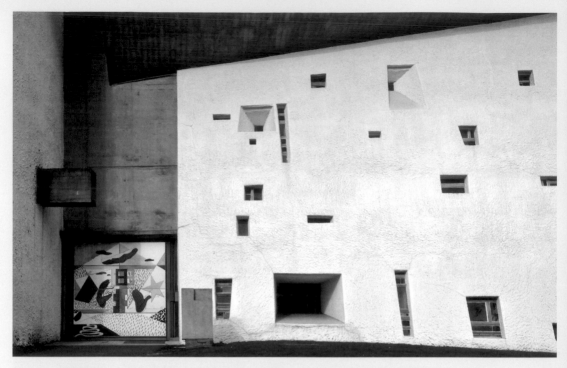

柯比意　**廊香教堂**　入口壁畫設計　1950-1955　法國

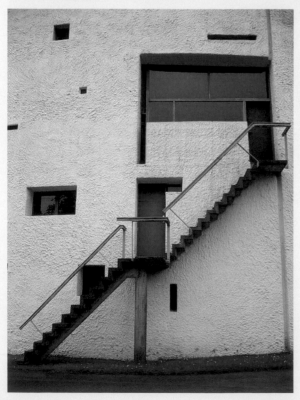

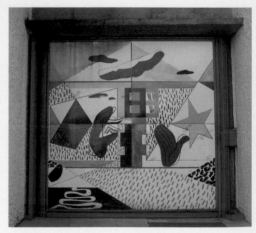

柯比意　**廊香教堂**　入口壁畫設計　1950-1955
法國

柯比意　**廊香教堂**　外側樓梯　1950-1955
法國

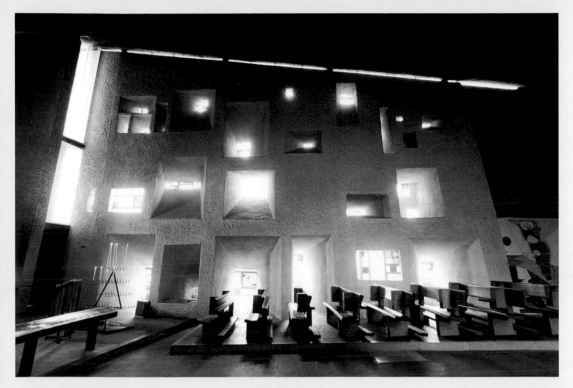

柯比意　**廊香教堂**　室內景觀　1950-1955　法國（上圖、下圖）

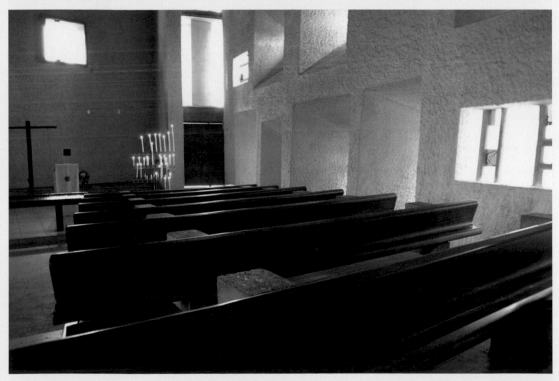

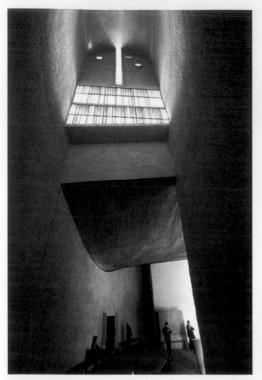

柯比意　**廊香教堂**　教堂高塔（內）　1950-1955　法國

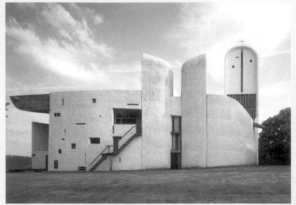

柯比意　**廊香教堂**　教堂高塔（外）

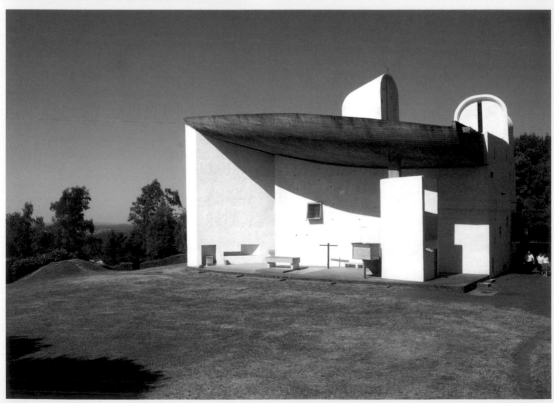

柯比意　**廊香教堂**　教堂高塔（外）

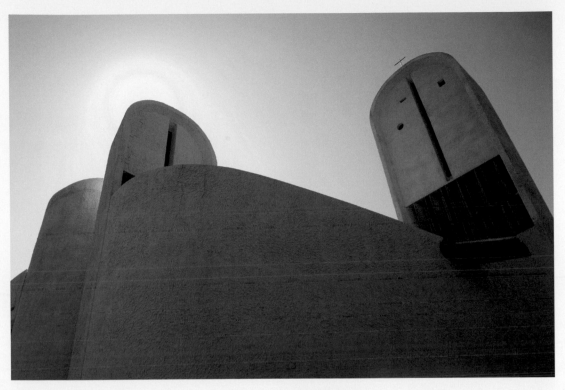

柯比意　**廊香教堂**　教堂高塔（外）
1950-1955　法國

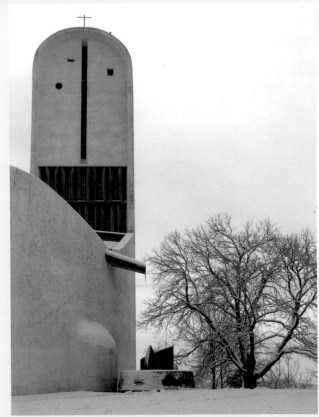

柯比意　**廊香教堂**　教堂高塔（內）

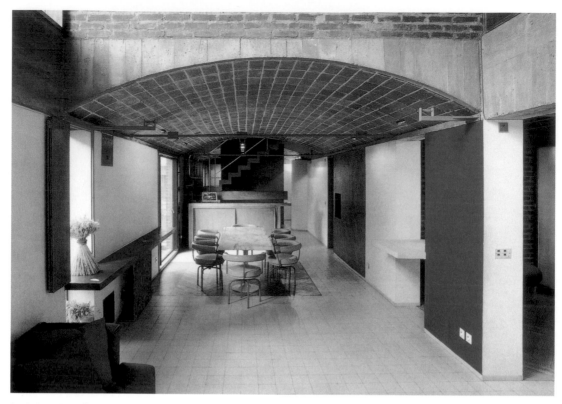

柯比意　**賈伍爾住家**　室內設計　1951-1955　法國，訥伊（Neuilly-sur-Seine）

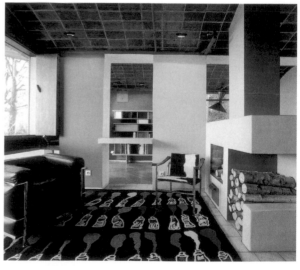

柯比意　**賈伍爾住家**　室內設計　1951-1955　法國，訥伊

柯比意　**賈伍爾住家**　建築外觀　1951-1955　法國，訥伊

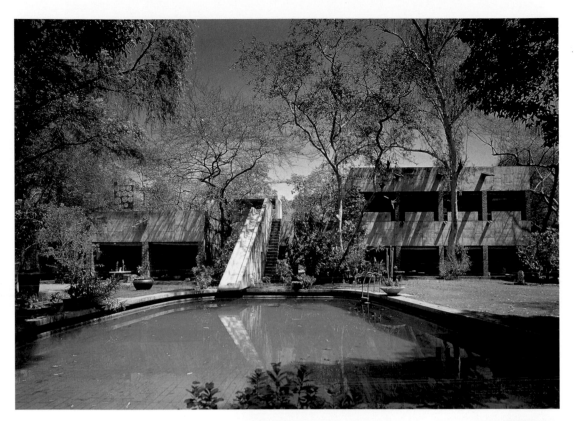

柯比意　**薩拉海別墅**　泳池及滑梯
1951-1956　印度，昌地迦

柯比意　**薩拉海別墅**　室內設計
1951-1956　印度，昌地迦

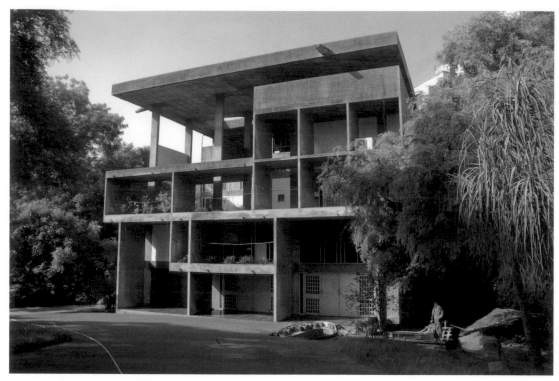

柯比意　**秀丹別墅**　建築外觀　1951-1956　印度，昌地迦

柯比意　**秀丹別墅**　室內陳設　1951-1956　印度，昌地迦

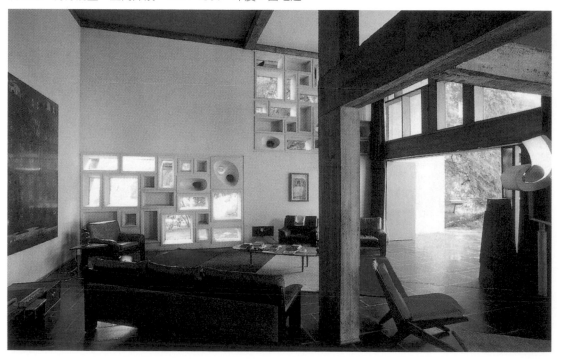

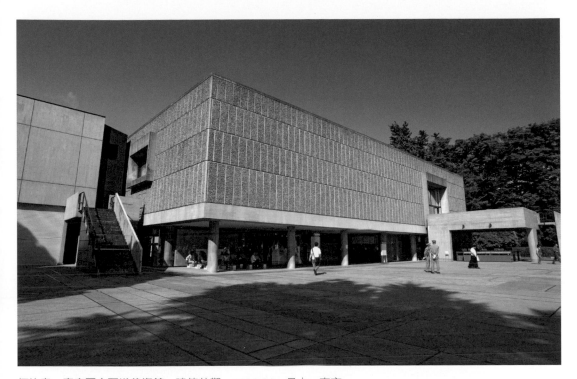

柯比意　**東京國立西洋美術館**　建築外觀　1952-59　日本，東京

柯比意　**東京國立西洋美術館**　壁畫設計草稿　1952-59　日本，東京

柯比意　**東京國立西洋美術館**　建築模型與設計草圖　1952-59　日本，東京

柯比意　**東京國立西洋美術館**　展廳內部設計　1952-59　日本，東京（右頁圖）

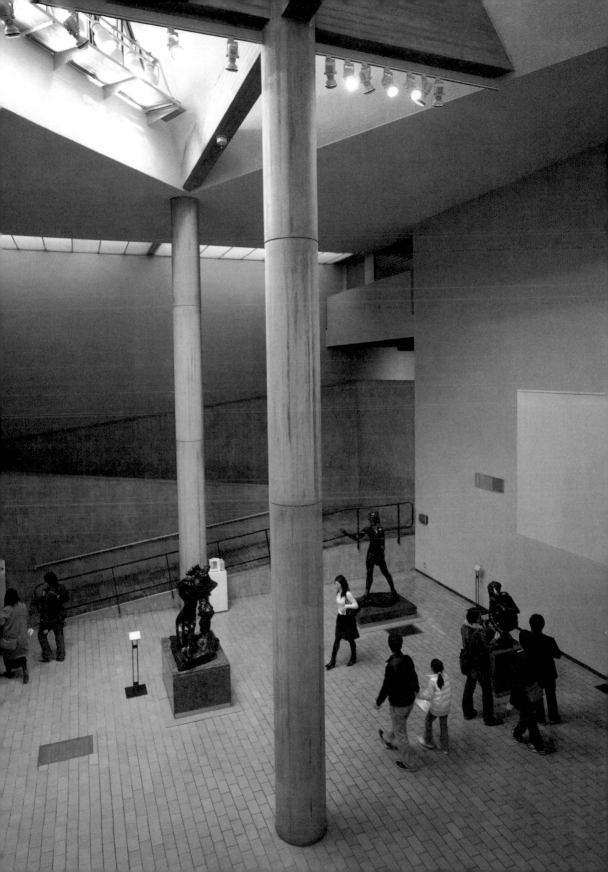

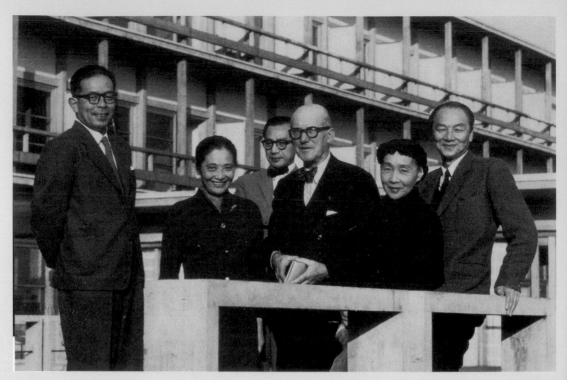

柯比意與坂倉準三等人於東京，1955年11月攝。（上圖、下圖）

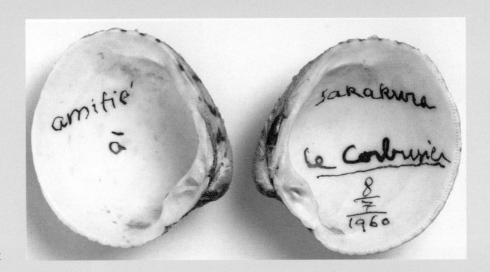

柯比意簽名貝殼

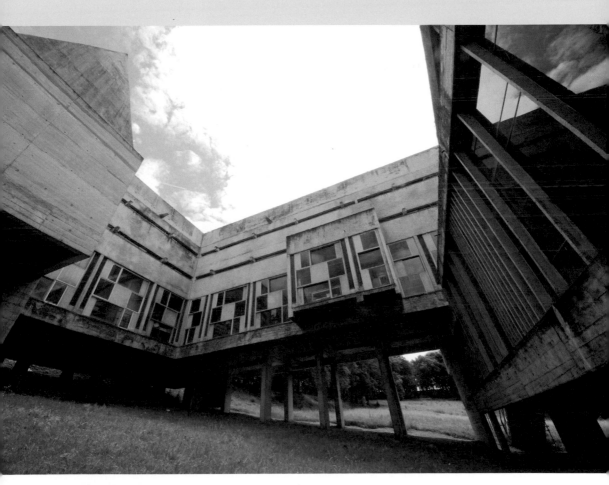

柯比意　**拉圖瑞特修道院**　建築外觀　1953-1960　法國，里昂

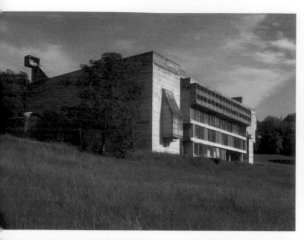
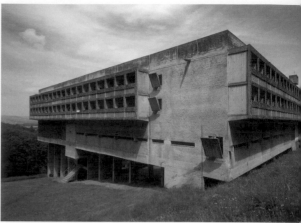
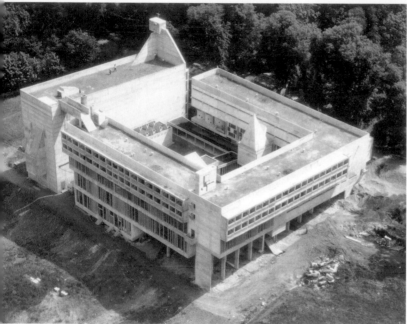
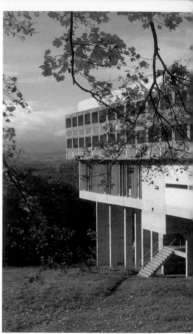

柯比意 **拉圖瑞特修道院** 建築外觀 1953-1960 法國,里昂

柯比意與修士於興建完成的建築草坡上(右頁圖)

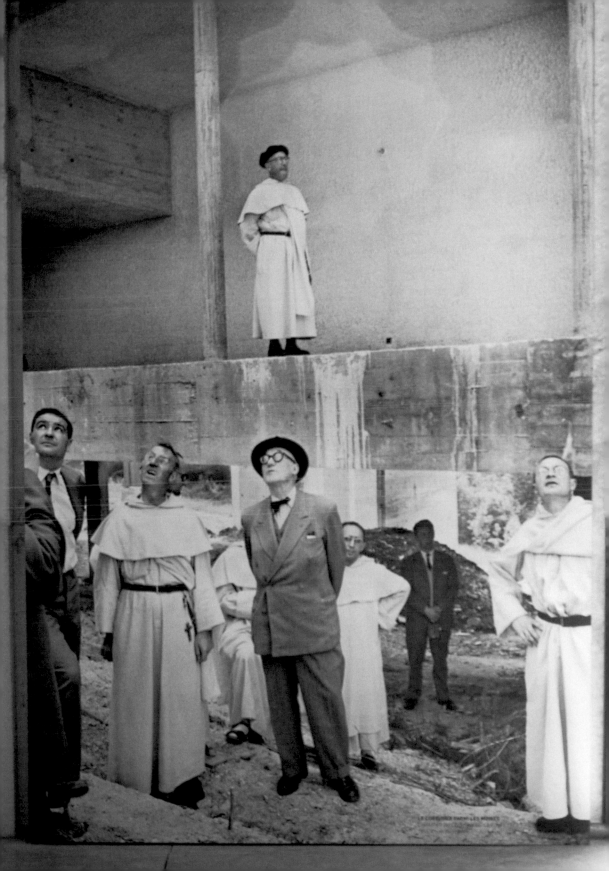

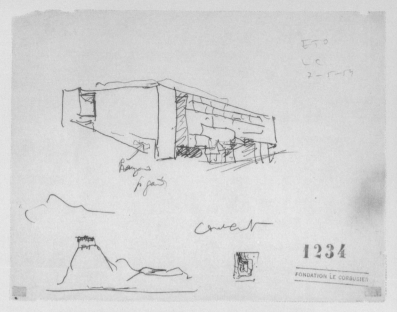

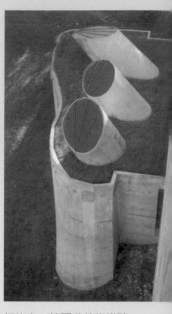

柯比意　**拉圖瑞特修道院**　設計圖　1953-1960　法國，里昂

柯比意　**拉圖瑞特修道院**
個人禱告台及多色天井設計

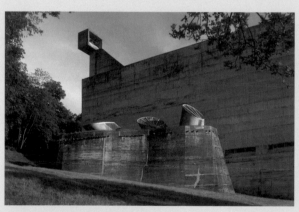

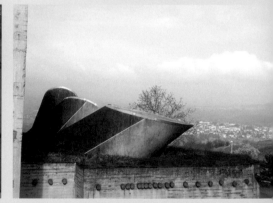

柯比意　**拉圖瑞特修道院**　個人禱告台及多色天井設計

柯比意　**拉圖瑞特修道院**　個人禱告台及多色天井設

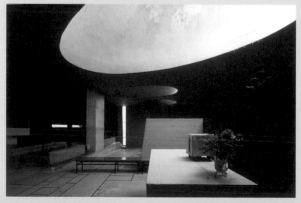

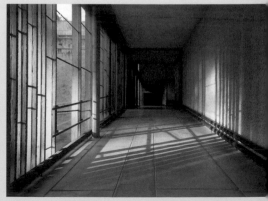

柯比意　**拉圖瑞特修道院**　個人禱告台及多色天井設計

柯比意　**拉圖瑞特修道院**　窗戶設計充滿律動感

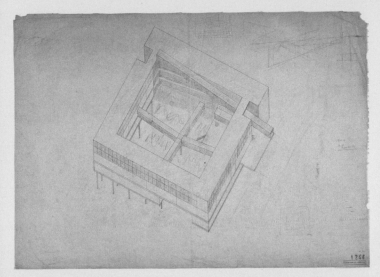

柯比意　**拉圖瑞特修道院**　設計圖　1953-1960　法國，里昂

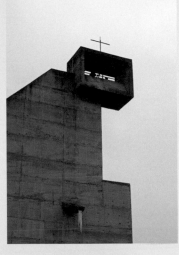

柯比意　**拉圖瑞特修道院**
中央庭園與屋頂　1953-1960
法國，里昂

柯比意　**拉圖瑞特修道院**　個人禱告台及多色天井設計　1953-1960　法國，里昂

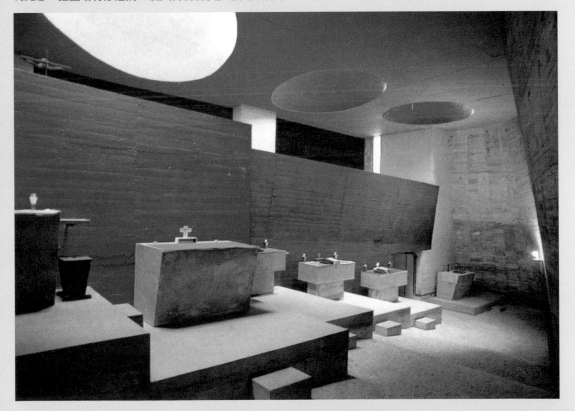

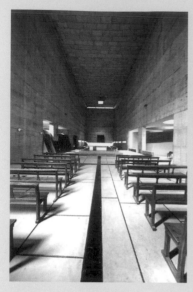

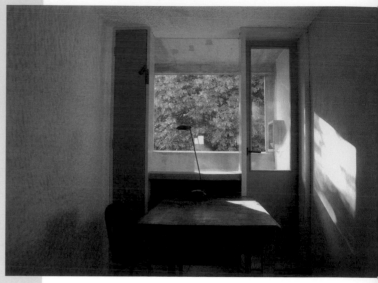

柯比意　**拉圖瑞特修道院**
禮拜堂、餐廳、圖書館、寢室走廊等
公共設施

柯比意　**拉圖瑞特修道院**　寢室

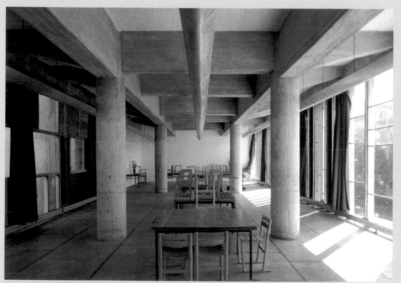

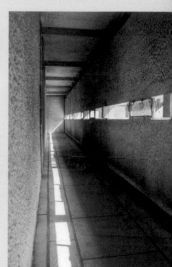

柯比意　**拉圖瑞特修道院**　禮拜堂、餐廳、圖書館、寢室走廊等公共設施

柯比意
卡本特視覺藝術中心
建築外觀
1959-1962
美國，麻州

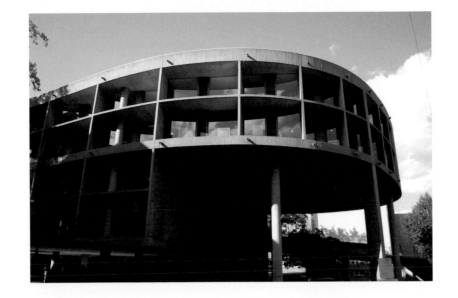

柯比意
卡本特視覺藝術中心
工作室
1959-1962
美國，麻州

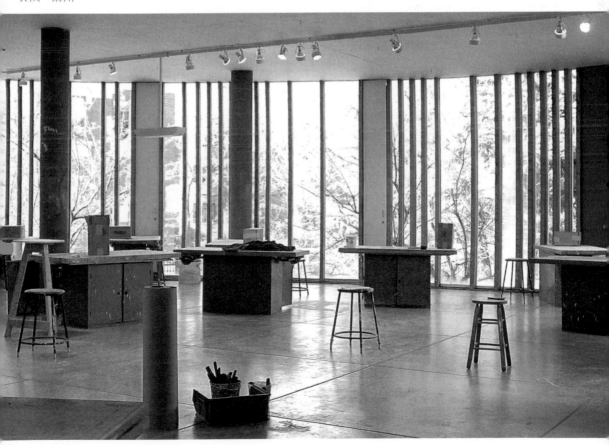

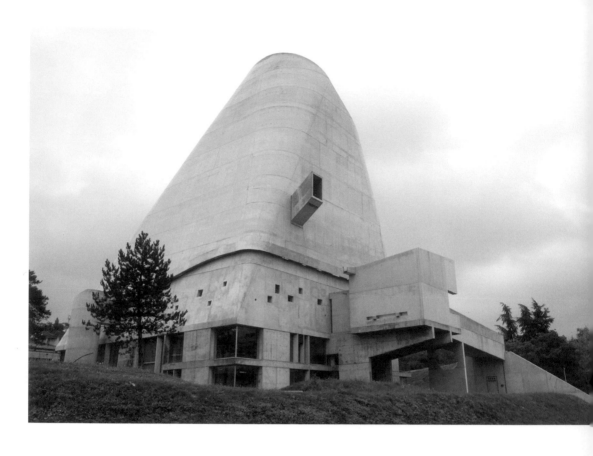

柯比意　**聖皮耶教堂**
建築外觀
1960-2006
法國，費米尼

柯比意生前提出聖皮耶
教堂的建築設計圖，
卻未能完成的作品。這
座原本已被世人遺忘的
大師之作，卻奇蹟般在
2006年11月由其弟子
歐貝西完工。雖然費米
尼沒有特殊的觀光誘
因，但自開幕以來，卻
吸引了每年約一萬五千
名的遊客參觀。

柯比意　**聖皮耶教堂**
設計草圖

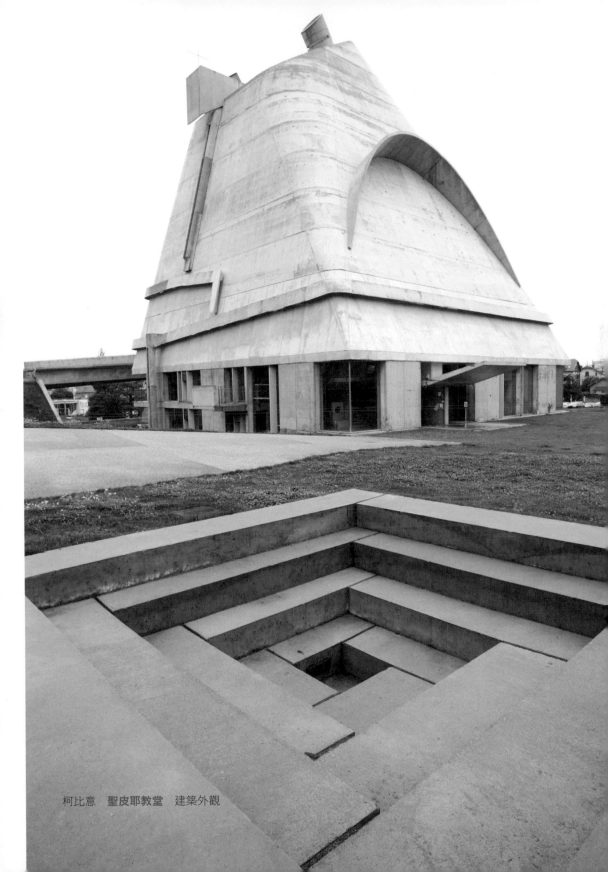

柯比意　聖皮耶教堂　建築外觀

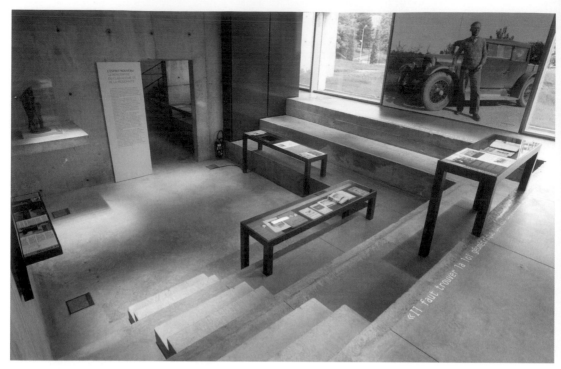

柯比意　**聖皮耶教堂**　聖皮耶教堂展覽室與階梯型演講廳，原本設計為神職人員的工作空間與討論室。
（上圖、下圖）

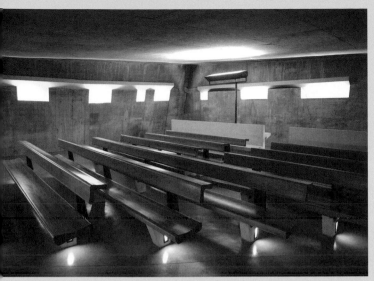

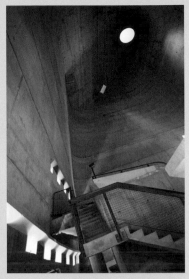

柯比意　**聖皮耶教堂**
聖殿空間裡充滿現代主義風格的幾何形座椅設計

柯比意　**聖皮耶教堂**
由一般尺度的地面層，順著小型階
梯，進入尺度碩大且漆黑冰冷的聖
殿空間，空間尺度的瞬間轉變，對
於視覺及心理感受有相當的衝擊。

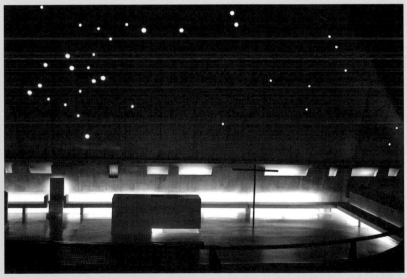

柯比意　**聖皮耶教堂**
聖殿空間的自然採光，主
要來自屋頂及西立面的三
個幾何形天窗，分別呈現
紅、黃、綠三色。

柯比意　**聖皮耶教堂**　祭壇空間與後方由柱狀玻璃磚所排列而成的獵戶座星雲。

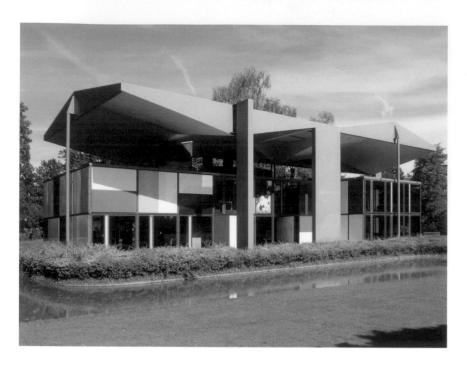

柯比意
蘇黎世人類之家
建築外觀
1963-1967

柯比意
蘇黎世人類之家
設計草圖
1963-1967

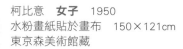

柯比意
蘇黎世人類之家
美術館識別標誌
1963-1967

柯比意　**女子**　1950
水粉畫紙貼於畫布　150×121cm
東京森美術館藏

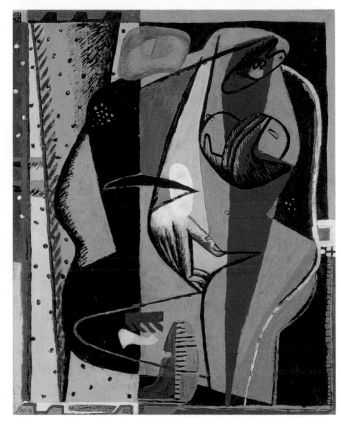

　　柯比意一生最後完成的一件建築作品，仍不斷追求創新與突破，拉圖瑞特修道院、以及由後人接手完成的費米尼修道院蘊含了早期將繪畫與建築結合的理想，例如1958年布魯塞爾國際博覽會中的Philips展館，也探討了技術與美學共同發展的可能性。

　　這些建築作品是一種哲學思考過程的產物，柯比意更新他早期作品的主題，例如「建築散步」及「開放式平面」的想法。直到他1965年過世前，他的作品仍受早年所見的景觀以及自己的藝術創作所啟發。像是晚年他重返曾令他驚豔的城市，如威尼斯，他重新以新的醫院建案認識了該地。

柯比意：以「建築性」的直覺作畫

　　像我這種頑固的旅行者，世界的各個角落都要走一遭。我

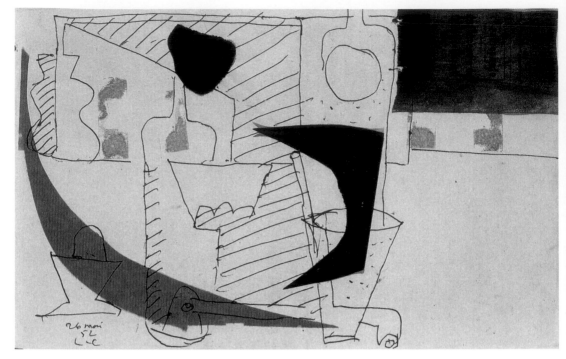

柯比意　**靜物**　1952　水彩默拼貼　21×33cm

很手癢。經常被要求達到不可能的任務，無論心理受到多大的考驗，給我什麼樣的環境，都要盡心盡力完成工作。就是有那奇蹟的發生，能平衡脈搏與腦中思緒，放手創作新的（有時不可能的）計畫。對於嚴肅的工匠來說，這是一種潛在的快樂。我小時候就培養了像工藝師傅那樣的個性，我到哪裡都在繪畫，無論是火車上、船上，或旅館的房間，這樣持續的創作已經超過二十六年了。

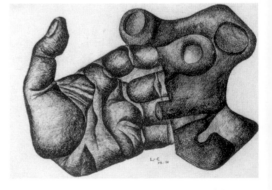

柯比意　**手與火打石**
1950　褐墨水畫紙
25.4×20.3cm
東京森美術館藏

　　1938年，蘇黎世美術館打破了我在藝壇中沉默的日子，在美術館的十二個大型展間，匯聚了我在1921至37年間的創作，超過百幅的大型油畫作品。1939年，路易・卡雷（Louis Carré）為我在巴黎策畫了一場展覽。阿姆斯特丹美術館近期也展出了二十幅大型油畫。

　　1940年開始，社會充斥著精神的泯滅，在這四年間，華而不

柯比意　**無題**　1955　水粉畫　34×43cm

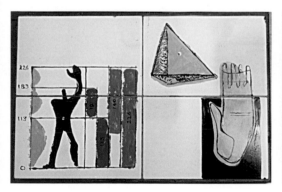

柯比意的琺瑯繪畫

柯比意的琺瑯繪畫

柯比意　**獨角獸**　1958　琺瑯畫　53.5×65cm

柯比意　**舉起手的女人**　1954/62　石版畫　111.2×70cm（右頁圖）

柯比意　**阿爾拉卡**　1962　石版畫

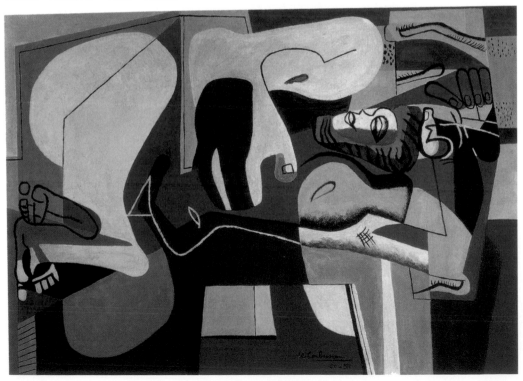

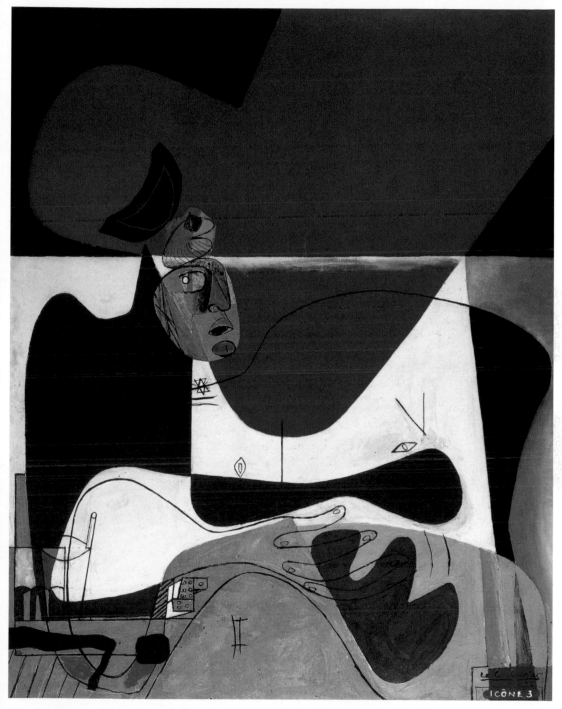

柯比意　**圖象3**　1956　油彩畫布　162×130cm　巴黎柯比意基金會藏

柯比意　**斜躺的大手裸女**　1959　油彩紙板　52×75cm　東京森美術館藏（左頁下圖）

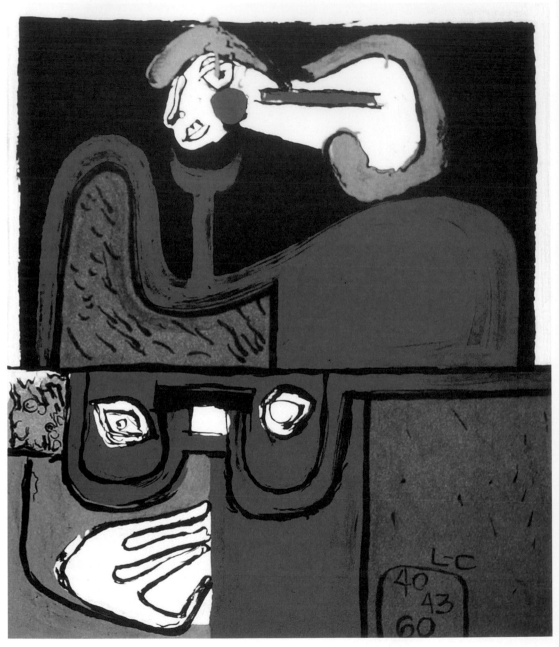

柯比意　**肖像**　1940/43/60　石版畫　83×66cm

柯比意　**公牛Ⅱ**　1928-53　油彩畫布　162×114cm　巴黎柯比意基金會藏（右頁圖）

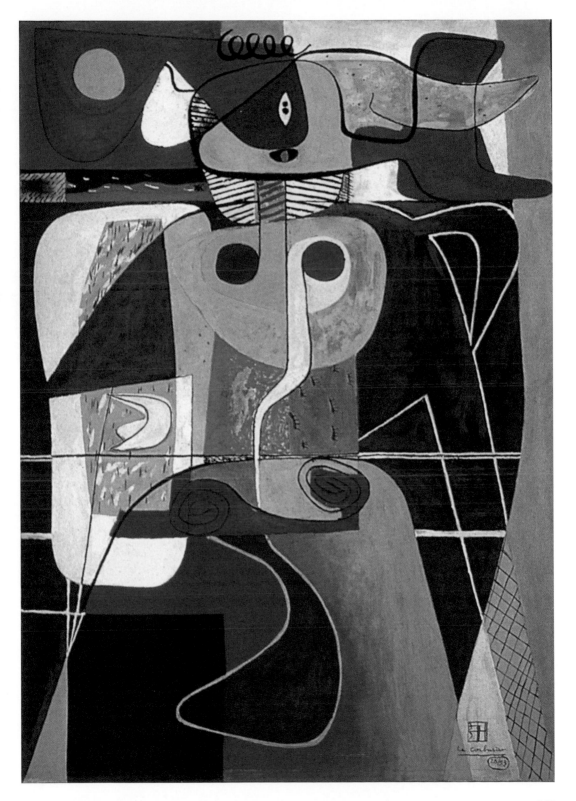

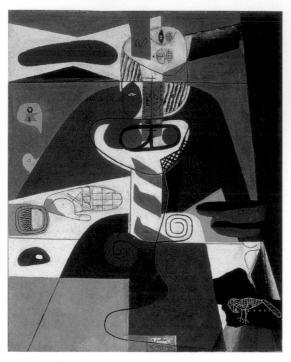

柯比意　**公牛**XVI　1958　油彩畫布　162×130cm
巴黎柯比意基金會藏

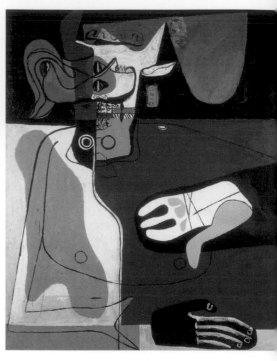

柯比意　**公牛**　1963　油彩畫布　162×130cm
巴黎柯比意基金會藏

柯比意　**公牛**XVII　1963　石版畫　71.3×52cm

柯比意　**公牛**　1963　石版畫　71.3×52cm

柯比意　**公牛 XVIII**　1959　油彩畫布　162×130cm　東京大成建設藏

柯比意　**心意已決**　1938/59　石版畫　52.4×76cm

柯比意　**窗邊的女人**　1958　石版畫　42.2×64cm

柯比意　**另外世界的**　1963　石版畫　72.2×50cm（右頁左下圖）
柯比意　**模矩**　1950/56/62　石版畫　73.4×54.2cm（右頁右下圖）

柯比意　**音樂家**　1951/59　石版畫　68.5×98.6cm

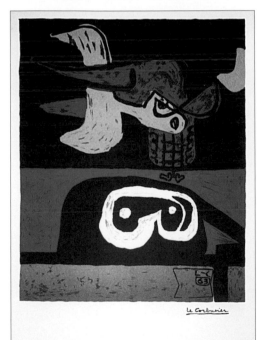

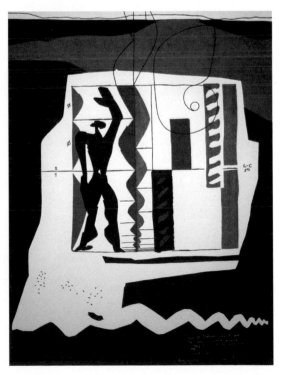

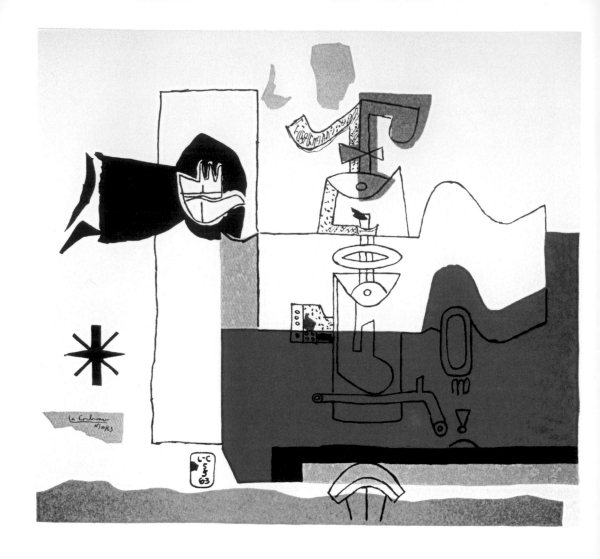

柯比意　**張開的手**
1963　石版畫
110.6×74.2cm

實的藝術能夠賣得不錯⋯⋯。

　　我沒有雇用任何一位藝術仲介，在市場上也沒有一個固定的標價，很幸運的是我不需要靠賣畫來生活。但那也有一定的危險性，代表了你必須評論自己畫作、活在自己的繪畫世界。（在建築與都市規畫方面則又是另一回事了，我需要和很多有不同創意及熱情的同仁共事！）屬於藝術家特有的生活滋味：自信與自我懷疑兩方面拉扯的殘酷難題，我與它朝日相處。

　　喜愛那種遙遠、隱居陋室中醞釀成百種思緒的特殊繪畫，也是影響我創作的起因。因此我希望用雙手捕捉任何實際的物體，

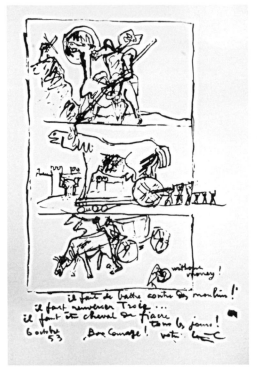

柯比意　**唐吉軻德**　1953/60
石版畫　50.5×35cm

「一個人必須迎向風車而戰！
　他必須征服特洛伊……
　他必須是驅動馬車的前鋒馬匹
　十月革命　　　　每一天！
　53　提起勇氣」
　　　　　　　　　——柯比意

圖見13頁

柯比意　**張開的手**　1963
石版畫　65×50cm
東京森美術館藏（右上圖）

並且將人性導入空間。新的浪潮不斷地推動靈魂，向現實的層面靠攏。抽象或具象的藝術？我不屬於那些總是能不愧於單獨選擇抽象藝術的年輕一代，那種魯莽輕率的節奏，我繁重的生活承受不起，而且我需要和現實生活保持一定的聯繫。

　　所以，在大戰過後我來到庇里牛斯山（Pyrenees）修養，在與世隔絕的環境下創作，我希望先將人的形象擺在一旁，石頭及樹木的環伺下導致我不由自主地畫出了像是神仙或怪物般的生物。野外的聲響以及大自然婀娜的姿態，逗得這個原來平淡的世界充滿了活潑的氣氛，而身在其中的人，也難以察覺自己已深深依戀這個環境。

　　有一天我在畫布上發現一個人形，已經畫了它四年有餘了卻從未察覺，我將它命名為「烏布」（Ubu），後來就以〈烏布I〉、〈烏布II〉來為畫命名。「烏布」是法國

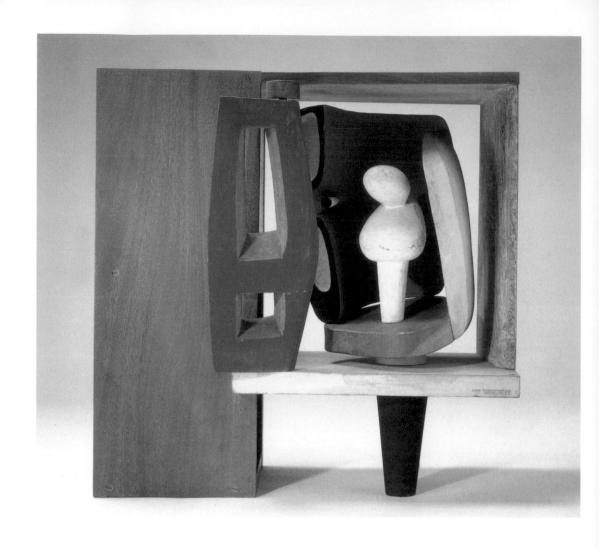

現代戲劇怪才亞佛‧賈利（Alfred Jarry）所創作出來的一個荒謬生物，它無視一切行為規範，但也充滿了力量，在這個世界裡，隨處可見。

　　在選擇「具象」及「非具象」藝術這樣兩難的創作抉擇時，我們必須正視一種「建築性的直覺」。在我們的年代中，很多建築師沒有工作，他們也因而停滯不前、精神渙散，難以有新血注入這一塊領域。建築還是太笨重、太嚴肅，缺乏它該有的素質：突出的特色以及閃耀的光芒。

　　蒙德利安（Piet Mondrian）是一位英雄式的朝聖者，曾一度居無定所的他（荷蘭是他的家鄉，曾住過巴黎、倫敦，最後定居

柯比意、薩維納
巴奴爾吉（Panurge）**第三號** 1962 彩色木雕
69.8×69.5cm
東京森美術館藏

柯比意 **構成**
彩色雕塑（右頁上圖）

柯比意 油畫彩繪作品及水彩畫素描（右頁下圖）

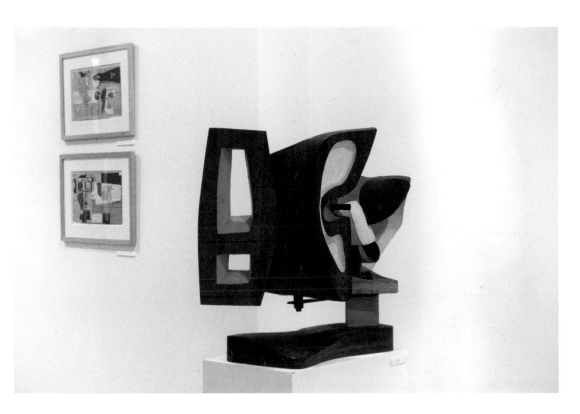

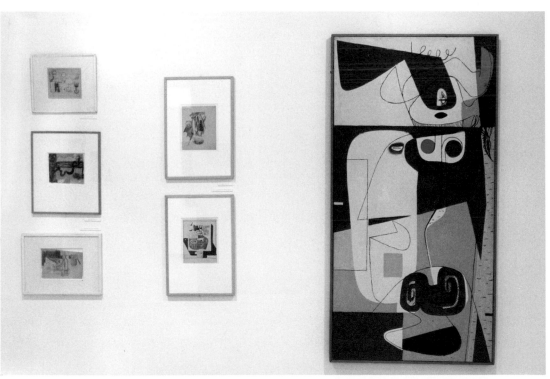

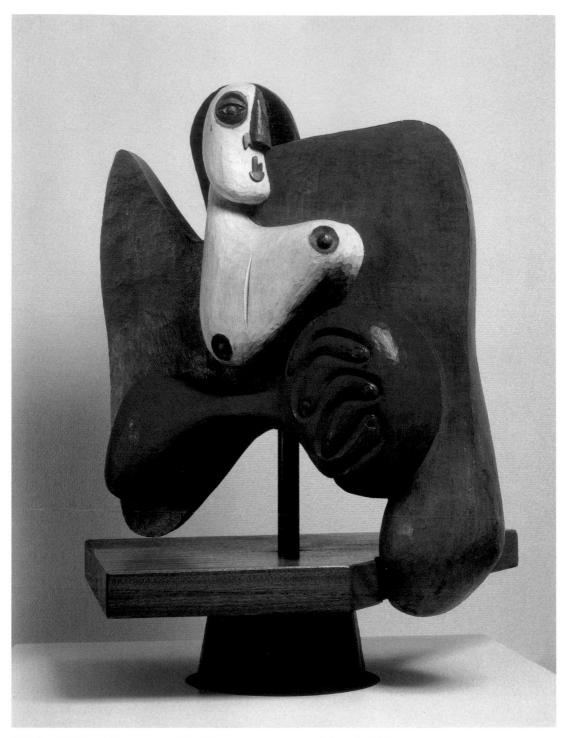

柯比意、薩維納　**圖象**　1963　彩色木雕　68×68×85cm　東京大成建設藏

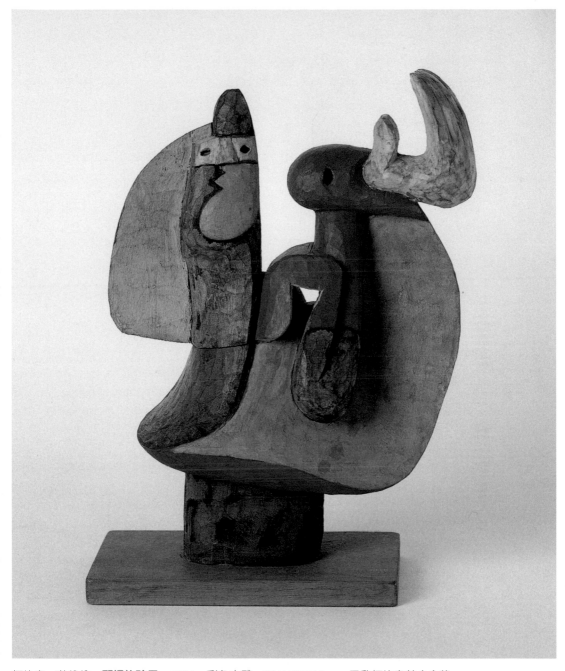

柯比意、薩維納　**那裡的孩子**　1951　彩色木雕　32×20×12cm　巴黎柯比意基金會藏

柯比意 「**手**」雕刻的素描習作
1957 炭筆色鉛筆紙 50×70cm
東京森美術館藏

柯比意 「**手**」雕刻的素描習作
1957 炭筆色鉛筆紙 50×70cm
東京森美術館藏

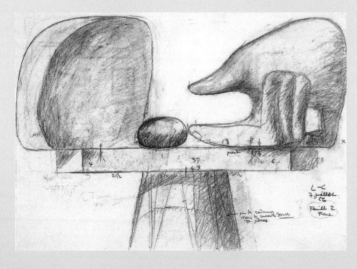

柯比意 「**手**」雕刻的素描習作
1957 炭筆色鉛筆紙 50×70cm
東京森美術館藏

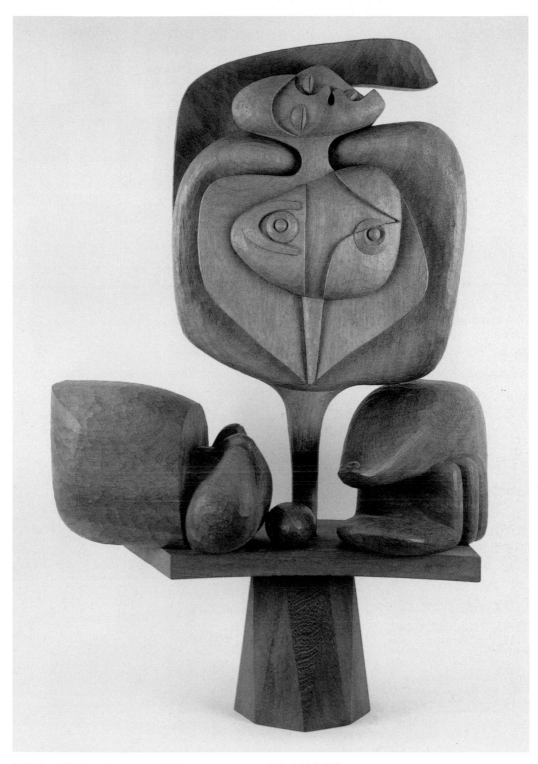

柯比意、薩維納　**手**　1957　木雕　108×72cm　東京森美術館藏

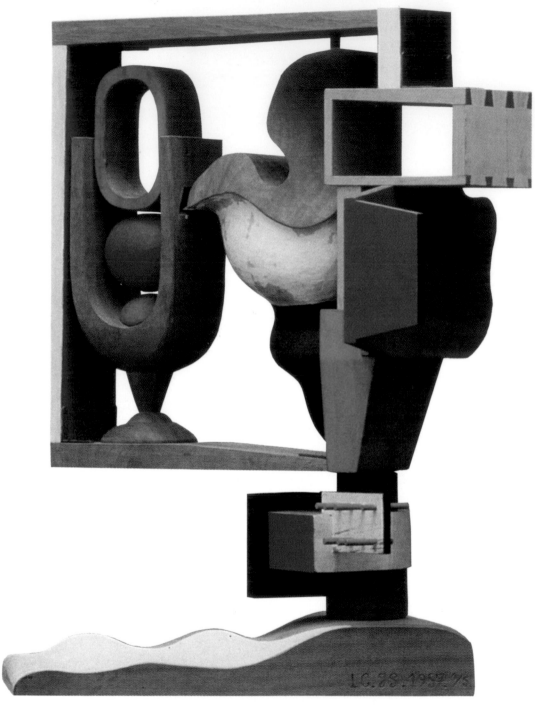

柯比意、薩維納　**靜物**　1957

美國），是順利跳脫「具象」蛻變成「抽象」藝術的傳奇人物。在他身後尚有無數的年輕人正朝著同一方向努力，他們不再是畫家——他們已經是建築師。建築界等待他們的加入，屆時這個充滿悲劇及苦難的世紀將會重新獲得新的光芒、微笑及尊嚴。耐心等候，那一天終會到來。

一位法國的木匠，最近以我的畫為藍本雕刻了一個木櫃。他不知道自己一位雕刻家，我也不知道自己的畫能夠成為一件雕刻品。畫能被「雕刻」我認為是很諷刺的事，但也沒錯，因為我總嘗試用自由的視角描繪出物體最飽滿的形態。我的畫能成為多彩的雕塑，顏色為雕刻帶來生命，建築也固然需要色彩。畫能夠被雕刻，手法及媒才能夠被混合，好或是不好？我沒有一定的答案，一件東西只要是美的，就是美的！

回想當時，我想這一切代表了一件事：這是一個關於藝術的問題，能在關聯性中顯現及捉住情緒便是藝術，而這些關聯則取決於一定的因果，就像用邏輯拼湊而成文字並傳達含意一樣確切，這也是藝術現實的作用。很明顯地，這些確切的因果、文字或物件都隨手可得，如果能清楚掌握這些元素，一種藝術家特有的精神便會顯現出來。

建築及繪畫富含這些因果，並且能挑起最微妙的關聯性，有時像是首天馬行空的詩歌。為何不？如果能用手掌握它們，在它們錯綜複雜的祕密中自由地安放它們，這是因為它們是用最貼近「真實」的心力紮實地被構想、打造而成。而且仔細觀察下，或許可以發現它微妙的弦外之音。

回到「鳥布」這個話題，它是一個多彩（polychrome）的雕塑，其中暗藏著風景、潟湖、海灘或是一個懸浮在未來天空的城市，或是出現在世界各地，巴塞隆納、阿爾及利亞、巴黎或巴西里約，以特定方式排列的球體、圓錐及圓柱。

最後這件作品延伸成為兩項我最引以為傲的設計。首先是能夠容納六百人，以適切尺寸設計的「居住系統」的形象，這個建案目前正在法國的馬賽進行當中。我最近（1948年）才在紐約簽下了建築的動工合約。

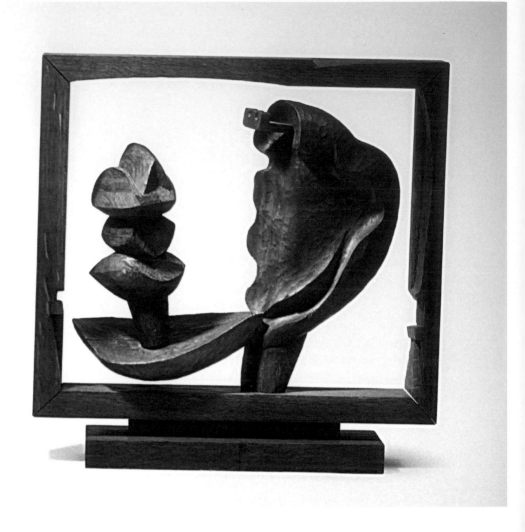

柯比意、薩維納
雕塑七號 1947 木雕
48×48cm
巴黎柯比意基金會藏

　　我認為這幢建築是一個能夠達到平衡的有機物,而不是隨便在都市遺落的三角地所興建、組織鬆散的水泥大樓。二十年來的研究都落實在這棟建築,它是一位藝術家生命的結晶。一間公寓一個家,一個大型的居所,確實地說,它是今日的「平民」居所。

　　第二個則是以黃金分割比例設計的「模矩」,我們用數學去考量什麼對人是最舒適的設計。它為建築帶來了很大的新可能性,能夠改善我們所興建的架構及設施,包括:家具、屋子、都

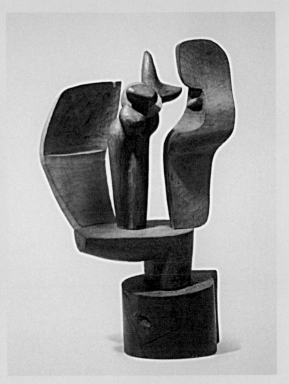

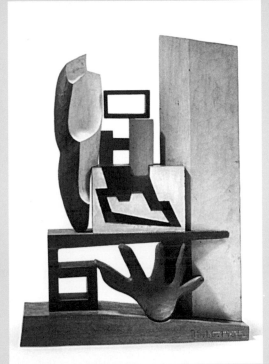

柯比意、薩維納　**雕塑六號**　1947/48　彩繪木雕
49×30cm　巴黎柯比意基金會藏

柯比意、薩維納　**雕塑三號，臭氧1940**　1947
彩繪木雕　65×48×20cm　巴黎柯比意基金會藏

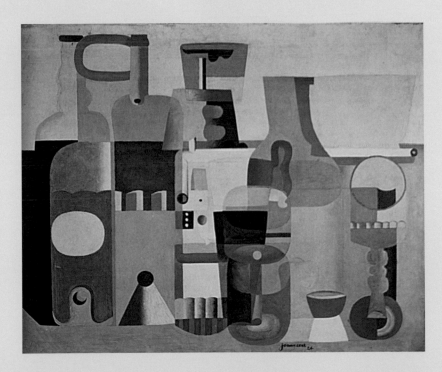

柯比意　**靜物**　1924
油彩畫布

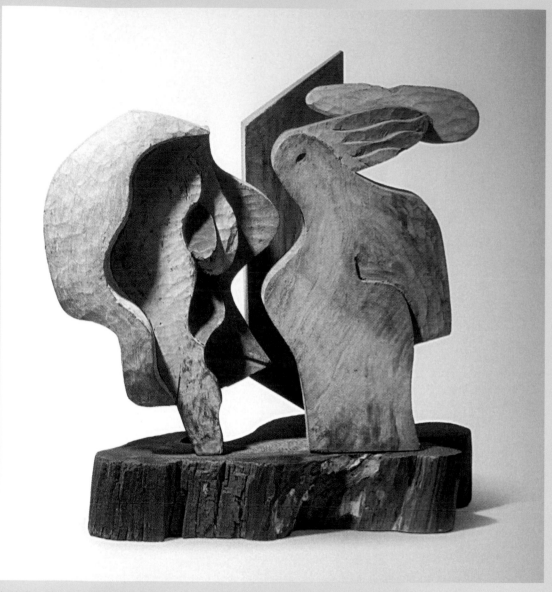

柯比意、薩維納　**雕塑四十三號**　1964　彩繪木雕　高65cm　巴黎柯比意基金會藏

柯比意　**杯盤書籍與靜物**　1920　油彩畫布　紐約現代美術館藏（右頁上圖）
歐贊凡　**靜物**　1919　油彩畫布（右頁下圖）

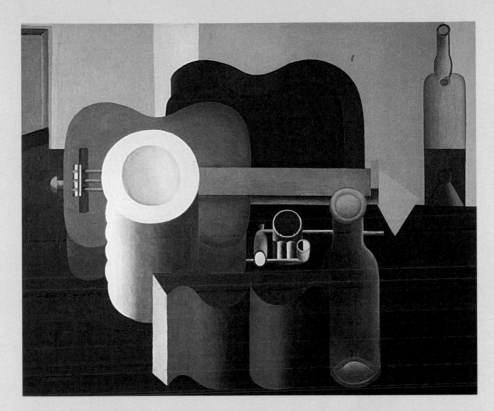

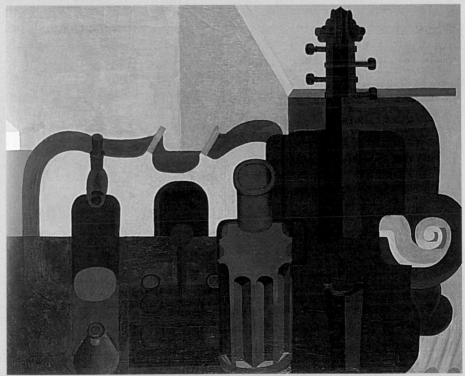

187

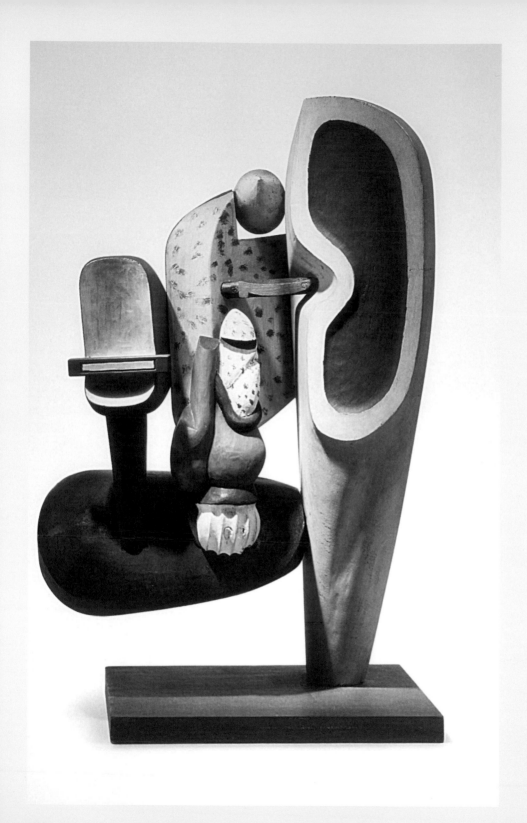

市或是機械。馬賽公寓的興建處處參考了這個「模矩」，所有計畫也以它為藍圖。

　　我真誠地期盼落實那些是以「人的居所」為出發點的設計，而不是空有「建築師」品牌的房屋。這是一個嚴肅的問題，或許能說，「人的居所」是構築愛的另一種形態……

　　建築？你所看到及感覺到的，才是建築的內涵：真實、純粹、規律、自創及大膽冒險的。

修行者式的創作生活：馬丁岬的濱海木屋

柯比意
海濱木屋　木屋外觀
1951-1952
法國，馬丁岬

　　「我在黃金海岸有一間小屋，它既舒適、友善又任人放縱享受，這是為我妻子而設計的。」柯比意給友人的信寫道。這就是柯比意所預想的濱海小屋雛形，一處黃金海岸邊的度假小屋，位於南法曼頓附近的馬丁岬（Cap Martin），座落在地中海邊。

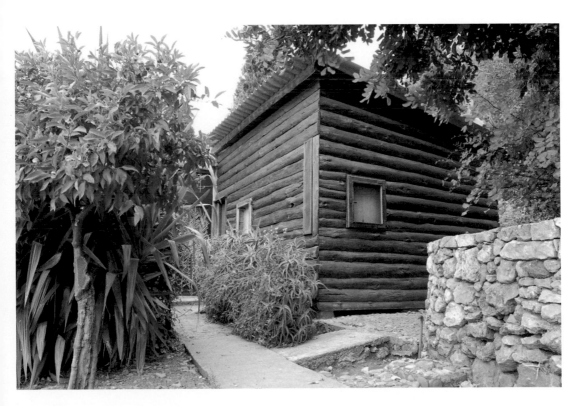

柯比意在1950年代早期興建了這間小屋，用來度過夏日時光，在此冥想、繪畫、思考、寫作。值得一提的是，這是柯比意唯一一幢為自己設計的房子。

如果你走進小屋，你會發現房子確實很小，尺寸只有十二平方英呎，大概就像一般都市公寓內的寢室大小，但身在屋內，又會感到空間的寬敞。想像在地中海的你擁有這樣的小木屋，可以從窗戶看到美麗的海景，屋頂的天窗送入新鮮的空氣，這裡就像一處世外桃源。

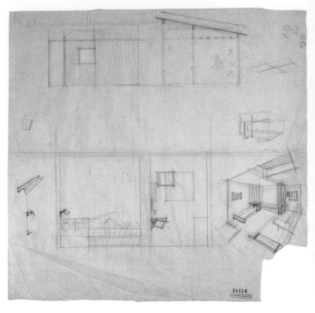

柯比意　**海濱木屋**
透視草圖內部陳設

但為了達到寬敞的空間效果，室內的陳設及家具皆採用小尺寸，迷你造形的洗手台，大概只能讓柯比意夫婦在早上洗把臉，或許能讓柯比意刮個鬍子（但他不會戴著他的招牌領結，因為在地中海的他夏天只穿短褲和拖鞋）。洗手台的對面有一個放書的小櫃，櫃上有工作檯，柯比意會坐在這裡繪畫、思考，還有籌畫宏偉的建築，他在此畫了部分昌地迦的設計圖，那是印度北方的新首都。

柯比意與妻子伊鳳夏天在海邊過著簡單的生活，你會發現小木屋裡沒有廚房，因為柯比意的朋友在附近開了一間餐廳，只要走出小屋，就能到享用他喜歡的美食。在小屋的另外一旁，柯比意為自己興建了一座簡單的工作室。

另外更具代表性的建築就離此不遠，它正是柯比意於1950年代興建的「居住系統」，無論在規畫與設計上均是世界上屬一屬二的公寓大樓，和英國一般對於二戰後大型國宅的糟糕印象截然不同。

而柯比意規畫「居住系統」裡每個公寓單位的想法正是由這間小木屋而來。從某種角度來看，柯比意希望我們過著像是現代版的修士、修女的生活。他喜歡修道院的設計，那裡每個人都有

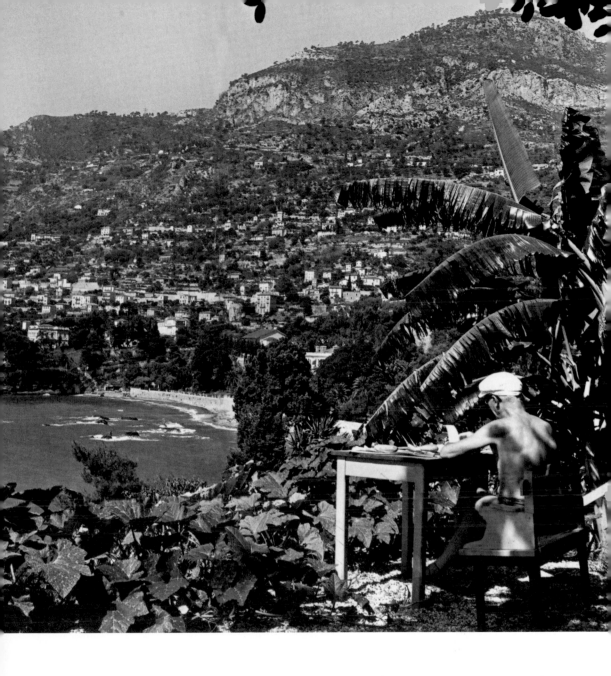

柯比意於小木屋外打赤膊作畫，眺望馬丁岬的海岸景色。

獨立的小寢室，可以盥洗、睡眠、做白日夢、思考、或禱告（如果你有信仰的話），而步出房門後，就可看到賞心悅目的公共空間，這種概念就是柯比意嘗試在「居住系統」中所達到的。

　　這是現代生活最原始、最簡約的樣貌，柯比意以極簡的風格呈現小木屋的室內，家具是以夾板建造而成，內藏許多收納空

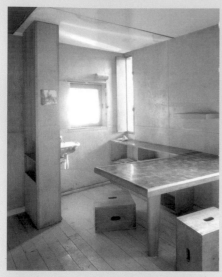
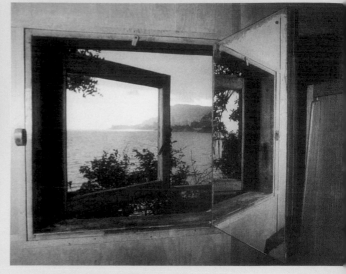

柯比意　**海濱木屋**　窗外景觀

柯比意　**海濱木屋**　工作室內部，所採用的椅子、
桌子都是當地取材。（左上圖）

柯比意於工作室中作畫，牆壁上貼滿了他的作品。
工作室與小木屋距離很近。（左中圖）

柯比意於小木屋中作畫（左下圖）

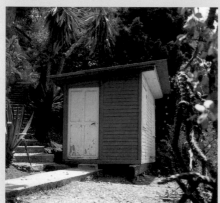

柯比意於工作室中作畫，牆壁上貼滿了他的作品。
工作室與小木屋距離很近。

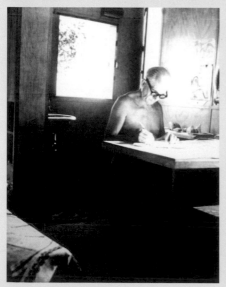
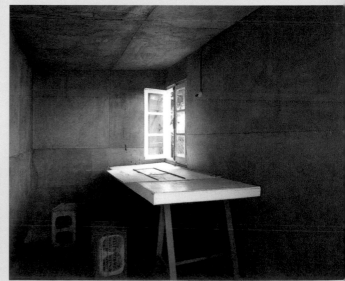

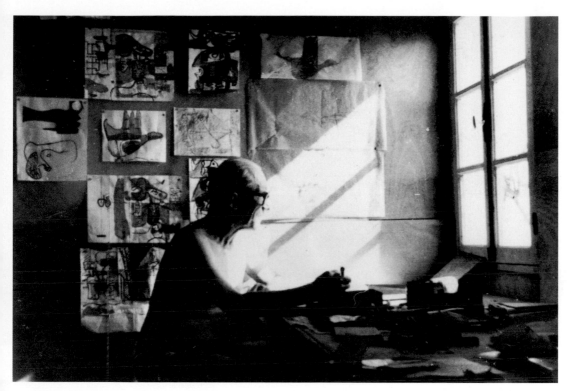

柯比意於工作室中作畫，牆壁上貼滿了他的作品。工作室與小木屋距離很近。

柯比意　**海濱木屋**　展開圖

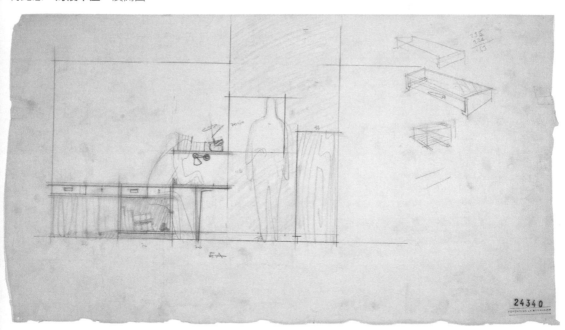

海濱木屋 柯比意在書桌前所貼的備忘錄、素描及母親照片。

間。他認為在公寓及房屋設計中,必須將空間的使用效益最大化,小木屋中的設計細節就實踐了這一點:洗手台旁有一面刮鬍子或畫妝用的鏡子,旁邊是一幅同等大小的畫作,將上頭的手把拉起,就會發現這原來也是一扇窗戶,開啟了另一幅美麗的地中海景觀。

柯比意與妻子(左下圖)

柯比意墓園(右下圖)

柯比意於馬丁岬

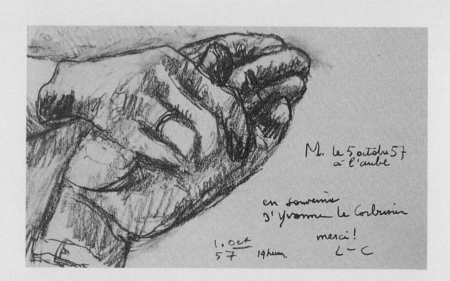

1957年10月5日,妻子
伊鳳宣告死亡時仍握著
柯比意的手。

在這間位於南法的小木屋裡，柯比意創作了許多現代建築史上的傑作，例如：融合繪畫、地景、陽光、綠地、視野等想法的代表作「廊香教堂」，其概念也同樣能在這間小小的、地中海旁的小棚子裡找到。

柯比意喜愛這裡的大海、陽光和新鮮的空氣。1965年他認為自己走到了事業的盡頭，他變得有些苛刻，因為一直無法贏得想要的建築案，他索性和一位朋友說道：「如果能朝向著陽光，在游泳時死去，那不是很好嗎？」後來他真的這麼做了，他朝向大海游去，忽然心臟病發作，死了。後來柯比意就正式成為一個傳奇、一位法國的國家英雄。〔摘錄自英國《衛報》建築評論家強納森‧格蘭西2009年3月為皇家建築師協會所舉辦的柯比意特展所做的報導。〕

都市計畫與藝術的實踐：印度昌地迦

1947年印度脫離了英國殖民統治，信仰回教為主的巴基斯坦從印度獨立出來，使得印度北部大城旁遮普（Punjab）失去了原本的首都，印度第一任總理尼赫魯（Jawaharlal Nehru）因此決定將「昌地迦」（Chandigarh）興建為旁遮普的新首都，而委託了柯比意設計「從過去傳統中解放出來，象徵國家對位來希望」的城市。

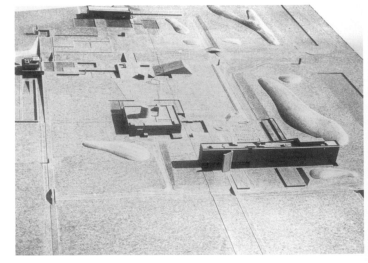

印度昌地迦市政中心
規劃總覽　模型

秉持著每一個細節都必須仔細規畫才能讓整體都市運作順暢的信念，柯比意的建築團隊不只在宏偉的法院外設計了「張開的手」雕塑，也為議會堂及祕書處等建築打造了特殊的琺瑯壁畫、掛毯，甚至連辦公室的門把都經過特別設計。

柯比意一生倡導現代都

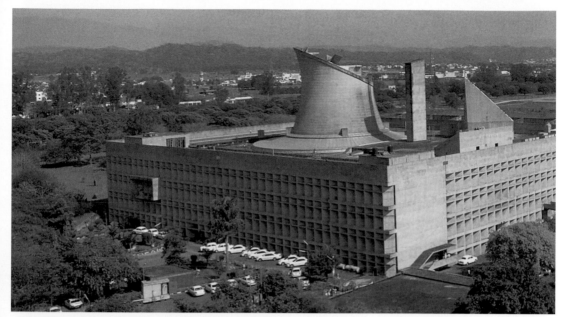

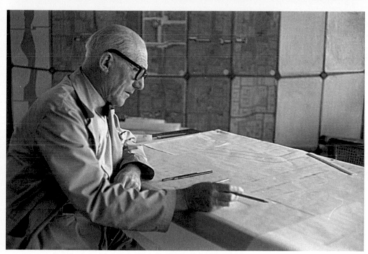

印度昌地迦市政中心
規劃總覽　實景照片
（上圖）

柯比意在印度昌地迦照
片（左下圖、右下圖）

市計畫，從1920年代就提出了「光輝的都市」，40年代出版《雅典憲章》。三十年來不斷地在世界各地奔波、演說、參加競圖，也經歷過多次失敗，最後昌地迦終於讓柯比意能如願以償地發揮都市計畫的理念。

　　然而經過六十年來的落成及營運，許多柯比意的設計作品及建築卻遭到忽略。在缺乏修繕的狀況下，許多現代設計的傑作被印度地方政府視為「不敷使用」的廢棄物丟棄，或是賤價拍賣。

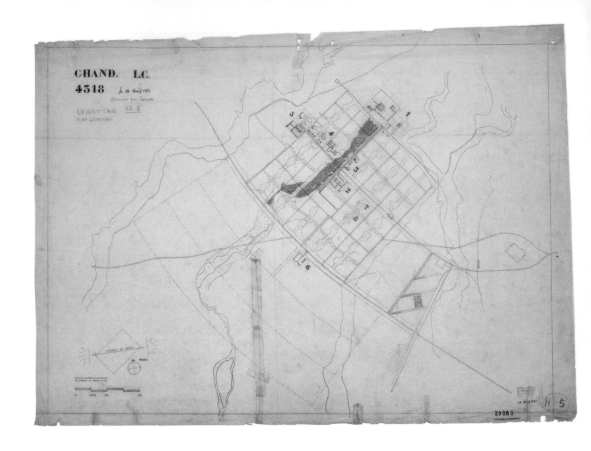

許多在歐洲拍賣公司中出現的柯比意作品經由此管道得來，舉例來說，一個經由柯比意設計的人孔蓋在2010年便以1萬5千英鎊的高價售出，無人查證拍品的來源是否合法。其他藝術仲介也從法拍便宜獲得近百件柯比意設計的桌椅、板畫、掛毯，並高價售出賺取豐厚利潤。

印度當局在得知拍賣結果後，雖然曾二度外交遊說，希望能制止倫敦拍賣公司繼續販售原屬昌地迦「議會堂」的家具，但仍

印度昌地迦市政中心
建築規畫藍圖：標號
1為「議會堂」
2為「祕書處」
4為「高等法院」
6為「張開的手」

印度昌地迦市政中心
建築規畫藍圖

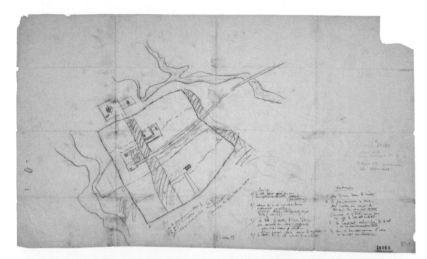

印度昌地迦市政中心
建築規畫藍圖

柯比意在印度昌地迦
照片

未成功。目前只能仰賴印度的文化學者及建築師持續呼籲政府及當地民眾正視保存文化資產的重要性，並積極修護柯比意在昌地迦的建設，以重現他為現代建築史所留下的精采章節。

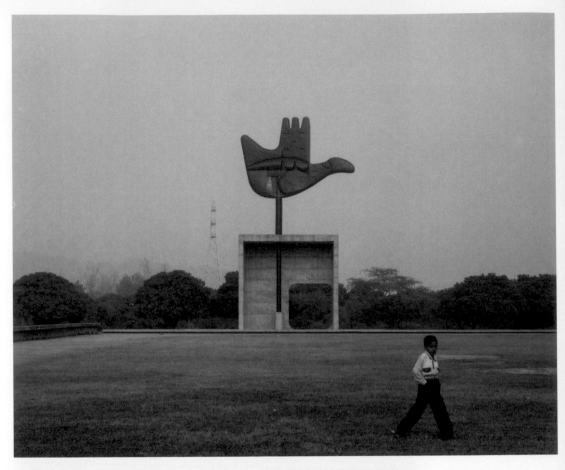

印度昌地迦市政中心
「張開的手」紀念碑

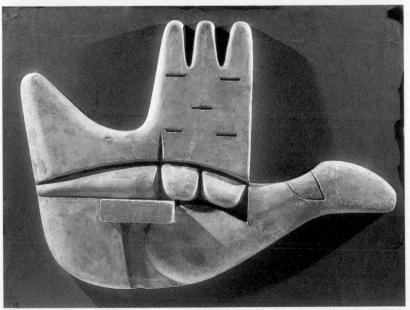

印度昌地迦市政中心
「張開的手」紀念碑

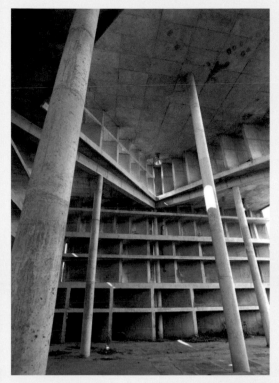 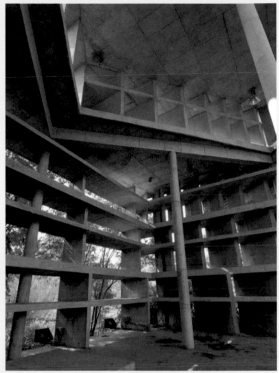

印度昌地迦市政中心　「陰影之塔」（上圖、下圖）

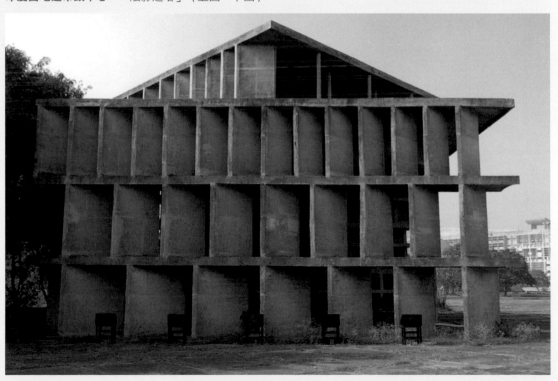

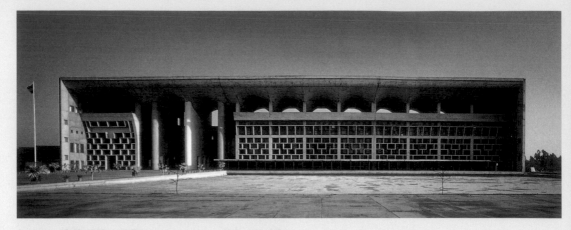

柯比意　**高等法院**　外觀　1951-1955　印度，昌地迦

柯比意　**高等法院**　外觀　1951-1955　印度，昌地迦

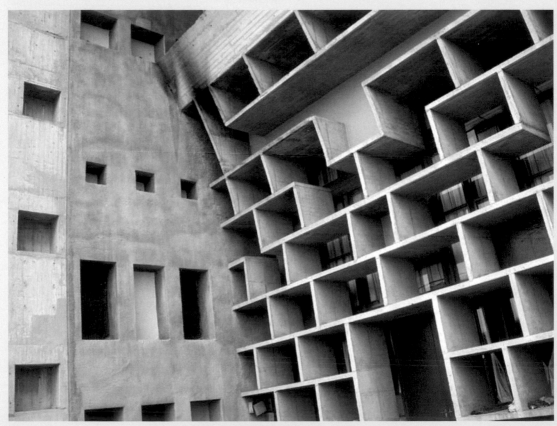

柯比意　**高等法院**
外觀　1951-1955
印度，昌地迦

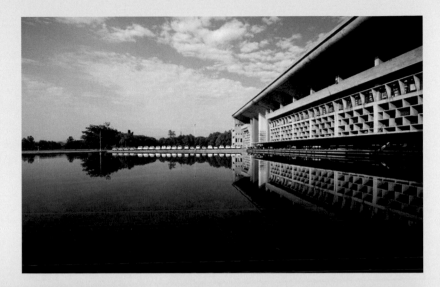

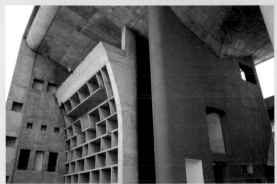

柯比意　**高等法院**　外觀

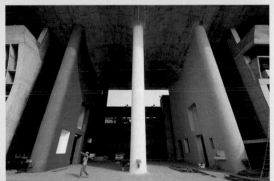

柯比意　**高等法院**　大門出入口

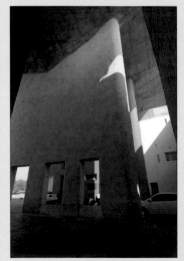

柯比意　**高等法院**　大門出入口

柯比意　**高等法院**　大門出入口

柯比意　**高等法院**　大門出入口

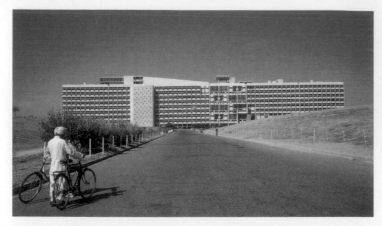
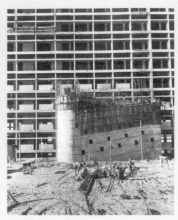

柯比意　**秘書處**　建築外觀　1951-1956　印度，昌地迦　　　　　柯比意　**秘書處**　興建記錄照片

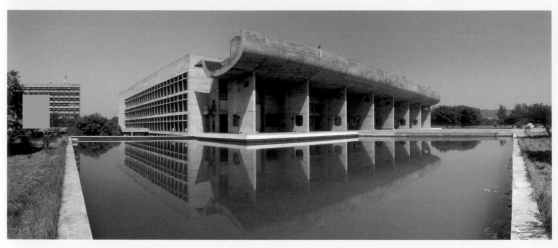

柯比意　**議會堂**　建築外觀　1951-1962　印度，昌地迦

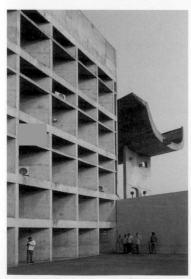

柯比意　**議會堂**　建築外觀　　　　柯比意　**議會堂**　水泥牆上浮雕設計

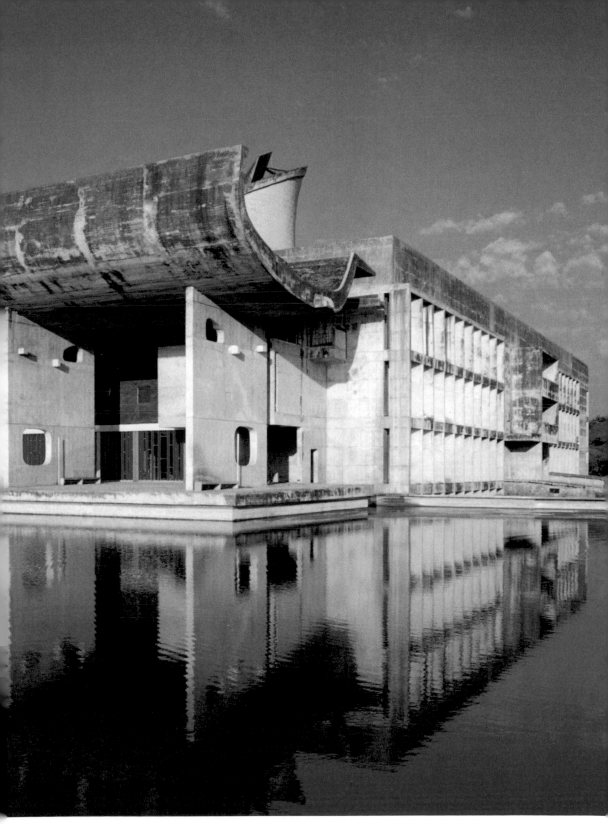

柯比意　**議會堂**　建築外觀　1951-1962　印度，昌地迦

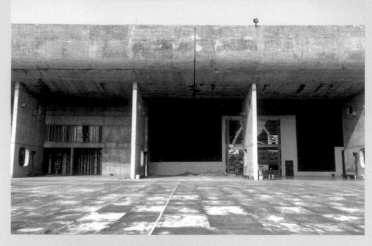

柯比意　**議會堂**　正門入口
1951-1962　印度，昌地迦
（左上圖）

柯比意　**議會堂**
入口的旋轉門有柯比意設計
的大型圖騰（右上圖）

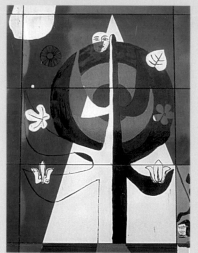

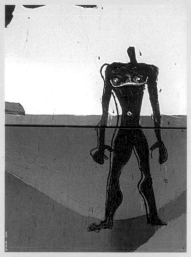

柯比意　**議會堂**
入口的旋轉門有柯比意設計
的大型圖騰（左中二圖）

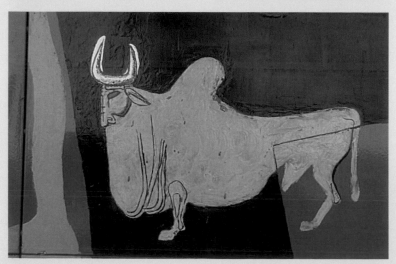

柯比意　**議會堂**
入口的旋轉門有柯比意設計
的大型圖騰（下圖）

模矩＝比例基準與黃金比的統一

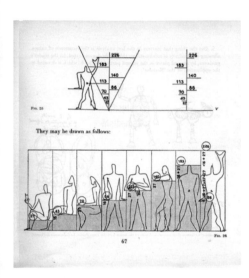

They may be drawn as follows:

67

柯比意《**模矩**》書影

1.前言

　　所謂「模矩」（modulor）這個詞，是由柯比意所創造，將「比例基準」（module）及「黃金分割比例」（section d'or）中的「or」（黃金）兩字組合而成。因此它的語義即包含了建築上的比例基準與黃金分割比例（或稱「黃金比」）兩種概念。

　　不過這兩種概念由來已久，非柯比意的獨創。比例基準的概念，早在西元前一世紀的維蘇維斯（Vitruvius），就在《建築學》一書中有相當篇幅的討論。維蘇維斯使用了「對稱」（symmetry）的名稱，因此後世便以「module」來稱古典式建築的柱列中，柱座的圓柱半徑的單位。之後到了文藝復興時期再度受到重視，阿貝提（Alberti）和帕拉底歐（Palladio）等建築師採用同樣的方式訂定新的比例，成為日後所謂古典式建築的規範。

　　至於黃金比的運用，據說至少可以追溯到古希臘時代。由於這種特殊的比例格外產生一種美感，因此自古以來就在西歐的建

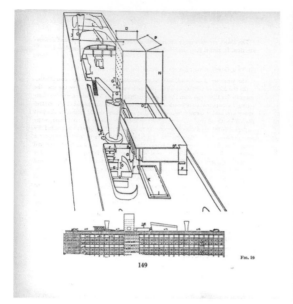

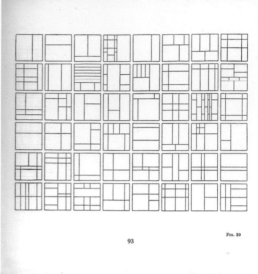

柯比意《**模矩**》內頁書
影（左上圖、右上圖）

築及藝術作品中廣泛受到重視。這種具有數學根據的比例關係，
則存在於十三世紀比薩的費波那契（Leonardo Fibonacci）所發現
的「費波那契數列」（或稱「費式數列」）之中。

　　因此，「模矩」這個詞所包含的兩種概念，絕非柯比意個人
首先用於近代建築上，而是深植於西歐傳統的觀念裡。

　　這麼看來，所謂的模矩，又呈現了什麼新意呢？以下將從比
例基準與比例在觀點上的改變，來看柯比意的模矩的意義。

2. 模矩之前的比例基準

　　對柯比意來說，比例基準必須要依據人類身體的尺寸。他
以「原始的住宅」的圖片為例，說明他的思考原點：「當時的人
們為了進行測量，會用自己的步幅，或是手指、手肘、腳的長度
來度量。藉用身體的手、足而訂出規律，於是創出了調整各個建
築元素的比例基準。以這種方式完成的建築，由於與他的身體尺
度相合，所以住起來舒服、使用上方便，成為一個合宜的居所。
這就是符合人類的尺度（échelle humaine）。建築與人產生調和關
係，這是很重要的事。」

「**模矩**」刻度皮尺

事實上，從他提出模矩之前所設計的建築來看，其實是偏高的尺寸，也就是腰壁高、窗戶高、門扉高、天井也高，可看出是採用另一種尺寸基準。他稱那些是「人類的尺度」，然而，就其個別來看，雖確實有其制定的規則，例如以1尺為單位，但是並沒有依照整數倍來制定各部分的尺寸。

此外，在平面方向的比例基準，則未記述所謂「人類的尺度」，大多可看到他使用了5公尺的數值。5公尺數值的運用，除了表現在他年輕時於瑞士拉秀德豐生活時期所建造的「許沃柏別墅」（1916〔設計年，以下同〕）之外，他移居巴黎後所設計的「雪鐵龍住宅」（1920），其中兩面牆壁的內側尺寸也符合此基準。後來的「庫克別墅」（1926）、「斯坦別墅」（1926～1927）及「薩瓦別墅」（1928）等等以柱樁支撐樓板的構成形式（骨牌形式，或稱多米諾形式）而建造的系列住宅作品中，各個柱子間的尺寸也符合這個數值。

他針對這個數值指出，「通常在補強混凝土的樓板，或使柱子間呈現經濟化的系統，會用上5公尺的距離。」不過，這不表示5公尺這個數值具有非用不可的理由。實際上，這種構造形式最早表現於「多米諾住宅」（1914）上，而它的尺寸最初較近於4公

尺。根據他的記述，則有「規格化的柱子間，以間隔4公尺為標準」；另在《柯比意作品全集》第一卷中所揭載的圖示，則是各柱的柱芯之間為4.2公尺，內側尺寸是4.05公尺。因此，5公尺數值的使用，一方面在面積計算上比較容易，同時也可能來自於與黃金比有密切關係的費波那契數列等其他的根據。

不過，若是平面的門面寬度，其比例基準為5公尺的話，那麼與其垂直相交的進深數值，應該為多少呢？另外，高度以「人類的尺度」為比例基準，則其與平面方向的尺寸間又該如何訂定相對關係呢？

這時就要考慮比例了。

3. 模矩之前的比例

對柯比意來說，黃金分割比例代表了一種具有特殊價值的比例。「它所構成的韻律，是隨著人類的活動而產生。這些韻律是依照生命體的宿命，在人類的內在響起。而這個同樣的宿命，使得稚齡的孩童、老人、未開化的人和學者們，都畫出了黃金分割比例」。從他設計的「歐贊凡住宅工作室」（1922）來看，都可看到運用了黃金分割比例。

另外，約自1925年開始，1：2的比例取得了與黃金比具有同樣重要比例的位置。其萌發的契機，大概是「新精神展覽館」（1924～1925）窗戶的標準化。「這個窗戶的基本構成要素，來自於通常在補強混凝土的樓板，或使柱子間呈現經濟化的系統，所用的5公尺距離。5公尺的約數，1/2、1/4便形成窗戶的構成要素……」。後來，採用1/2這個比例，以5公尺×2.5公尺的平面格狀用在「碧沙集合住宅」（1924～1926）及「白屋社區」（1927）等建築上。這些建築的高度方面是以基本的比例基準呈整數倍的關係。

不過，高度上的「人類的尺度」與平面上比例基準的關係來調整的話，則是一種「標準線」（Tracés Régulateurs）的作法，較正確的說法是幾何學圖形上所稱的「對角線法」。這種手法是指

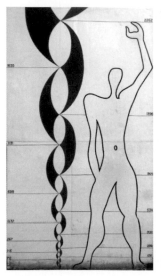

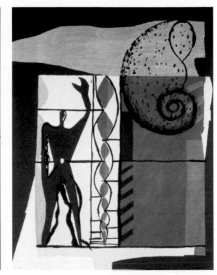

模矩與黃金比例

——在立面全體與其所分割的矩形、窗戶的形狀等等，構成立面的矩形之寬與高形成一定的比例關係，以矩形的對角線來調整平行或垂直相交的尺寸。

這個觀念與「比例基準」、「黃金比」、「整數比」都不一樣，柯比意稱之為幾何學上的「圖形的探求」。

4. 模矩的出發點

關於模矩觀念的出發點，柯比意以前述提到的「人類的長度」為長邊，所構成兩倍的正方形為例。「人把手舉起的高度約為220公分。若把每邊110公分的正方形兩個相疊，如何放置第三個正方形，使其適當的橫跨這兩個正方形呢？利用直角的頂點，就可決定第三個正方形的位置了。」

這種結果，是在兩倍的正方形中內含了黃金比矩形。於是其長邊的長度大約與人類的身長相當。此外，第三個正方形的中心線，則與以「對角線法」的分割大略一致。也就是說，以「人類的尺度」做出的「人類的身長」與「把手舉起的高度」，再加上「黃金比」的比例，就可結合成幾何學圖形上矩形分割手法的「對角線法」。

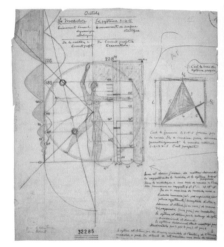

模矩與黃金比例

這項發現，使他長久以來的辛苦研究終於有了答案。若回頭看過去柯比意的設計，則高度的方向是「人類的尺度」，而平面的方向採用了不同來源的5公尺或2.5公尺所謂的「比例基準」，將其全部調整後，則採用了符合「黃金比」和「對角線法」的作法。不過，這些都是獨立的手法，為了滿足將這些條件同時達成，則又經過了多次的嘗試失敗。畢竟要將一個作圖的圖式，一次全部統合起來，是需要多方思考的。

「將兩個每邊長113公分的正方形相疊，讓第三個正方形橫跨於兩個正方形上，透過一邊其形成黃金分割而決定的位置，就可決定『直角的頂點位置』」（柯比意，《模矩》）

5. 模矩的具體應用

藉由以上的過程而成立的模矩，便完成了包含人類身長183公分的紅色系列尺寸，以及包含舉手高度226公分的藍色系列尺寸。系列的數值依序形成了黃金比的等比數列，而兩項之間又構成1：2的關係。

柯比意最早將此概念具體實現在「馬賽公寓」的設計上。

其平面的門面寬幅方向上，採用了稱作「細胞」（cellule）的基本單位，內側寬幅與其外圍壁厚，分別為366公分、53公分模矩的尺寸，兩者之和為419公分，則決定了其基本構成。在進深

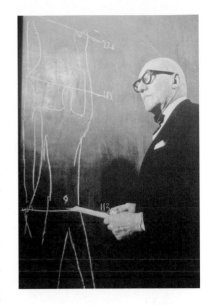

方向，其南面配置的5戶居住細胞，其內側幅度與外圍壁厚，也成為訂定基本構成的標準。

在高度方向上，以3層為一單位，各層的天花板高度與兩種樓板厚度，其模矩尺寸分別為226公分、53公分、33公分，加總三層樓高的數值797公分，則訂定了其基本構成。

根據資料記載，此建築物的整體長度為140公尺、寬幅24公尺、高56公尺，這些尺寸並非模矩的尺寸，其實際的尺寸，不過是把決定基本構成的模矩尺寸加總後的結果。也就是說，這棟建築物，係以模矩訂定基本單位，至於最後完成的建築物，則是以各項的總和所構成的全貌。

在這個基本構成之上，又分割成基本單位的居住細胞，或是將其加以複合，於是就分為6類15種，從最小15.5公尺的飯店房間到最大203公尺的居住細胞，共設置了337戶。

模矩與黃金比例
南特的居住單位的立面分析，以模矩而訂定的住戶總和，分析在立面全體上採用對角線法的情形。

模矩與黃金比例
南特的居住單位的立面
分析,以模矩而訂定的
住戶總和,分析在立面
全體上採用對角線法的
情形。

　　其中,最令人矚目的是,以模矩尺寸為基本,亦即人類身長
的183公分、舉手高度的226公分。前述提到的366公分,是183公
分的兩倍,居住細胞內的兒童室,若將門面寬的方向分為二,則
最小房間的門面寬,正是以人類的身長為準。換句話說,「馬賽
公寓」在基本上,最小的門面寬及最小的樓層高度都符合模矩尺
寸。至於起居室等空間的寬幅及樓層高度,則達其兩倍。

　　由於其中的最小尺寸,與當時法國一般的數值相比,實在小
太多了,因此遭到多方批評其空間過於狹窄。十分尊崇柯比意的
日本建築師丹下健三,在設計《舊東京都廳舍》時,也以這種尺
寸規畫樓層高度,結果也被批評過於低矮。

　　柯比意對這種最小尺寸的在意,並非始於模矩。他自1907年
的義大利旅行到1911年的東方之旅,就已看出如前述的1920年代
建築上,運用最小樓層高210～220公分的「人類的尺度」。關於
此點,當時他曾反覆表示,「雖然違反市府法規,但是若做為一
種欣賞的體驗,應該不妨礙吧。……一位巴黎重要的市府官員宣
稱「即使違反法規也會應允。……」不過,他對平面方向上倒未
提到使用這種尺度。

　　然而,若依照模矩來建築,究竟對整體建築物會帶來什麼樣
的秩序感呢?關於此點,他在馬賽公寓後,接著於南特建造「南
特公寓」(1952)時,曾有如下記述:「我所謂的居住細胞,

214

模矩與黃金比例
南特的居仕單位的立面
分析，以模矩而訂定的
住戶總和，分析在立面
全體上採用對角線法的
情形。

是要賦予最理想的模矩數值，用良好的組成，展現整個建築。……在陽光下聳立其量感（volume），則是模矩二次元方面的討論問題。透過圖形的探求，使它的豪華感或貧乏感、造形性或抒情性得以展開。……這時候藉由『標準線』就能看出如何把詩意、抒情等的營造帶入其中」。此處的「標準線」就是指前述的「對角線法」，也再度顯示他的重視。

但是另一方面，他又提到，「關於模矩，恐怕也無法再規定某種的標準線。偶爾加上的數值，很難產生一致」，此處又表達了否認在「南特公寓」運用「對角線法」的論點。

從上面兩段記述，可以看出他對居住細胞使用模矩後，而對整體造形是否要再採用「對角線法」，感到十分迷惘。

此處便遇到了模矩實際使用上的問題。因此，雖然能規定建築的一部分，卻無法規定用在整體建築上。若整體建築嚴格的要求符合「對角線法」，則有時候就很難不會影響到模矩的數值。

6. 結語

綜合以上所述，簡扼的說，所謂的模矩，是將「比例基準」及「黃金分割比例」兩個單獨的古典觀念與「人類的尺度」作連結，統合為一種尺寸體系，成為用於近代建築的方法。同時，在此體系的成立過程中，又將過去所使用的，以幾何學角度研究的「對角線法」，使之與模矩的尺寸關係，賦予感性的正當性。這是因為，當幾何學的探求，賦予其詩意、抒情時，也就使感性成為其根基了。不過，實際運用上，尺寸的數值為優先考量，以「幾何學」作圖形的探求時則會變成與「模矩」切割處理。因為在處理上，將會看到從理性和客觀角度而採用的所謂以比例為基本的數值列，和從感性、主觀角度而採用的所謂幾何學探求，兩者是相衝突的。這種客觀與主觀的衝突，再透過作為感性之主體的人類元素，將其客觀的「幾何學的存在」全部統合，便可完成了。

柯比意在紐約

　　在1946年一月，當柯比意抵達紐約時，一群朋友及崇仰他的人帶他到第四十七大道上的披薩店。當時許多藝文界人士喜愛光顧這家餐廳。雖然我不在那慶祝的人群之內，但因剛好在場，朋友就介紹我給柯比意認識，他們叫我「薩丁島人」（義大利的第二大島）。

　　隔天在同一家餐廳裡，我見到柯比意坐在角落的雙人座位，這位大師獨自一人用餐，不是在餐廳的正中心，也不是眾人關注的焦點。所有的報紙才剛報導他第二次來訪美國，而能在這遇見他我很訝異。後來我才得知這是他的處事風格。我和他打了招呼，他也謙卑地邀請我一同用餐。

　　我經常回想起那次會面。雖然常聽到柯比意，但我從沒有讀過他寫的書。這點倒是沒阻止我（像道地的義大利人）對他有意見，或是勇於論斷他的作品！那段時間我正在閱讀《社群同感》，一本有關自由主義與共產主義觀點的書，我向大師表示，他的理論以我來看只不過是膚淺地挽救一個生病的社會而已。仁慈的柯比意被我的意見給逗笑了，主要不是因為我的評論，而是因為我誇張的表情和奇怪的法文發音。我女兒認定，我的法文是在睡夢中發明的。後來和柯比意認識更深，他告訴我：「尼沃拉

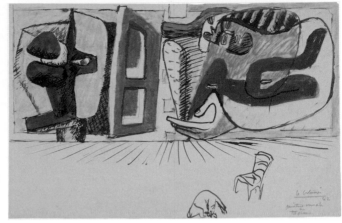

柯比意於尼沃拉的家中
繪製壁畫，1951年攝。
（左上圖）

柯比意為尼沃拉・卡斯
坦提諾家中所畫的壁畫
設計圖。（右上圖）

先生，你發出了很棒的法式噪音。」

官方上，柯比意來到美國是為了幫聯合國總部挑選適合的
興建地點。但私底下，他前來美國的原因，和文藝復興時代大師
們都嚮往到米蘭及羅馬，為斯福爾札（Sforzas）及教宗服務的那
股精神一樣。在1946年，建築的熱潮尚未開始，而柯比意也沒有
在美國找到資助者。我的工作夥伴，當時也還沒有進入建築的領
域。柯比意期望聯合國在此興建的想法雖說好極了，但後來依舊
是徒勞無功的。民主及官僚程序的緩慢及無用讓他大為震驚。為
什麼有這麼多問題？柯比意會解釋：「因為又是這些，或那些律
師！」如果他們有國際的視野，能為真正影響到人民生活的事著
想，不去叨擾柯比意完成他的建築及都市規畫使命就好了，因為
柯比意的建築確實已經是國際級的。

或許過了一周，還是一個月後，我在住家樓下再次巧遇柯比
意。那是個涼爽澄澈的星期天早晨，就像是紐約特有的天氣。他
有點悲傷，那種悲傷就像只有我們歐洲人懂。在公開場合之下，
我們表露出悲傷的情緒，甚至是有點招搖的意味，在認出他之
前，我就認出了那股熟悉的歐式哀愁。

見面後，我邀請他上來我們家坐坐，順便暖暖身子，喝杯
茶。他欣然地接受了。我和妻子及兩個孩子住在公寓的頂樓，公
寓裡只有一個半房間，廚房則塞在一個小櫥櫃裡，那個區域的房

子大都這樣。我們的家具包括了一個沙發床、一張漆成金黃色的矮圓桌、一張靠門邊的餐桌、一只長型的矮書櫃，上面擺了幾本藝術雜誌，還有極為乾淨的木地板與白牆，之間有群青色的木板做間隔，同樣的青色也用在天花板上。寬敞的窗戶讓充裕的陽光灑入，我那三歲的小孩裸著身子在地上玩起三角形的陽光塊面。我太太正準備周日午餐，廚房－櫥櫃的門大開著，所有的餐具碗盤、玻璃杯、鍋子一覽無遺，顯示出我們的好客，在牆上也掛有一些我的作品。

　　柯比意只需要瞄一眼，就了解我們簡約的棲身之地。他禮貌地我的妻子打過招呼，幾乎像是個十九世紀的文人，之後他轉向我予以肯定的微笑，說：「尼沃拉先生，你有一個可愛的家庭，他們也進入了你創作的藝術之中。你有才華，我相信你會有機會的。你必須知道，在造形構成之中，每個元素所扮演的角色。像是一個魁儡師傅，只要學會牽動對的線，你的作品就會活起來。」

　　我一邊遞了杯飲料給他，一邊半開玩笑地問：「但是我親愛的主人，我該做什麼才能學得這些知識呢？」我們在圓桌旁坐下來，一手拿著波本酒，一手拿著素描本，在一盆新鮮的花面前，在孩子們好奇地觀望之下，授課開始了，柯比意和我兩人的交流對話。

　　烤羊腿的香味及充滿了陽光的房間，停留在永恆的時空，像是夢一般的氛圍。或許這堂課維持了一種奇蹟，那鮮少發生，只有在一個經驗成熟的智者，猶如樹木果實累累，允許自己隨意落入一個饑渴的年輕人手中，讓他滿足所有學習欲望及需求的時候才會出現。

　　不像畢卡索，在中午到勃拉克（Braque）的工作室打招呼時，雖然注意到爐上的烤羊排快焦了，但主人卻寧願讓美食化為灰燼，也不願邀請客人共進午餐。我的妻子則樂意邀請柯比意先生共餐。

　　我們在午餐時間研究物體移動的美學，日常生活物品：餐盤、湯匙、叉子、玻璃瓶、玻璃杯，在柯比意的眼裡它們退去了

柯比意喜歡蒐集生活周遭的小物品作為畫中的主題，這裡包括了他收藏的貝殼、石頭、玻璃杯瓶等等。（右頁圖）

一般乏味的實用性，顯露出真正的身分以及獨特的造形。這是柯比意所謂的「牽動對的線」、找到通往「奇蹟的大門」，讓造形與色彩混亂的表象獲得和解及調合。他下的挑戰是去「學習人類所發明最美麗的遊戲——藝術的規則」。觀察不是上天賦予的禮物，而是一門需要去學習的規範。餐桌成了研究的對象，上頭餐具的構成元素就像是一套視覺語言的詞彙及文法。

人老了之後會傷心的其中一件事，就是無法讓新一代的人學習自己的經驗。這個經驗就像一個無用的重擔。但自然的法則是殘酷的，各種生物必須更新及汰換，要不然牠們或許就會因為太過於有智慧而滅種。或許無所不知，無所不曉的大自然，也知道生物在換新的同時，必備一股延續性的精神。在建築的領域之中，柯比意的確從來不缺乏跟隨者。許多這個時代最好的建築師為柯比意的建築事務所效力，但那些待得太久的人，柯比意會鼓勵他們另尋自己的道路，並且對他們說：「我給你自由。」然後一邊開門趕他們出去。

可是柯比意對年輕的藝術家或雕塑家好像就沒有如此嚴厲的從主關係。他和藝術家們大多都維持了一生的友誼。他走訪紐約有利於加深我們的情感，但這樣的狀況很特殊。柯比意在紐約時常獨自一個人，距離自己的事務所這麼遠，身旁也沒有熟悉的畫室、寫字桌，也不善於用英文溝通。也因為他規畫時間的方式不像一般人所想得有效率，所以他常獨自一人——他真實地保留了上個世紀人有的特質，當他有一個約，在好幾天前他就開始期盼那天的到來。他會告訴別人：「我在忙，我在這裡不是為了任何一個人。」

的確在這些沒有受雇於人的空檔時間裡，他也不曾浪費時間，事實上正是這些時候，他的創意自由地發展成熟。

我這裡有的，不是解決建築問題及都市規劃設計時用的繪圖桌（一個人在來到繪圖桌之前口袋裡必須就裝滿了經過逐日研究累積，所得到的問題解決方案）。我在紐約第八街的工作室成了科比意的避難所，一個能冥想、實作、得出答案的地方。他會一邊畫畫，一邊解釋歷史中偉大畫作及文化中所含的定律。這是

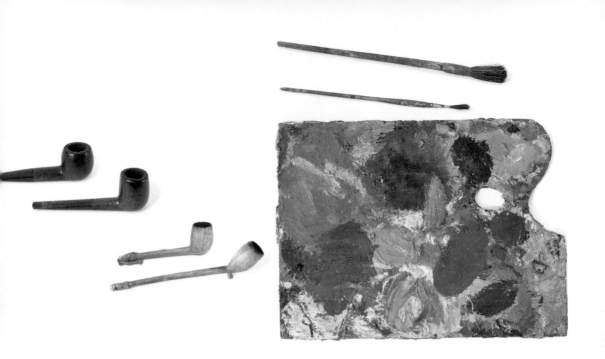

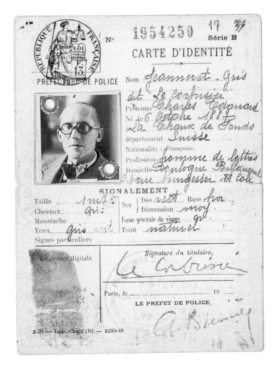

柯比意的法國身分證,調色盤及畫筆。

他所謂的：「直接尋找在人心中的詩。」當他再次從巴黎來到紐約，他的行李箱裡會裝滿了過去的素描、甚至是年輕時所做的繪畫，然後才是衣服。

我簡陋的家及工作室曾是柯比意舉行講座的場所，格林威治村的街道也像教室一樣，特別是臨街轉角的義大利餐廳，很受他的喜愛。這位喜歡飛行學的建築師同時也認為祖先傳給我們的精神今日仍持續著，他說：「山頂洞窟存在我們的血液裡」。那低矮的天花板、方桌、以及嘴邊常常沾著點番茄醬的女人（剛吃完披薩或義大利麵），也都經常出現在他那個時期的畫作中，包括了他1950年在我們的公寓客廳所畫的壁畫。

柯比意經常在假日拜訪我們，牽著我三歲小兒子的手去搭紐約港邊的渡船，記得我們曾看著逐漸消失的紐約市，他開口說：「當我想到環繞著這個城市的港口頑固地忽略海岸線的拘束，所成就的美學及建築可能性，不禁令我興奮地雙手顫抖。」

柯比意總能很快地將所接觸的人、事、物歸類。他下的評斷又快又準，因此「聯合國」被他稱為「聯合美國」，而傑克森・帕洛克（Jackson Pollock）則是「一位會開槍但不會瞄準的獵人」。他對那些「用誠摯精神」做事的人溫暖親切；對於做作的人，他則沒有半點耐性。當一個愛擺架子的貴婦拉著他去參觀她的公寓，柯比意只看了一眼沒有裝飾的白牆，便揮手道別，說：「女士，你房子裡的牆壁不會說話，晚安。」

某日，兩位紐約頂尖畫廊代表來見柯比意，在還沒看他的畫之前，他們就開始討論要用什麼樣的宣傳標題，像是「偉大的瑞士天才建築師，來紐約設計聯合國總部，也創作繪畫！」柯比意聽到了以後，冷冷地開門請他們離開。他不拘泥於交友的對象，從法國馬賽的市長，到小城裡的漁夫，或是薩丁島上的石匠都是他的朋友——我的表兄弟薩瓦多（Salvatore Bertocchi）甚至到柯比意晚年的時候，每週日還會與他共進午餐。

柯比意多層面的藝術創作者身分：建築、繪畫、詩人、出版者，無法被同時代的世人完全理解，或許是因為這麼多的熱情以及才華都聚集在一人之上，他也不吝於在各個領域中盡情發揮，

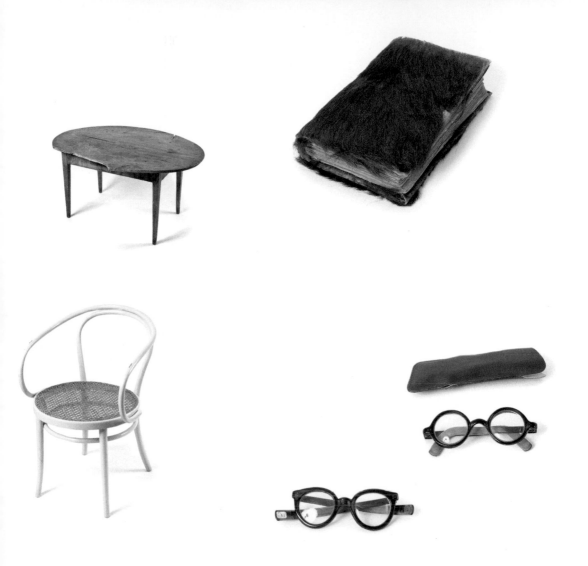

柯比意的愛用品：眼鏡、菸斗、桌子、椅子及用愛狗的毛皮做成的書皮。

所以被視為違反人人平等規則的一種威脅。柯比意從年輕時開始每天必定花半天的時間在繪畫上面，他持續地尋找新的造形，有著一股前衛藝術運動中少見的專注力。他對於藝術的態度很嚴苛，對自己、對同儕藝術家亦然。因為他的法式作風，佐以熱誠、情感、感受，還有知識分子分明的條理，成就了他的藝術。而這些特質確實不同於有些放縱、武斷、無償的當代藝術潮流。柯比意知道如何解讀那些重複出現的造形、形式，以及如何將其轉化為世界共通的語言，因此他更無時無刻地為藝術及建築把持著繼往開來的任務。

柯比意的生活與創作紀事

布拉塞

　　我與柯比意夫婦的相識，是在1932年時，於共同的友人雷納爾（Maurice Raynal）所舉辦的晚宴上。雷納爾當時是年輕的詩人兼美術評論家，他自1905年以後，就是畢卡索的支持者。我一走進他位於巴黎蒙帕納斯的寓所，就看到牆上掛著大幅的立體派畫作，看得出來他與畢卡索的交情匪淺。此外，關於畢卡索的最早研究論文，亦是雷納爾撰寫的，於1921年出版。雷納爾與立體派的關聯，還不僅止於文字面，甚至也包括經濟面，據畢卡索的情人奧莉薇（Fernande Olivier）的說法，他「把剛從父親繼承到的財產，很大方的一下就花光了」。

　　雷納爾是藝文界的贊助人，許多在蒙馬特山丘的窮畫家或詩人，都受過他的照顧。例如被喻為「詩王」的保羅‧福爾（Paul Fort），雷納爾為了幫他創立「詩與散文」，資助了多達10萬法郎。雷納爾夫婦常以餐會招待老朋友，也邀請新的朋友。我正是因此而成為餐會的一員。晚餐時，我坐在詩人雅各布（Max Jacob）和畫家勒澤（Fernand Léger）的中間。勒澤原是建築師，與柯比意已相識十多年，也很積極的支持柯比意。當柯比意尚不太為人所知時，勒澤就到處去演講，向大眾介紹這位革新風格的建築師。

柯比意於馬丁岬
（右頁圖）

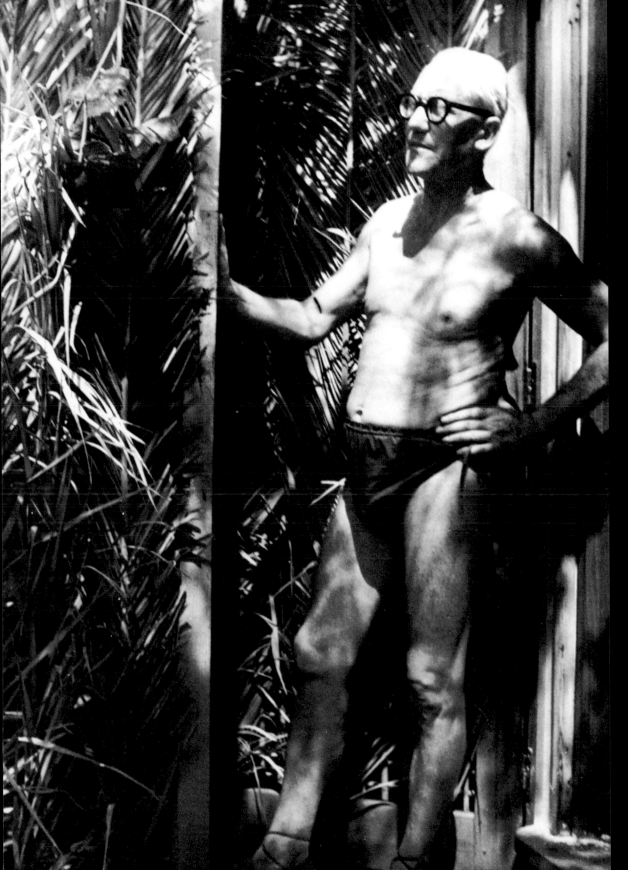

我認識柯比意的時候，他才與風姿綽約的摩納哥女子伊芳·嘉莉（Yvonne Gallis）新婚不久。她有一雙明亮的黑眼睛、一頭濃密的棕髮、窈窕的身材，說起話來健談而坦率。她的本名原有個「維多莉亞」（Victorine），但她嫌這名字太舊式，所以寧可大家稱她伊芳。至於這位建築師，則是在1920年時，就用筆名勒·柯比意（Le Corbusier）取代了本名查爾·艾德華·詹努勒-葛利斯（Charles-Edouard Jeanneret-Gris）。這是借自家族中從法國阿爾比遷到瑞士侏儸地區的一位先祖的名字。其實即使是他最熟識的朋友，也幾乎不知道他的本名。他與妻子或親友之間，也都是用勒·柯比意（Le Corbusier）或柯比意（Corbusier）來稱呼。

在45歲就全球知名的柯比意，已有四十多件建築作品。例如，裝飾藝術博覽會的《新精神館》（Pavillon de L'Esprit Nouveau, 1925年）、莫斯科的中央工聯大樓（Tsentrosoyuz, 1929年）、巴黎的救世軍收容中心（1929年）、巴黎市立大學瑞士學生宿舍（1930年），還有1923～1924年為雙親在瑞士雷曼湖旁的沃韋（Vevey）建造的萊克別墅（Villa Le Lac）等等。他為了讓年邁的父母居住得更舒適，特別在萊克別墅做了許多細心的設計，他的母親也在此處慶祝百歲壽辰。1962年，這棟建築被指定為具有歷史性的建築，作為柯比意美術館。

1932年的柯比意，仍有許多件充滿野心的作品在構思，包括住宅建築、別墅、大型建築，如巴黎現代美術館、日內瓦世界博物館、莫斯科蘇維埃宮、日內瓦國際聯盟總部、史特拉斯堡議會廳等等。另外還有大膽的都市計畫案，共多達65項以上的計畫！尤其是他為各個大城，如巴黎（1925年）、烏拉圭的蒙特維多、巴西的聖保羅、里約熱內盧（1929年）、阿根廷的布宜諾斯艾利斯、哥倫比亞的波哥大、阿爾及利亞的阿爾及爾（1930年）等進行的都市計畫案，迄今在建築界依然無人能相企及。

某日，柯比意邀我去他家吃飯，他們夫婦倆住在雅各布街。造訪之前，我猜想他的住宅必定有很氣派的大門、外牆上打著光的超現代風建築，或許就像他為大富豪貝斯特古（Charles Beistegui）、巴黎立體派畫家歐贊凡（Amédée Ozenfant）、雕刻

家李普西茲（Jacques Lipschitz）或是其他許多知名人士設計的建築類型。沒想到那是棟老房子，裡頭的家具又多又亂，還擺滿了像是仿冒品的骨董，看起來就是不太用心照料的住家。即使是建築師專用的大桌子，也因為擺了過多的雜物、書本和資料，連要畫個設計圖或寫字，也只能騰出一塊很侷促的空間。我甚至懷疑這棟老屋子究竟是否附有浴室了。柯比意夫人對我說，他們自1917年起就住在這個位於巴黎聖日耳曼區（Saint-des-Prés）中心的住宅，她非常喜歡這個房子，有她喜歡的田園風百葉窗，窗外的小庭院種著樹，清晨時分可聽到小鳥們在樹梢上歡快的歌唱。

　　「你知道嗎，布拉塞，」某日柯比意夫人淚眼汪汪的對我說，「我們不得不搬出雅各布街的房子了。柯比意老是用尖酸的話嫌棄那房子……。他說他要住在『柯比意式』的住宅裡。他在努吉塞大街（Nungesser-et-Coli）的摩利托（Molitor）游泳池旁，蓋了一棟房子。他竟然蓋了附屋頂花園的八、九層樓建築。我去那邊看了以後，簡直想不到他會要我們住那種地方！根本

家具三視圖，1928年繪。（所有家具皆和Pierre Jeanneret、Charlotte Perriand合作）（左下圖）

柯比意　旋轉椅　1928
72.7×62.5×55.5cm
Vitra設計博物館收藏
（右下圖）

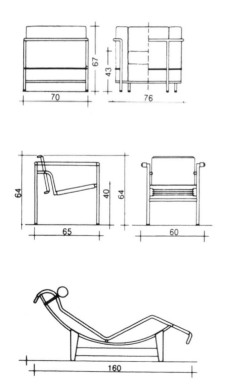

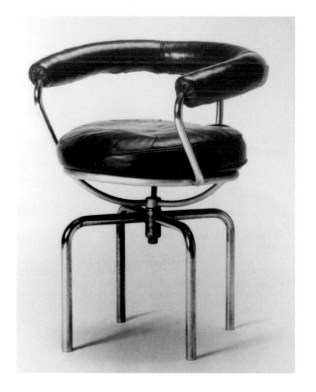

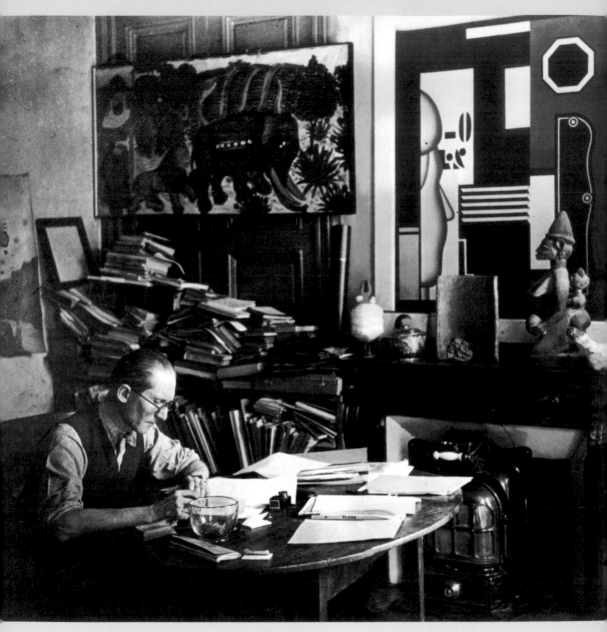

柯比意於巴黎的公寓中，約1920年攝。　布拉塞攝影

是醫院、解剖室嘛！我絕對沒辦法住慣那種地方。那裡離奧特魯（d'Auteuil）太遠了，要到聖日耳曼區也不方便⋯⋯我從6歲起就一直住在這裡了耶⋯⋯」

他們是在1933年搬家的。雖然柯比意夫人費了好多年才適應那棟房子，但在建築師這方面倒是對此十分滿意。他尤其喜歡九樓工作室不加粉飾的石牆，他稱那是他「每天見面的朋友」。他們這棟新居光線明亮、通風良好，我偶爾會去拜訪他們。我們共同的友人皮埃爾夫（Francois de Pierrefeu）子爵也住在同一棟建築裡。

有時候我也會去塞布爾街35號柯比意的工作室探望他。那裡原本是耶穌會的古老修道院，但他在1922年時重新整修過。自1945年起，此地成為「建築師們的工作室」（ATBAT），出入的成員包括他的堂弟吉瑞納特（Pierre Jeanneret），亦是一位建築師，以及每年變換的設計師團隊，而他本人在此一直工作到過世為止。

1952年8月，我和柯比意夫婦到蔚藍海岸的馬丁岬（Roquebrune-Cap-Martin）共度了一整天。他倆很喜歡那裡的「海星亭」。在馬丁岬的小小車站旁、巴黎通馬丁岬山線的公路下一座岩石山上，有一間由金合歡、爵床、尤加利樹環繞的小旅館。雖然他曾於1938年在游泳時遭遊艇的螺旋槳捲入而發生意外，但他幾乎每天都會到這裡來。

我抵達的時候，伊芳叫著對我說，「布拉塞，你來幫我作證！我先生要把我關在屋子裡。你看！他要讓我睡在便器的旁邊⋯⋯。二十年了還過著像個流浪漢，我一直忍耐他的隨興，說起來都沒人相信！」

至於柯比意這方，則是這麼解釋的。「我很喜歡這個地方。我想在這裡蓋一個小小的家。有一次，我問旅館主人羅伯特・盧貝塔，可不可以賣一塊地給我，讓我能在這兒蓋一間小房子。我一邊和他商量，一邊就把設計圖畫出來了⋯⋯。全部要用木頭建造。」

柯比意對他這間小小的住宅十分得意，就像他談他發明的模

矩、設計的印度香地葛政府建築，或是最早的集合住宅、從馬賽開始的「光輝城市」一樣。

「建造小屋的構想，是在乘船旅行的那兩週時間想到的。我的船屋大約長寬各3公尺，連同廁所和浴室，只有15平方公尺。地方不大，但是能放兩張床、洗面台、鏡子、桌子、折疊椅，還有掛鉤、抽屜、浴缸、電視機、便器、電話、毯子，當然還有電燈。充分利用空間，連1平方公分都沒浪費！雖然就人的尺度來說居室空間很小，但是應有的機能都已完備。馬丁岬的小屋，比那個奢侈的船屋又小了一點，長寬各3.66公尺，全部只有13.5平方公尺。來參觀的客人，會忍不住皺眉頭的是在屋子的正中央擺著便器。不過那可是工業生產最美的一項物品呢……」

「美國加州的大攝影師韋斯頓（Edward Weston）也和你有同樣的感覺。」我回答。「他說他認為便器就如同『勝利女神之翼』雕塑一樣美麗的事物。」

「如果有臭味怎麼辦？」我問。「簡單嘛，把它面向的兩扇窗打開，立刻就會有海風吹來。你看……」他一邊笑著，一邊推著前方的鏡子，於是就出現面向大海，沒裝上玻璃的瘦長型窗子。

我們想去游泳，便往下走去海邊。游泳後，我們坐到一處有波浪拍襲的岩石上，柯比意說，「我今年65歲了，體力還不錯。就在幾週前，我一百公尺還能跑20秒呢。不賴吧？不過醫生‧聽我說，就嚇得大叫。他說『你瘋了嗎？你已經65歲了，血管狀況可不能比年輕人！如果運動太激烈，血管會破的。要知道自己的年紀……。不能讓心臟受太大的刺激……』所以現在我每天只游30分鐘，其他的運動都停掉了。」

不過，只有那天聽到柯比意的話是不夠的。他對我這個唯一的聽眾，將他自己一生的重要大事錄，用快捷而有力的筆跡，寫在數張紙上給我。奇妙的是，被他寫下最早的事，是1907年去造訪位在佛羅倫斯近郊的加魯佐（Galluzzo）艾瑪修道院。他為我寫下的注記是「個別與集體的調和」，這其實是他建築設計的基調。在那之後的半世紀，為多明尼克修會建造的拉圖瑞特修道

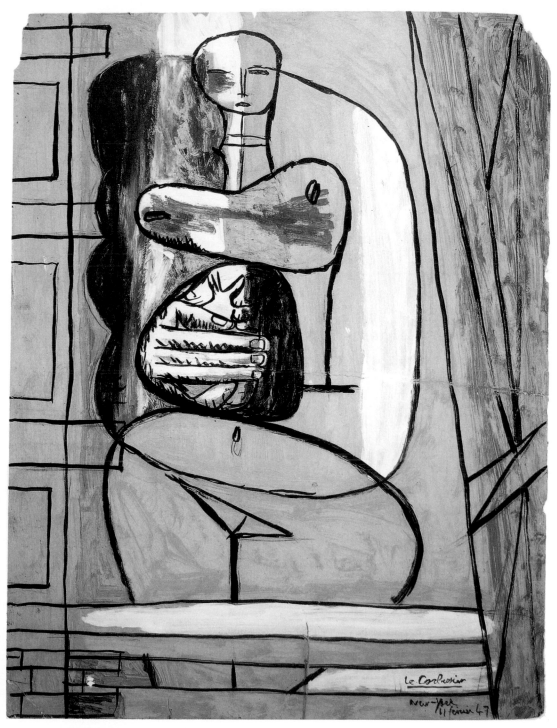

柯比意　**一扇窗前的女子**　1947　水粉畫厚紙板

院（The Convent of La Tourette, Eveux-Sur-Arbresle），有這個特質；1925年在裝飾藝術博覽會上推出的莊園住宅計畫，也可發現此一基調。

「這座猶如山丘上裝飾物的修道院，對我來說是一個啟示。它具有現代都市的印象。每間屋子連著一個小小的院子，眺望窗外的感覺很舒服。以集合住宅來看，還能想像得到比這更妥善、更愉快的例子嗎？當時我已經20歲了。拜訪這間修道院後，一邊在餐廳裡吃午餐，一邊在菜單的內頁畫下它的平面圖。我們活在這個工業時代，想要擁有一個屬於自己的小房子都很困難，所以我一直在思索如何能符合多數人的居住建築原理。我的別墅也和艾瑪修道院一樣，在每一層樓都有幾間連著院子的獨立式小屋。」

「這麼說來，那可以算是你最早出現的集合住宅囉？」

「可以這麼說。1922年時，這個構想就很完備了。大約與『住宅是一部居住的機器』的想法出現在同一時期。雖然在說法上差不多，但意思上有些不同。『住宅是一部居住的機器』，我想表達的是什麼呢？是指住宅擁有最單純、最優良的機能、設備和效率的意思。」

柯比意也談到他在1922年於巴黎秋季沙龍（Salon d'Automne）發表的「三百萬人當代城市計畫」。

「關於未來都市計畫方面，所有主要的概念都呈現在裡面了。藉由可容納兩千人的摩天大樓，使市中心過於擁擠的現象得以舒緩——到了今天，還是發現一些弊害——固然解放了地表的空間，另一方面卻使人口密度大幅增加。雖然如此，不過保留了更多的空間給綠地，交通上也更便利。這同樣是從客輪上獲得的靈感。客輪可以算是集合住宅的原型，所有生命所需的必要事物都很完備的納於其中，它可以讓兩、三千人都很規律的營造有組織的家庭生活。另外，從客輪上的各個樓層，我連想到街道門牌的概念。每條街道都有名稱，所以就能為公寓房子編上門牌號碼，正如「光輝城市」一般。

「1937年巴黎萬國博覽會的『新時代』樓閣，並不是要表達

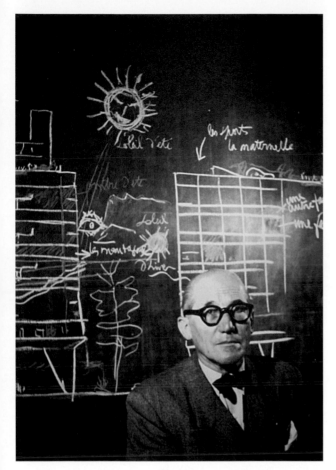

柯比意於工作室黑板前解釋「集合住宅」的概念。

某個時期吧？」我問。

「沒錯，我會用那個名稱，是因為那是我第一次在建築物上運用大量的顏色。我在牆壁用了強烈的紅、綠、深灰、藍，天花板是鮮豔的黃色，碎石是明朗的黃。」

柯比意忽然把話題轉到法國被德國占領的1942年。

「那是我的生涯中很重要的年份。在那一年我有了模矩的想法。我一直想著是否能在符合人體尺寸的觀點下，為建築、家具、機械操作上訂定出普遍而適用的尺度。我設想的是6英吋（183公分）高的人在空間所占的尺寸。我再三研究之後，採用了43、70、113公分的三個數字。最後兩個數字相加是183，三個加起來是226。於是，加減後就成了黃金分割。但我沒有把這個發明申請專利，而是讓它成為公共的財產。我的模矩在全世界被廣泛運用，我看到大家的反應很熱烈，就覺得非常滿足⋯⋯」

我們再次跳進大海，游了一會兒，在一塊岩石上休息。兩人沉靜了一段時間，柯比意坦白的對我說，「剛才提到我期望看到人們滿意的回應。其實，雖然我的想法已經有一些能夠具體實現了，但在我心裡沒實現的想法還堆積如山啊！在人的一生中，總是不得不面對各種接連不斷的嚴酷考驗！我遭受的打擊，真是一言難盡。我提出的計畫，幾乎都會惹起激烈的反應，有人刻意侮辱、有人說我是野人、說我是瘋子、狂徒、冷血動物，有人說我是破壞傳統論派的人，也有人說我是反基督教者。有人指責我是列寧的走狗，但也有人藉推動資本主義的名義來論罪。尤其在批評我是破壞者方面，有位建築師曾對我這麼說，『每次看你的

計畫案，都會分割窗玻璃。』的確是沒錯。不過，不論是住家還是都市，他就像大多數的建築師一樣，只能就那些微不足道的改革來與我爭辯。處在這個工業時代，我們必須脫離所有的建築傳統，面向一個全新的環境。這正是我一直在從事的方向，但也總是引發人們震驚或憤慨的情緒。所幸的是，對我來說能稱得上對手的，沒有幾個人。人們看到我的建築，第一個反應一定是很困惑，覺得從沒看過。由於每個面向都是新的構成，於是就成了問題。窗戶改用玻璃，牆壁改成隔間，家具改成擱板和置物箱。原本的地下室，成了架空底層的樓面；屋頂變成了空中花園。這個世代的人，必須習慣不再生活在幽暗的穴洞，而是往高樓居住；不再置身塵埃和污濁，而是獲得陽光和空氣。不過，我以建築師觀點提的想法，總是讓許多人蹙眉頭……」

他越說越激動，不像他平日一慣的冷靜。他繼續說，「當然了，這種攻擊的言論，也會發生在畫家、雕刻家、作家、醫生的身上。不過，發生在建築師間的情形，我可以保證，絕對超乎你的想像！那些傢伙採取哪些陰謀的手段、作法之低劣、態度之殘忍，完全是你想不到的！為了得到標案，簡直要斬你的頭才善罷甘休。我也清楚，那畢竟事關龐大的金錢利益！」

「不過，也有正派的人吧！像是奧古斯特‧貝瑞（Auguste Perret）……」

「你是說奧古斯特‧貝瑞？我來跟你說他這個人！我曾是他的學生，從他那裡學到鋼筋混凝土的知識。他的長處我是很清楚，不過，他實在是個太固執、太老派的人。事實上，他雖被稱作『現代建築之父』，不過他完全沒有作鋼筋混凝土的真正能力。更別說他的勒蘭西（Le Raincy）教堂、勒阿弗爾（Le Havre）的都市計畫，根本糟透了！還有那座亞眠（Amien）的高塔，真是人類可以想像到最怪異、最可笑的東西！根本是塞著金錢和材料的瓦礫山，太瘋狂了！你知道嗎？奧古斯特‧貝瑞，「我敬愛的老師」，可以說是我最痛恨的敵人。對我「光輝城市」的評選委員們大力提出反對意見的，就是他！他還真是非常熱心呢，還一再的說，『在我黑色的眼眸裡，是沒法讓這樣破爛的東西造出來

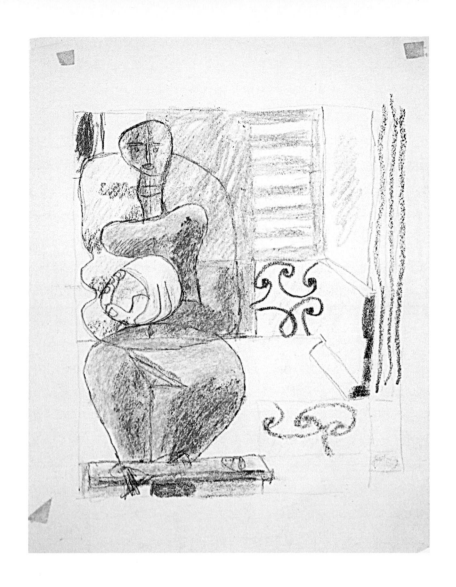

柯比意
一扇窗前的女子習作
鉛筆粉彩畫紙

的⋯⋯。」貝瑞啊貝瑞老兄，還在緊緊抱著落伍的學院主張。他
是真正的拜金主義。可悲的是，政府官員們都只聽學院派會員的
論調。貝瑞老是表現得好像他的判斷絕不會錯誤一樣。就因為公
家的標案都被他們插手介入，所以⋯⋯」

　　「雖然這樣，可是你的『光輝城市』的建設不是也得到成功
了嗎？」

　　「是呀，但是我都65歲了，才得以第一次自由的表現在法國
的公共建案。你認為我是託誰的福？是復興大臣皮特（Claudius

Petit）。他對我的構想完全信任。他也要在費米尼（Firminy）造另一個『光輝城市』。那是在聖艾提安（Saint-Étienne）附近的工業都市，他是那裡的市長。皮特之於我，就像巴塞隆納的奎爾（Güell）男爵之於高第。不過，你還記得國際聯盟總部的建案嗎？真是讓我非常失望。377個建築事務所一起參加競圖，如果把所有的設計圖全部連起來，長達14公里呢！結果，最優勝的團隊是我的建築事務所！既然審查委員和專家都把我們評為第一名，總部的建案當然要交給我們。可是，學院派又插手了，真是多虧奧古斯特‧貝瑞的幫忙，我們就被趕出國際聯盟了！雖然裡頭也有許多人士表達反對意見，但我們的計畫最後還是被退回來了。你認為是為什麼嗎？難道是不能架空底層嗎？架空底層的樣式不是老早就有了嗎？人類不知何時就已懂得用這種聰明的作法了。現代人是靠著鋼筋水泥，所以能展現新式建築的偉大成果。這與固著在地面上的石屋相比，可是跨了一大步呀！就像商店櫥窗的陳列品擺在台子上一樣，架空底層使建築物立在空中，讓它下面的空間完全空出來，地面部分可以自由使用，要通行也可以，要停車也可以，種花蒔草也沒問題。自1922年起，我在海邊的別墅就是採架空底層的型式。他們看我是革命家，但我不過是從舊有的東西學來而已。我的革命式想法，其實是從建築的歷史中汲取而來。1929年我完成莫斯科中央工聯大樓的建築後，蘇聯人也對我設計架空底層的樣式激烈的反對，不過我拿證據給他們看，就建築方面，底層架空不論在住宅或是都市建設，都會是未來的趨勢。我相信再過五十年，所有的建築都會採取底層架空的樣式。算了，再把話轉回國際聯盟總部。我們工作團隊的努力成果在日內瓦會被抹煞，完全不是在公平正義下受到的對待，而是有心人士搞的鬼。後來得標的團隊，是由四個建築師共同合作提出，符合學院派口味的建案。看他們設計的柱子，弄得那麼花俏，不過就是裝飾效果而已，除了緊扣著那些陳舊又偏狹的設計觀點外，我看不出還有什麼東西……」

「那麼，紐約東河那邊的聯合國總部如何呢？」

「那個情形也差不多！花了十四個月進行計畫，1947年3月

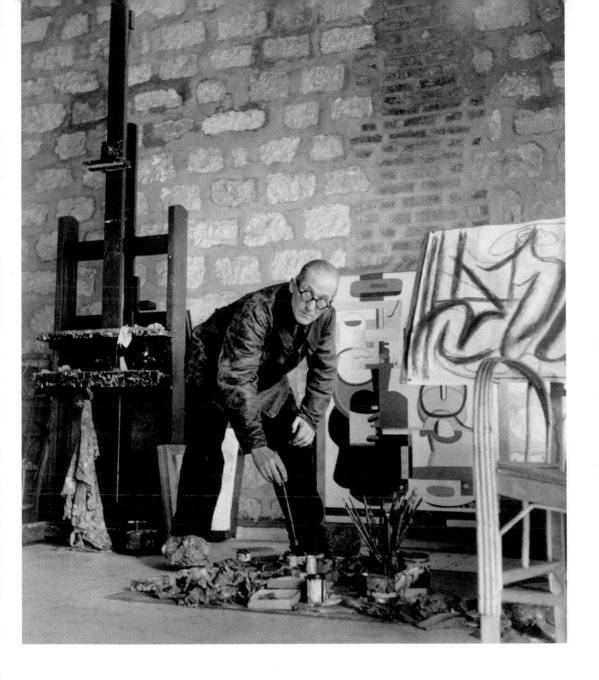

柯比意於巴黎的工作室

提出的方案23A是：兩百公尺高的祕書處大樓、聯合國大會的會議廳，以及一幢各國使節聚集的大樓，建築周圍是開放的綠地空間。由於紐約市沒有什麼自由的空間，所以只能很局促的作分隔。中央公園實在是很漂亮，不過太大了。只有在它四周的高級飯店和大樓住家，才能享受那片綠意。如果高樓大廈採取底層架

空的設計，則下方的土地空間就可以自由的運用，作為交通或是種植物都好。如果交給我做的話，我會讓曼哈頓中心的土地完全解放，留給行人和綠地，然後讓汽車都在一百公尺高的高架橋上通行。基本來說，我的方案23A就是以解放紐約的土地為首要目標。我想把現代都市計畫的新元素帶進東河。也就是所謂的『太陽＝空間＝綠』。」

「那時候，你提的計畫得到評選的優勝獎吧？」

「沒錯。評選委員的評論是『兼具格調與美觀，毫無疑義的發揮效能』，所以接受了。那時候看起來就要採用我的設計了，不過這次顯然又是衝著我來。美國人使盡各種手段，要把我排除在外。他們只想在這個建案上，完全獨占精神上和物質上的利益。他們的作法實在太齷齪了，結果法國外交部長甚至還刻意走出來，守在外頭不讓我進去。這是實際的狀況。現在世人都認為聯合國總部大樓的草案是我構想，由我的友人——美國建築師哈里森（Wallace K. Harrison）建造完成，然後就再也沒人會提到柯比意了。」

雖然他已經是位成就斐然的大建築師了，但談起建築生涯的種種艱辛和打擊，仍然十分激動。不知不覺中，夕陽已經沒入蒙地卡羅的Tête de Chien巨岩後，冷冷的海風從科西嘉島的方向陣陣吹來。我們趕緊離開海邊，走進小屋，柯比意對我說，「我對這間小屋滿意極了，說不定我會在這裡終老……」

從馬丁岬的小路返家的途上，我邊思索他的話，邊想著這是多麼奇妙的事啊。這麼一位天才型建築師，他一生都致力為數千人打造光輝城市、為眾人設想「住宅是一部居住的機器」，但他本人的最大夢想竟不是居住在人口多的大都市，也不是在摩天大樓中，而是在地中海岸的偏僻岩山旁，只有13.5平方公尺大的小屋中孤獨的生活，才能讓他感到身心安頓。想起他最後的話語，我不禁感慨萬千，「說不定我會在這裡終老」，而事實上，他在說這話的13年後，即1965年，在馬丁岬游泳時結束了生命。伊芳則在我造訪的5年後過世的。鶼鰈情深的兩人長眠於馬丁岬一處優美的墓地。

柯比意年譜

Le Corbusier

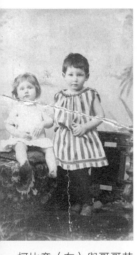

柯比意（左）與哥哥艾伯特（右）。

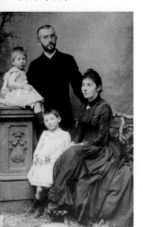

柯比意兩歲全家福，1889年攝。

1887	柯比意十月六日生於瑞士的法語區拉秀德豐，他的父親從事祖傳的手錶設計業，喜好爬山旅行，他的母親則是一位鋼琴家。他在家中排名第二，哥哥學習小提琴。
1902	十四歲。進入拉秀德豐美術學校就讀，學習版畫及雕刻。柯比意在都靈國際裝飾展上以一隻雕刻手錶獲獎，建立了自信。
1905	十七歲。在導師勒普拉特涅的引導之下，開始研讀建築相關理論。此時柯比意仍維持父母為他取的本名查爾斯・艾杜亞・詹努勒，直到1920年開始為《新精神》雜誌寫文章時，才取了「柯比意」為本名。
1906	十八歲。柯比意和夏帕拉斯，為拉秀德豐的富人設計兩棟建築，賺取人生的第一桶金。
1907	十九歲。美術學校畢業後，他和雕塑家萊昂・佩蘭（Léon Perrin）一同到義大利旅行，之後便到維也納住了六個月，目的是去看歐洲的一些傑出的建築與藝術。

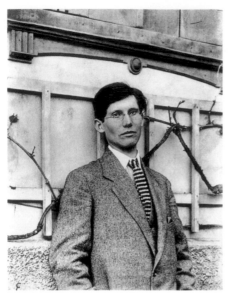

1908	二十歲。三月，他錄取了巴黎的貝瑞建築事務所，並工作了十五個月，期間曾到巴黎、浮翁（Rouen）及勒阿弗爾（Le Havre）各地的博物館參觀。初次接觸到貝瑞所使用的「鋼筋混凝土」建築手法。
	實現計畫：佛萊別墅（Fallet House）、賈庫美別墅（Jacquemet Villas）斯托茲別墅（Stotzer Villas）。
1910	二十二歲。柯比意回到拉秀德豐，承接零星的建築、裝飾設計案。美術學校聘請他研究德國的裝飾藝術，並撰寫《城市構築》。從1910年十月到1911年三月的期間，柯比意造訪了德國首都柏林，接觸當地著名的建築師貝倫斯、泰西諾的工作室，並認識了現代建築名師格羅畢斯、凡德羅。慕尼黑作家威廉‧里特提議他到東方旅行。
1911	二十三歲。在史學家克利普斯坦（Auguste Klipstein）的陪同之下，柯比意開始進行「東方巡禮」，他的所見所聞不定時地刊登在拉秀德豐當地的報紙上。
1912	二十四歲。他在拉秀德豐美術學校開辦了「新系

所」，設計了一系列家具，並且同時承接室內裝潢以及建築師的案件。

實現計畫：詹努勒・貝瑞別墅（Villa Jeanneret-Perret）。出版：《德國裝飾藝術運動研究》（Étude sur le movement d'art decorative en Allemagne）

1913　二十五歲。在蘇黎世的畫廊舉辦「石之語言」個展，展出一系列共十張水彩畫。

1914　二十六歲。旅行至柏維（Alsace-Lorraine）和萊茵蘭（Rhineland）等地，在科隆參觀德意志製造聯盟（Deutscher Werkbund）的展覽。認識工程師杜布瓦，以鋼筋混凝土的建築工法設計了「多米諾」住宅系統。八月，第一次世界大戰爆發。

1915　二十七歲。《城市構築》及另一本書《法國－日耳曼》的撰寫計畫歇止。

1916　二十八歲。設計「許沃柏別墅」（Villa Schwob），由拉秀德豐的電影院改裝而成。

1917　二十九歲。移居巴黎，創立了研究及宣導鋼筋混凝土建築法的社團，開設了第一個工作室。

計畫案：法國內地的兩處屠宰場、以及尼古拉斯・艾利蒙特（Saint-Nicolas d'Aliermont）工人宿舍。實現計畫：南法波當薩克（Podensac）葡萄園內的一座水塔。

1918　三十歲。創作了第一幅大型的油彩畫作〈煙囪〉。十二月，柯比意和歐贊凡在巴黎的湯瑪斯畫廊舉辦聯展。

出版：《立體派以後》（Apés le cubisme），與畫家歐贊凡合著。

1919　三十一歲。為工人宿舍畫了正式的建築藍圖（最終沒

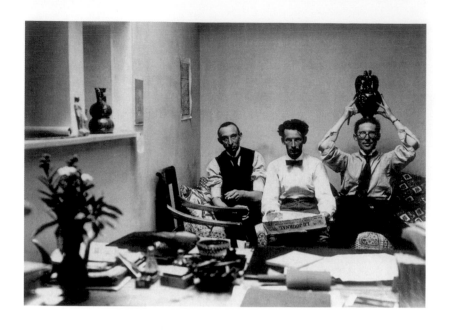

從右至左：柯比意、哥哥艾伯特、畫家歐贊凡於拉秀德豐自宅，1919年攝。

有執行）。

1920　　三十二歲。他和詩人保羅‧德梅、歐贊凡共同創立了《新精神》雜誌，決定採用筆名「柯比意」撰文。

實現計畫：雪鐵龍住宅（Maison Citrohan）。

1921　　三十三歲。在杜瑞（Druet）畫廊舉辦第二場展覽。和歐贊凡一同到羅馬旅行。

1922　　三十四歲。在巴黎秋季沙龍展，柯比意展出了〈三百萬人當代城市〉及〈大樓－別墅〉建築計畫。在巴黎的獨立沙龍展出大型畫作。柯比意和他的堂弟皮耶‧詹努勒（Pierre Jeanneret）共同開設了一間工作室，兩人的合作關係一直維持到1940年。

實現計畫：法國貝司紐住宅（Villa Besnus）。

1923　　三十五歲。為他的父母在日內瓦河畔設計了一幢小屋，於1925年完工。於羅森柏格經營的「現代奮力畫廊」展出。

實現計畫：巴黎歐贊凡住宅工作室（Maison-atelier du

柯比意與妻子伊鳳在
1922年認識，是柯比意
一生的摯愛。

peintre Ozenfant）、拉侯煦暨江奈瑞別墅（Villa La Roche-Jeanneret）。

出版：《走向新建築》（Vers une architecture）。

1925　　三十七歲。在巴黎裝飾藝術國際博覽會，柯比意開闢了「新精神」展示館，展出〈當代城市〉以及〈Plan Voisin〉等計劃的透視圖及模型。

實現計畫：雙親的家（Villa Le Lac）、「新精神」展示館（Pavillon de l'Esprit Nouveau）。出版：《都市學》（Urbanisme）、《今日的裝飾藝術》（L'art décoratif d'aujour'hui）以及和歐贊凡合著的《現代繪畫》（La Peinture moderne）。

1926　　三十八歲。柯比意的父親於四月十一日過世。德意志製造聯盟委託柯比意在斯圖加特「白院住宅」建築博覽會建造兩棟建築，為此他大膽提出了「新建築的五大重點」：底層架空、屋頂花園、自由平面、橫向的長窗、自由立面。

實現計畫：「庫克別墅」（Villa Cook）、「碧沙集合住宅」（Cité Frugès, Pessac）。出版：《現代建築年鑑》（Almanach d'architecture moderne）。

1927　　三十九歲。柯比意為日內瓦聯合國總部競圖提出的設計被拒絕，因此他特別在1928年出版了《房屋－宮殿》一書。

實現計畫：「斯坦別墅」（Villa Stein-de Monzie）、「白院住宅」（Weißenhofsiedlung）建築博覽會實驗建築。

1928　　四十歲。柯比意受委託在莫斯科興建「中央消費合作社」，這項計畫一直到1936年才完工。瑞士「國際現代建築會議」的運作讓柯比意有了新的發展舞台。於

布拉格及莫斯科演講。

出版：《房屋－宮殿》（Une Maison - un Palais）。

1929　　四十一歲。柯比意前往南美洲大學演講，曾到里約及
　　　　布宜諾斯艾利斯授課，講稿《Précisions》於1930年出
　　　　版。他設計了平價的鋼製房屋，並在巴黎秋季沙龍展
　　　　出家具作品。第二屆「國際現代建築會議」在法蘭克
　　　　福展開。

柯比意於第四屆「國際現代建築會議」的郵輪上，1933年攝。

1930　　四十二歲。九月十九日，柯比意正式成為法國公
　　　　民。十二月十八日，柯比意在巴黎與伊鳳（Yovonne
　　　　Gallis）結婚。為莫斯科做都市計畫，計畫的名稱為
　　　　「光輝的都市」。另外他也籌畫了在巴黎博覽會中展
　　　　出了「新精神」展館。

出版：《柯比意作品全集》第一卷。

1931　　四十三歲。與皮耶・詹努勒一同到西班牙旅行，後來
　　　　又走訪了摩洛哥、阿爾及利亞。三月，柯比意到北非
　　　　阿爾及利亞教課。他為「國際現代建築會議」的資助
　　　　家曼朵女士（Hélène de Mandrot）興建了一棟房子。

實現計畫：薩瓦別墅（Villa Savoye）。

1932　　四十四歲。柯比意推出了阿爾及利亞都市計畫。先前
　　　　為莫斯科所做的都市計畫提案被駁回。

於斯德哥爾摩、奧斯陸、哥特堡、安特衛普、阿爾及
利亞等地演講。

1933　　四十五歲。獲得蘇黎世大學榮譽博士。蘇黎士養老之
　　　　家、阿爾及利亞都市計畫未能被實現，而在斯德哥爾
　　　　摩、日內瓦、安特衛普的建案也遭受同樣的命運。第
　　　　四屆「國際現代建築會議」，會議的主題為「功能性
　　　　都市」。

1934　　四十六歲。柯比意搬進了巴黎南傑瑟－寇利街24號公

寓的七樓，頂樓也設計了自己的工作室，他在這裡一直住到晚年。於羅馬、米蘭、阿爾及利亞、巴塞隆納演講。他參觀了義大利杜林的FIAT工廠，以及濕地的新村落。開始為《Prélude》雜誌撰寫文章。

1935　四十七歲。首次到美國旅行，於波士頓、芝加哥、賓洲等地演講。此外，捷克之行，提議峽谷規劃案。認識了木匠師傅薩維納。路易‧卡雷在柯比意的家中策畫了一場原始藝術的展覽。

出版：《光輝的城市》（La Ville radieuse）及《飛行器》。

1936　四十八歲。二次造訪巴西里約，他和巴西建築師及一群青年合作，為健保及教育局設計建築案，並在1944年完工。他被受委託重建巴黎郊區Block no.6公寓翻修案及設計能夠容納十萬人的「大眾體育場」興建案。在中世紀古城維斯雷（Vézelay）的友人家中繪製壁畫。為當代紡織收藏家瑪莉‧卡托利（Marie Cuttoli）設計了一件掛毯。

1937　四十九歲。受封法國榮譽騎士勳位。主持第五屆「國際現代建築會議」，主題為「建築及休閒」。於布魯塞爾、里昂演講。

出版：《當教堂還是白色的時候》。

1938　五十歲。於蘇黎世美術館舉辦畫展，巴黎路易‧卡雷畫廊也為柯比意舉辦了展覽。為阿爾及利亞設計海岸摩天大樓。於馬丁岬友

柯比意於巴黎的工作室，約1937年攝。

人家創作壁畫。游泳時差點被船隻的螺旋槳擊中，傷勢嚴重，於醫院進行手術。

出版：《槍械和軍火？請不要！給我們棲身之所》（Des Canons, des munitions? Merci! Des logis, svp）、《瘋狂地域N°6》（Insanitary Zone N°6）。計畫案：「宏偉廣場」、「聖克勞德橋」興建案未能實現。

1939　五十一歲。獲得斯德哥爾摩皇家藝術學院的國外人士文憑。

出版：於《Le Point》雜誌上發表「新時代與都市化抒情感」一文。

1940　五十二歲。柯比意與皮耶‧詹努勒一同經營的建築事務所關閉，兩人分道揚鑣。柯比意與妻子度假小憩，除了為法國軍備工廠的建築藍圖做規畫之外，也設計了附帶的居住設施及鄰近的小學的重建計劃，後者是與設計師尚‧普維（Jean Prouvé）共同執行。

1941　五十三歲。一月，柯比意搬至法國維希居住，發現其中一些建築界的同仁與維希政府有連結。五月，他接下了「住屋與建造研究委員會」的臨時籌備委託。

出版：《四條道路》及《巴黎的命運》。

1942　五十四歲。七月，柯比意離開了維希。正式到阿爾及利亞與當地政府官員會面。

出版：《人的房子》。

1943　五十五歲。出版：《雅典憲章》（La Charte d'Athénes）及《與建築學生的對話》。

1944　五十六歲。納粹德軍被擊敗，法國解放，柯比意成為反抗軍所組成的「國民建築師陣線」的都市計畫協會會長。八月，柯比意重新開設了建築事務所。

柯比意與愛因斯坦合影，1946年於美國紐澤西普林斯頓。（右頁圖）

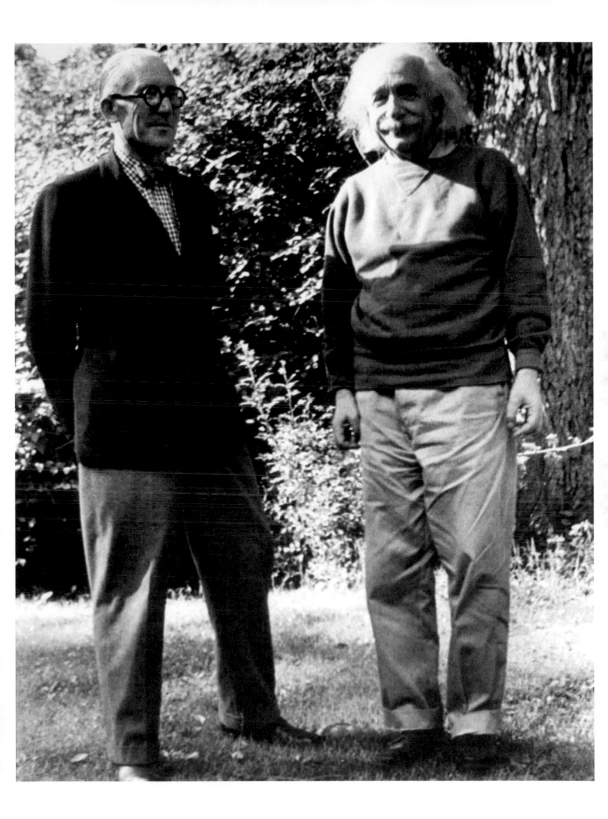

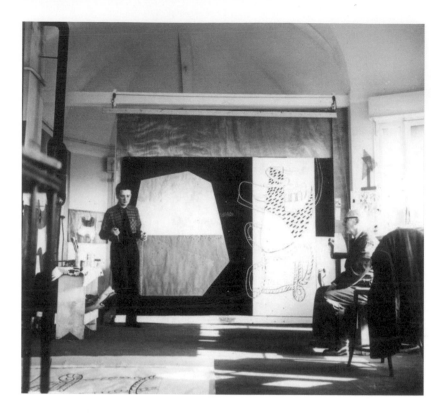

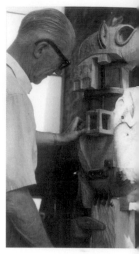

柯比意與雕塑作品，
1950年攝。

柯比意與羊毛紡織掛毯
的製造者討論生產的成
品，1948年攝。

1945	五十七歲。多件都市重建計畫案，皆未被實現。第二次走訪美國。
	出版：《人類的三大建設》（Les trios établissements humains）。
1946	五十八歲。開始了馬賽公寓的建築計畫。和布列塔尼的木匠薩維納合作第一件雕塑品。
1947	五十九歲。聯合國聘請柯比意成為紐約會議總部的建築顧問。第六屆「國際現代建築會議」在英國展開。
1948	六十歲。在美國舉辦多場展覽，包括紐約、波士頓、底特律、舊金山等地的畫廊及當代藝術中心展出了

柯比意於度假小木屋
前，就此可了解木屋的
尺寸及寬敞。

畢卡索前往參觀馬賽公
寓的建造工程，1946年
攝。

柯比意的作品。他設計了第一件織毯作品，與皮爾‧
包登（Pierre Baudouin）合作。在巴黎建築事務所工
作同仁的要求之下，柯比意為辦公室創作了壁畫。

出版：《空間的新世界》。

1949　　六十一歲。和哥倫比亞政府簽定波戈大都市化研究合
約。畢卡索前往馬賽公寓參觀，與柯比意見面。設計
位於馬丁岬的渡假別墅。

1950　　六十二歲。計畫案：印度政府委託柯比意在北部的昌
地迦（Chandigarh）設計新的都市中心。開始興建廊
香教堂、馬丁岬渡假小屋。出版：《阿爾及利亞詩
歌》（Poésie sur Alger）、《黃金模矩I》、《阿爾及
利亞之詩》、《馬賽公寓居住系統》。

1951　　六十三歲。二月十八日，首次印度之行，實地走訪了
昌地迦及阿默達巴德（Ahmedabad）二地。十一月，
二次走訪印度。第七屆「國際現代建築會議」。於美
國哥倫比亞波戈大演講。他米蘭三年展發表「黃金模
矩」演說。於紐約現代美術館展出。於紐約靜養，和
義裔美籍藝術家卡斯坦提諾‧尼沃拉一同創作沙雕、
壁畫。為巴黎聯合國科教文組織設計的總部遭拒。柯
比意完成昌地迦都市計畫的藍圖，以及相關公共建設
的建築草圖，包括「張開的手」紀念碑。開始興建議
會堂、高等法院、美術館、秘書處。

柯比意及妻子伊鳳於小
木屋鄰近的餐廳與當地
友人用餐。（下圖）

從小木屋裡看柯比意，
1950年代攝。（右下
圖）

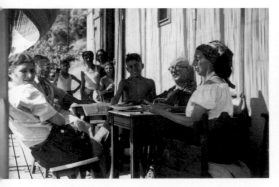

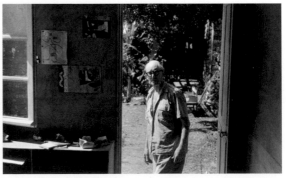

1952	六十四歲。三月，第三次印度之行。他為昌地迦設計的執政者宮殿最後並沒有被採納。

六十四歲。三月，第三次印度之行。他為昌地迦設計的執政者宮殿最後並沒有被採納。

十月十四日，馬賽公寓正式動工。

實現計畫：「南特公寓」（Unité d'habitation du Rezé-les-Nantes）。

柯比意與〈女子〉雕塑，1953年攝。

1953 六十五歲。受聘為聯合國科教文組織的建築案顧問，除了柯比意之外，另外四名顧問也是享譽國際的建築名師：格羅畢斯、布勞耶（Breuer）、馬克利烏斯（Markelius）以及羅傑斯（Rogers）。第九屆「國際現代建築會議」於南法的普羅旺斯舉辦。在巴黎現代美術館舉辦展覽。

1954 六十六歲。他設計了印度磨廠工人協會的建築，以及籌畫巴黎都市博覽會的展出。十一月日本之旅，承接了日本東京西洋美術館的建築案。

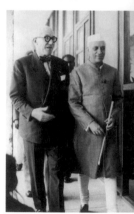

柯比意與印度總理於昌地迦高等法院落成典禮上合影，1955年。

1955 六十七歲。獲頒瑞士聯邦科技學院榮譽博士。印度昌地迦高等法院落成典禮。

實現計畫：廊香教堂（Ronchamp），賈伍爾住家（Jaoul Houses）。

出版：《幸福的建築，都市計畫乃關鍵所在》（L'Architecture du bonheur - L'urbanisme est une clef）。

1956 六十八歲。於法國里昂辦展覽。

實現計畫：印度薩拉海別墅（Sarabhai House）、秀丹別墅。

出版：《直角之詩》（Le Poéme de l'angle droit）及《模矩》。

1957 六十九歲。他的妻子伊鳳十月五日在巴黎過世。大型

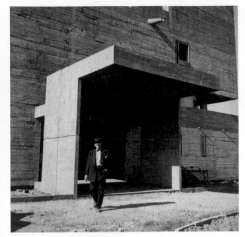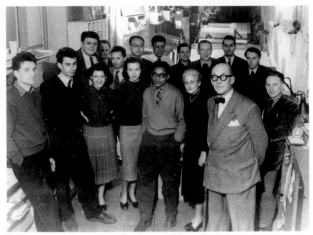

柯比意於昌地迦秘書
處落成典禮，1958年
攝。（左上圖）

柯比意於巴黎的建築事
務所，1956年攝。（右
上圖）

的柯比意回顧展「十個城市」，於蘇黎世、柏林、慕
尼黑、法蘭克福、維也納、海牙、巴黎等地展出。成
為拉秀德豐的榮譽市民，於拉秀德豐裝飾藝術美術館
展出。成為丹麥哥本哈根皇家藝術學院的院士。獲頒
法國藝術與文學司令勳章。

出版：《來自建築的詩篇Von der Poesie des Bauens》
及《廊香教堂Ronchamp》。實現計畫：以及柏林居
住系統、巴黎城市博覽會的「巴西館」、拉圖瑞特修
道院，柯布墓園。

1958　　　七十歲。美國之旅。九月十二日，瑞典頒發「文學與
藝術」文憑給柯比意。獲得布魯塞爾國際博覽會榮譽
獎。柯比意受委託規畫在布魯塞爾的國際博覽會中的
菲力普斯展館。與電子音樂家合作在展館中架設〈電
子詩〉（Poème Electronique）的音樂裝置藝術，並且
參加都市中心的規畫競圖。

實現計劃：昌地迦的秘書處、柏林居住系統。

1959　　　七十一歲。獲得劍橋大學榮譽博士學位。將柯比意的
建築作品「薩瓦別墅」列為文化保護資產的國際連署

行動展開。印度之旅。為德國的壁紙公司設計圖案。

柯比意於寫字桌前，
1959年攝。

實現計畫：費米尼集合住宅單元（Unité d'habitation in Firminy-vert）、東京國立西洋美術館。

1960　七十二歲。柯比意的母親於二月十五日去世。

實現計畫：十月，從1953年即開始著手設計的「拉圖瑞特修道院」正式完工。

出版：《耐心研究工作室》（L'Atelier de la Recherche Patiente）。

1961七十三歲。柯比意獲頒國家功績司令勳章。獲頒哥倫比亞大學榮譽博士。獲頒美國建築協會金獎。經常走訪費米尼，為聖皮耶教堂做建築習作。為昌地迦

柯比意於法國榮譽軍團大十字將軍勳章授勳典禮上，1964年攝。

高等法院設計了一系列的壁畫習作。以「張開的手」
做為基本藍圖，為倫敦的餐廳設計餐具。於蘇黎世以
及斯德哥爾摩舉辦展覽。

出版：《奧塞，巴黎1961》（Orsay – Paris 1961）。

1962　七十四歲。參訪巴西，籌畫巴西法國大使館。於巴黎
現代美術館舉辦回顧展。開始興建昌地迦的議會堂、
興建費米尼居住系統。海蒂威柏（Heidi Weber）委託
柯比意興建蘇黎世「人類之家展覽館」，該項計畫於
1967年完工。

實現計畫：哈佛大學卡本特視覺藝術中心（Carpenter
Center for the Visual Arts）。

1963　七十五歲。受頒翡冷翠黃金獎章。獲得榮譽軍團大將
軍榮譽頭銜。受頒日內瓦大學榮譽博士學位。美國哈
佛大學的卡本特視覺藝術中心正式啟用。於翡冷翠舉
辦展覽。

1964　七十六歲。法國文化部長委託柯比意興建「二十世紀
博物館」，並頒發榮譽軍團大十字將軍勳章給柯比
意，柯比意在自己的工作室裡受勳。規劃整修威尼斯
醫院的建築案，擔任巴西法國大使館電子計算機中心
興建顧問。在蘇黎世以及拉秀德豐舉辦展覽。

1965　七十七歲。更新了昌地迦「張開的手紀念碑」的習
作。波士頓建築協會頒予柯比意榮譽獎章。在費米尼
興建的文化中心完工，而鄰近的居住系統於1967年完
工，運動場則是在1968年完工。八月二十七日，柯比
意在馬丁岬游泳時過世。法國文化部長九月一日，
在法國羅浮宮東端的卡利庭院（the Cour Carrée at the
Louvre）為柯比意舉辦追悼儀式。柯比意在馬丁岬的
墓園下葬。

出版：《廊香教堂文字與繪畫》。

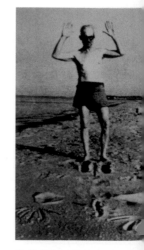

柯比意在沙灘上畫圖

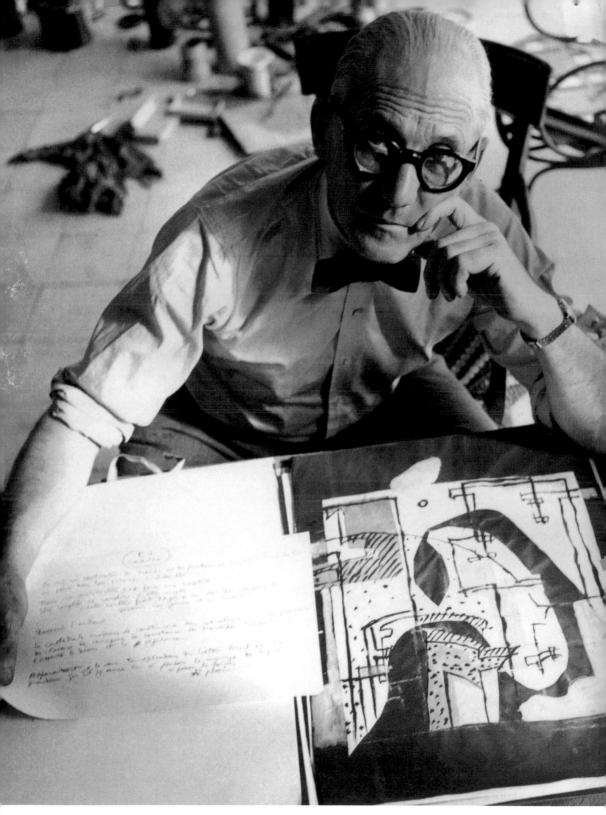

柯比意與畫作，1960年代攝。

國家圖書館出版品預行編目(CIP)資料

柯比意：現代建築與純粹主義大師 / 何政廣主
編. -- 初版. -- 臺北市：藝術家, 2011.08
　面；　公分. -- (世界名畫家全集)

ISBN 978-986-282-034-6（平裝）

1. 柯比意(Le Corbusier, 1887-1965) 2. 藝術家
3. 藝術評論 4. 法國

909.942　　　　　　　　　　100017121

世界名畫家全集
現代建築與純粹主義大師

柯比意 Le Corbusier

何政廣 / 主編　　　吳礽喻 / 編譯

發行人　何政廣
主編　　何政廣
編輯　　王庭玫、謝汝萱
美編　　王孝嬿
出版者　藝術家出版社
　　　　台北市重慶南路一段147號6樓
　　　　TEL：（02）2371-9692～3
　　　　FAX：（02）2331-7096
　　　　郵政劃撥：01044798 藝術家雜誌社帳戶

總經銷　時報文化出版企業股份有限公司
　　　　新北市中和區連城路134巷16號
　　　　TEL：（02）2306-6842
南部區域代理　台南市西門路一段223巷10弄26號
　　　　TEL：（06）261-7268
　　　　FAX：（06）263-7698
製版印刷　新豪華彩色製版印刷股份有限公司
初版　　2011年9月
定價　　新臺幣480元

ISBN　978-986-282-034-6（平裝）